예썰의 전당

서양미술 편

예썰의 전당: 서양미술 편

초판 1쇄 발행 2023년 5월 15일
초판 2쇄 발행 2023년 6월 16일

지은이 KBS 〈예썰의 전당〉 제작팀
감수 양정무 이차희
펴낸이 안병현
본부장 이승은 **총괄** 박동옥 **편집장** 임세미
책임편집 한지은 **디자인** 박지은
마케팅 신대섭 배태욱 김수연 **제작** 조화연

펴낸곳 주식회사 교보문고
등록 제406-2008-000090호 (2008년 12월 5일)
주소 경기도 파주시 문발로 249
전화 대표전화 1544-1900 **주문** 02)3156-3665 **팩스** 0502)987-5725
ⓒ KBS
ISBN 979-11-7061-004-5 (03600)
책 값은 표지에 있습니다.

예술에 관한 세상의 모든 썰

예썰의
전당 서양
미술 편

KBS 〈예썰의 전당〉 제작팀 지음 | 양정무·이차희 감수

교보문고

성스러운 것을 담아냈던 예술이
인간을 담기 시작하면서
우리 일상에 스며들었습니다.

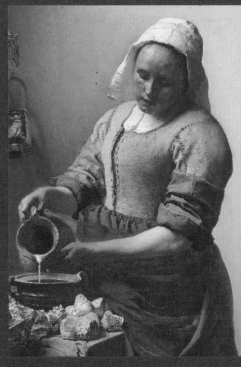

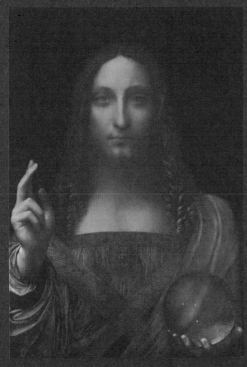

있는 그대로를 그리는 것에서
내가 본 인상을 그리는 것으로
또 거기에 내 느낌을 담는 것으로
예술은 그렇게
우리의 감각을 깨우며 발전해 왔습니다.

하나의 작품을 본다는 건
그 시대의 사회와 문화 그리고
삶을 보는 일입니다.

어제의 예술이 오늘의 당신에게 말을 겁니다.
"당신의 오늘은 어떤가요?"

contents

1

위대한 도전, 레오나르도 다빈치

Leonardo da Vinci
1452~1519

당신에게
도전이란
무엇인가요?

1911년 8월의 어느 뜨거운 여름날, 미술사에 있어 세기의 사건이 일어난다. 장소는 프랑스 파리 루브르 박물관. 전날 휴관이었던 탓에 박물관은 유난히 사람들로 북적였다. 그러던 중 누군가 매일 같은 자리에 있던 작품 하나가 사라진 걸 발견한다. 조사해 보니 작품이 사라진 건 휴관일 전날. 작품이 사라진 지 24시간이 지나서야 도난 사실을 알게 된 박물관 측은 박물관은 물론, 국경까지 폐쇄해 가며 이 작품을 찾으려 하지만 2년이 넘도록 작품은 흔적조차 찾을 수 없었다. 그렇게 이 사건은 미제로 남는 듯했는데 사라졌던 이 작품이 2년 만에 이탈리아에서 나타난다. 그림 절도범이 이탈리아 피렌체에 있는 우피치 미술관에 이 작품을 팔려다가 덜미를 잡힌 것이다. 범인은 재판장에서 이렇게 말한다.

"난 단지 내 조국 이탈리아의 것을 되찾기 위해 훔쳤습니다."

도난당했다 다시 루브르 박물관으로 돌아온 이 작품은 과연 무엇일까?

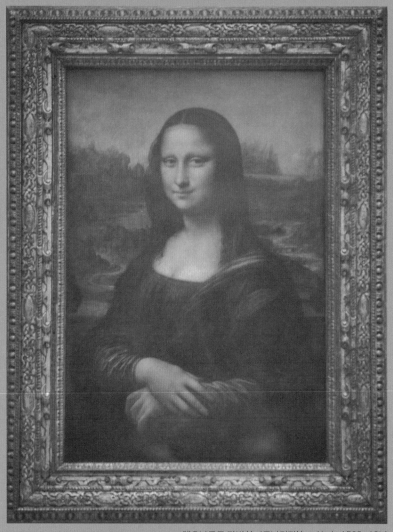

레오나르도 다빈치, 〈모나리자Mona Lisa〉, 1503~19년

바로, 레오나르도 다빈치의 〈모나리자〉다. 당대 최고의 세계적인 박물관에서 작품을 잃어버리고도 24시간이 지나도록 몰랐다는 건 충격적인 일이었고, 이 사건은 신문 1면에 대서특필 되면서 사람들에게 알려진다. 비판의 대상이 된 건 정부의 무능이었다. 정부가 박물관 관리를 제대로 하지 못한 게 아니냐는 비난과 함께 전 유럽 신문에 거의 두 달간 관련 기사가 실렸을 정도로 이 사건은 유럽 전역에 큰 충격이자 화제였다.

한편 이 사건을 계기로 〈모나리자〉의 인지도는 급상승한다. 지금 루브르 박물관에 가면 넓은 벽에 〈모나리자〉 한 점만 단독으로 걸려 있을 만큼 대접을 받지만 당시 〈모나리자〉는 다빈치의 의미 있는 여러 작품 중 하나였을 뿐 그렇게까지 유명하진 않았다. 그런데 20세기 초 신문 산업 발달과 더불어 이 사건이 대대적으로 보도되면서 〈모나리자〉는 처음으로 전 세계가 본 그림이 됐다.

그 인기는 계속 이어졌고 1962~63년에는 〈모나리자〉의 첫 순회 전시도 열렸다. 뉴욕 메트로폴리탄 미술관에서 열린 이 전시에서는 〈모나리자〉 관람 시간을 20초 정도로 제한했음에도 불구하고 총 170만 명의 관람객이 몰려 인기를 확인했다. 뿐만 아니라 2019년 CNN이 선정한 세계에서 가장 유명한 그림 1위, 2022년 구글에서 가장 많이 검색된 그림 1위를 차지할 만큼 그 인기는 현재진행형이다.

다빈치의 첫 번째 도전,
인간에 대한 고민 〈모나리자〉

실제로 보면 다소 작다고 생각될 수도 있는 〈모나리자〉는 가로 53센티미터, 세로 79센티미터, 두께 1.3센티미터의 포플러 나무 패널 위에 그려졌으며, 그림 속 인물은 실제 사람 크기와 비슷하다. 나무 패널 위에 그린 그림이다 보니 시간이 흐르면서 나무가 휘기도 하고, 물감이 변색되기도 해 실제 그림을 자세히 들여다보면 거친 질감이 그대로 드러난다.

다빈치 회화의 핵심 키워드 중 하나는 '스푸마토sfumato' 기법이다. 스푸마토는 이탈리아어로 '연기'라는 뜻인데, 연기가 공기 중에서 사라지듯 형태의 경계 없이 전체적으로 부드럽게 변화하는 기법을 말한다. 〈모나리자〉의 콧등을 한번 집중해서 보자. 콧등에서 이어지는 얼굴 주변의 음영이나 변화가 굉장히 미묘하다. 이 기법이 가장 극적으로 표현된 게 바로 미소다. 〈모나리자〉특유의 신비로운 미소는 이 기법과 상당 부분 관련이 있다.

또한 이 미소에는 다빈치의 도전이 담겨 있는데 그 의미를 제대로 알기 위해서는 동시대의 다른 초상화들과 함께 볼 필요가 있다. 〈모나리자〉전까지의 초상화 주인공들은 대개 심각한 표정을 짓고 있는 경우가 많았다.

조반니 벨리니Giovanni Bellini의 〈조반니 에모의 초상〉, 페트뤼스 크리스튀스Petrus Christus의 〈어린 소녀의 초상〉 속 인물들은 지금 시각에서 보면 약간 화난 듯 보이기도 하는데 당시엔 이런 표정이 보편적이었다. 감정 표현을 잘 하지 않는 시대이기도 했을뿐더러 초상화를 의뢰하는 사람은 자신이 얼굴을 남길 만큼 성공했고, 강하다는 걸 보여 주고 싶었을 것

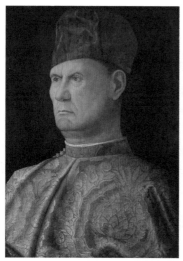 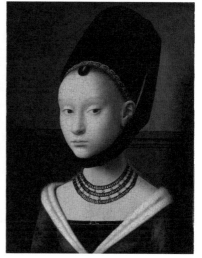

조반니 벨리니, 〈조반니 에모의 초상Portrait of
Giovanni Emo〉, 1475~80년경

페트뤼스 크리스튀스, 〈어린 소녀의 초상화Portrait
of a Young Girl〉, 1450~75년

이다. 신분이 높은 사람일수록 시선을 내려다보게 그려서 그림 앞에 서
면 어쩐지 작아지는 기분이 들게 만들기도 했다. 그 와중에 웃는 초상화
〈모나리자〉가 등장한 것이다. 많은 예술가들이 그렇겠지만 다빈치는 살
아 있는 인간을 그림 속에 불어넣고 싶은 욕망이 있었고 그 생명의 손길을
〈모나리자〉의 미소에 응집시켰다. 지금 우리가 보기엔 미묘해 보일지 몰
라도 다빈치는 어마어마하게 많은 입술을 실제로 그려 보며 인간이 드러
낼 수 있는 감정의 최대치를 과하지 않게 표현하고자 했다. 그렇게 탄생
한 게 편안한 표정과 눈높이의 〈모나리자〉다. 이렇게 그림에 인간의 감정
을 넣었으니 당시 사람들은 얼마나 신기했겠는가. 다빈치 이후 인간은 새
롭게 표현되기 시작한다.

이런 대단한 작품에 따라다닐 수밖에 없는 것이 바로 모작이다. 〈모나리자〉는 당시에도 모작이 많았다. 〈아일워스 모나리자〉를 앞에서 본 〈모나리자〉와 비교해 보자. 이 역시 다빈치의 그림일까.

이 그림은 2012년 영국 아일워스 Isleworth에서 발견된 또 다른 〈모나리자〉로, 흔히 〈아일워스 모나리자〉라고 한다. 이 그림을 두고 2012년 스위스 제네바에서 아일랜드의 미술사학자 스탠리 펠드먼 Stanley Feldman의 기자회견이 열렸다. "여러

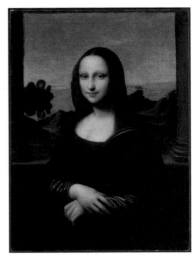

〈아일워스 모나리자〉

분은 〈모나리자〉가 하나뿐이라고 생각하십니까? 저는 이 그림도 〈모나리자〉라고 생각합니다." 왜 그는 이 그림을 〈모나리자〉라고 주장했을까?

스위스 모나리자재단에서는 방사성 연대 측정법으로 이 그림의 제작 시기를 검증했다. 그 결과, 무려 루브르 박물관에 있는 〈모나리자〉보다 10년 앞서 그려진 것으로 밝혀졌으며 다빈치의 지문까지 묻어 있었다. 또한 16세기 건축가이자 미술사가인 조르조 바사리 Giorgio Vasari가 화가들의 생애를 기록한 《미술가 열전》을 보면 〈모나리자〉 눈썹에 대해 눈썹이 사실적으로 그려졌다는 이야기가 나오는데 알다시피 〈모나리자〉에는 눈썹이 없다. 그럼 무엇이 진품인지는 알 수 없는 것일까?

〈모나리자〉가 왜 레오나르도 다빈치의 대표작이 되었는지를 가만히 생각해 보면 답을 찾을 수 있다. 〈모나리자〉를 그리던 시기는 다빈치가

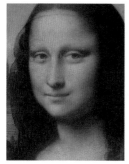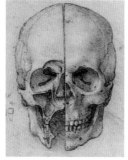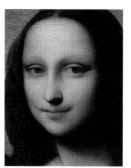

《다빈치 노트》 속 해골 두상

해부학에 매료돼 있던 때였다. 당시는 길드guild라고 해서 화가, 조각가, 의사 등이 같은 길드에 소속돼 있어서 협업을 통해 해부학 공부를 하곤 했다. 해부학을 공부하던 시절에 다빈치는 30구 이상의 시체를 직접 해부하고 노트에 기록했다. 다빈치가 그린 해골 두상을 잘 보면 '해칭hatching'이라고 해서 한쪽 방향으로 선을 계속 그어 두개골의 얼굴을 정확하게 잡아내고 있는 걸 알 수 있다. 다빈치의 성격상 그림에도 골격이 정확히 보이도록 그렸을 것이며 골격이 명확한 〈모나리자〉는 루브르 박물관의 〈모나리자〉가 유일하다.

〈모나리자〉에는 다빈치의 인간에 대한 고민과 도전이 담겨 있다.

다빈치의 두 번째 도전, 생동하는 인간 〈최후의 만찬〉

이탈리아 밀라노 산타 마리아 델레 그라치에 성당 내 식당 한쪽 벽면에 그

"나는 걱정 속에서도 웃을 줄 알고
고통 속에서도 힘을 찾고
반성을 통해 용기를 얻는
그런 사람들을 사랑한다."

- 레오나르도 다빈치

려진 다빈치의 〈최후의 만찬〉(24쪽)을 처음 본 사람이면 누구나 그 크기에 놀란다. 가로 8.8미터, 높이 4.6미터의 그림으로 예수 그리스도의 상체만 2미터이기에 실제로 봤을 때 더 충격적인 작품 중 하나다. 성경 속 '최후의 만찬'을 주제로 한 이 그림에는 예수 그리스도를 중심으로 왼쪽 여섯 명, 오른쪽 여섯 명 총 열세 명이 등장한다. 예수가 열두 제자와 성찬식을 하던 중 "이 중에서 누군가 나를 배신할 것이다."라고 말한 순간에 나머지 열두 명의 반응을 그림으로 표현했다.

다빈치는 〈최후의 만찬〉을 그릴 때 마치 영화 감독이 배역에 맞는 배우를 캐스팅하러 다니듯 직접 그 이미지와 맞는 사람들을 찾아서 그렸다고 한다. 실제 인물을 보고 사실적으로 그리기 위해 심혈을 기울인 것이다.

여기서 '배신하는 자'인 유다는 누구일까 찾아보자. 아마도 제일 많이 놀라는 사람일 것이다. 왼쪽에서 다섯 번째 자리에 놀라서 몸을 뒤로 쭉 빼고 있는 사람이 유다다. 그 앞엔 소금병이 엎질러져 있는데 이는 불길함의 상징이다. 한쪽 손으로는 예수를 배신한 대가로 받은 은화 30냥이 담긴 돈주머니도 쥐고 있다. 그림 속 성인들은 다른 후광 없이 배경과 움직임을 통해서만 성격을 보여 준다. 이 그림은 다빈치의 인간에 대한 관심을 생동감 있게 표현해 낸 것은 물론이고, 미묘한 몸짓들이 의미하는 바를 생각해 보는 재미도 준다.

〈최후의 만찬〉을 그리면서 다빈치는 유독 고민의 시간이 길었다. 그림은 그리지 않고 고민만 계속하자 이를 지켜보던 수도원장이 빨리 그리라고 독촉하다가 급기야 밀라노의 공작이자 다빈치의 후원자였던 루도비코 스포르차Ludovico Sforza에게 가서 이 사실을 이르게 된다. 그 이야기를 들

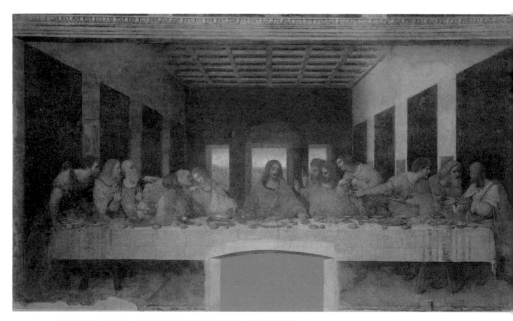

레오나르도 다빈치, 〈최후의 만찬The Last Supper〉, 1495~98년

은 다빈치는 마지막으로 유다와 어울리는 얼굴을 찾지 못해서 그리지 못한 것인데 수도원장님의 얼굴을 넣어 볼까 싶다고 했고, 그러자 수도원장이 더 이상은 독촉하지 않았다는 일화도 있다.

다빈치 이야기에서 빼놓을 수 없는 게 바로 르네상스다. 중세는 교회, 교황이 압도적으로 절대적인 시기였으나 교회가 무너지고 세속화하면서 사람들이 믿고 있던 세계관이 무너지기 시작한다. 그렇게 신의 서사가 끝나고 인간의 서사가 깨어나자 1,000년 동안 예술의 소재가 됐던 성경에서 벗어나 인간이 새로운 소재로 등장하게 된다.

이 시기에는 음악에도 변화가 찾아온다. 두 개의 음악을 비교해 보자. 중세 시대 대표곡인 그레고리오 성가 '디에스 이레Dies Irae'(작자 미상)와 클레망 잔캥Clément Janequin의 '새들의 노래Le Chant Des Oiseaux'다. 먼저 '디에스 이레'는 성경에 나오는 최후의 심판에 이르렀을 때 부르는 노래다.

'지엄하신 왕이여,
선택된 이들을 자비로이 구원하시는 분.
그날 제가 버림받지 않게 하소서.
기억하소서.
그날 제가 버림받지 않게 하소서.'

이 곡은 악기 반주가 없다. 가사로 하늘의 뜻을 전해야 하는데 기악 음악이 개입하면 가사 전달에 방해가 될 수 있기에 무반주 그리고 단선율로 만든 성악곡이다.

이와 달리 '새들의 노래'를 들어 보면 인간의 감정과 자연의 풍광이 직설적으로 담겨 있다.

'귀여운 꼬마들 곁 나이팅게일이 지저귀네요.
(각종 새소리의 향연)
후회와 눈물과 걱정은 이제 버립시다.
5월은 좋은 계절이니까요.'

그레고리오 성가가 천국과 지옥, 사후 세계를 이야기했다면, 르네상스에 이르면서는 통제에서 벗어나 현세의 즐거움을 음악으로 표현하게 된다.

다빈치 세 번째 도전, 인간 세계를 향하여 《다빈치 노트》

레오나르도 다빈치의 과학적 저술을 모은 《다빈치 노트》는 1994년 11월 뉴욕 크리스티 경매에서 노트의 일부인 72페이지가 약 3,000만 달러(360억 원)에 낙찰됐다. 이 노트를 낙찰 받은 주인공은 우리도 잘 아는 기업 마이크로소프트의 창업자 빌 게이츠Bill Gates다.

자신이 알고 있는 모든 것들을 기록으로 남기고자 했던 《다빈치 노트》는 남아 있는 분량만도 7,200페이지에 달한다. 빌 게이츠가 3,000만 달러를 들여서 산 건 전체의 1/100. 《다빈치 노트》는 현재 코덱스codex라고 하는 묶음 형태로 전해지고 있으며, 남아 있는 것만 7,200페이지라고 하니

그가 썼을 전체 분량은 상상을 초월할 것으로 보인다.

중국에서 발명된 종이가 유럽에 전해진 건 12~13세기다. 다빈치 시대에도 종이 가격은 꽤 비싼 편에 속했다. 그래서인지 다빈치의 노트를 보면 종이를 아껴 쓰느라 깨알 같은 글씨가 빼곡하게 채워져 있는 걸 알 수 있다.

다빈치의 할아버지와 아버지는 의뢰를 받아 공정증서를 작성하는 일을 하는 공증인이었다. 공증인 집안이었던 만큼 꼼꼼하게 적는 DNA를 갖고 있던 게 아닐까 싶다. 평소에도 다빈치는 "내가 알고 있는 모든 것을 다 남기고 가고 싶다."라고 말했을 정도로 기록광이었다.

그렇게 많은 기록을 남기면서도 다빈치가 자기 스스로에 대해 쓴 기록은 찾아보기 어렵다. 하지만 남겨진 다른 기록에 따르면 천재성을 갖춘 것뿐 아니라 외모도 뛰어났다고 한다. 다빈치는 옆에만 있어도 기분이 좋아졌을 만큼 훈훈한 스타일인 데다가 후배들이나 주변에 베풀 줄도 아는 사람이었다. 그렇다고 해서 집안이 부유했던 건 아니다. 서자 출신이라는 타이틀은 평생 그를 따라다닌 콤플렉스였고, 그로 인해 그늘도 있었다. 아무리 자유가 생겼어도 늘 한계가 있던 것이다.

또한 다빈치는 아주 많은 작품을 남기지는 못했는데 이는 마음에 들 때까지 그림을 완성하지 않았기 때문이라고 한다. 나중에라도 마음에 들지 않으면 고치고 또 고쳤다. 1482년에 그린 그림 〈광야의 성 히에로니무스〉의 경우, 해부학을 공부하고 난 뒤에 다시 그렸을 정도다. 그렇다 보니 그림만으로는 큰 수익을 얻을 수 없었고, 다양한 직업을 동시에 갖는다. 안드레아 델 베로키오Andrea del Verrocchio 밑에서 함께 공부했던 산드로 보티

첼리Sandro Botticelli와 의기투합해 식당을 연 적도 있다. 생계가 어려워서라 기보다는 다양한 분야에 관심이 많았던 것으로 보인다.

그의 다양한 관심사는 《다빈치 노트》에 고스란히 담겨 있는데 그중 하나가 바로 무기다. 《다빈치 노트》 속 앞뒤로 달릴 수 있는 마차에는 네 개의 낫이 달려서 돌아가게 되어 있고 이를 이용하면 달리면서 앞의 적들을 공격할 수 있다. 그리고 오늘날의 장갑차처럼 생긴 무기는 촘촘한 구멍들에서 사방으로 포를 쏠 수 있게 디자인되어 있다. 모두 잔인하고 무서운 무기들이다. 르네상스 시대는 무기 체계가 바뀌는 시기이기도 했다. 화약이 들어오면서 무기 체계가 달라졌고, 15세기부터는 기술이 조금씩 정교해지기 시작했다. 그런 시기에 다빈치는 무기개발자로 발탁되기 위해 열

《다빈치 노트》 속 마차(위)와 장갑차(오른쪽 아래)

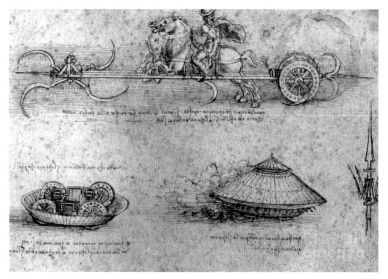

심히 작업했다. 다음은 다빈치가 서른 살에 루도비코 스포르차 공작에게 쓴 편지의 일부다.

> 더없이 저명하신 공작님께
> 저는 적군의 교량을 태우고 파괴하는 방안들을 개발했습니다.
> 튼튼한 암반 위에 지어진 요새라도 전부 파괴할 방법을 알고 있습니다.
> 작은 돌멩이들을 우박처럼 쏟아낼 포를 만들 계획을 갖고 있습니다.
> — 레오나르도 다빈치가 루도비코 스포르차 공작에게 쓴 구직 편지 중에서

지금 우리가 보는 다빈치는 굉장한 천재이지만 서른 살에 직접 구직 편지를 써 가며 자신을 어필한 걸 보면 당시 그렇게 인정받았을까 하는 의문이 든다.

《다빈치 노트》에는 '리라 다 브라치오lira da braccio'라는 악기도 등장한다. 르네상스 시대에 가장 유행했던 이 악기는 바이올린의 선조 격으로, 현을 마찰시켜 소리를 낸다. 그런데 《다 빈치 노트》 속 이 악기는 좀 독특하게 생겼다. 바이올린의 울림통은 나무로 된 허리가 잘록한 인체 모양이다. 그런데 다빈치가 그린 리라 다 브라치오의 울림통은 말의 두개골로 만들었다. 〈모나리자〉가 해부

《다빈치 노트》 속 리라 다 브라치오

학을 기초로 해 그려졌던 것처럼 여기에도 해부학이 반영된 듯하다.

이외에도 《다빈치 노트》에는 없는 게 없다. 심지어 연기가 타오르면 연기를 그리고, 홍수가 나면 물을, 불이 나면 아지랑이가 피어나는 걸 그린다. 물의 흐름도 막대기를 물에 넣어 돌린 다음 그걸 계속 따라가면서 그렸다. 그걸 보면 이 사람의 관심사는 도대체 어디까지였는지, 한계가 없는 듯하다. 《다빈치 노트》를 두고 인간이 세계에 대한 모든 도전을 기록한 것 같다고 말하는 것도 그 때문이다.

다빈치가 이처럼 천재적인 면모를 발휘할 수 있었던 건 그 시대에서 주류가 아니었기 때문일지도 모른다. 19세기 스위스의 역사가 야코프 부르크하르트Jacob Burckhardt는 "르네상스는 서자들의 전성시대다."라고 말했다. 《데카메론》을 쓴 조반니 보카치오Giovanni Boccaccio도, 철학자이자 건축가였던 레온 바티스타 알베르티Leon Battista Alberti도 서자 출신이다. 이들은 모두 주류에 속하지 못했기 때문에 다른 걸로 성공해야 한다는 의지가 컸다.

다빈치가 태어난 곳은 이탈리아 피렌체이지만 실제 그가 활동한 곳은 밀라노였다. 〈최후의 만찬〉도 밀라노에 있다. 다빈치는 고향에서 제대로 인정을 받지 못했고, 자신의 아이디어를 구현시켜 줄 조력자를 찾아 유랑했지만 일이 뜻대로 되지만은 않았다. 그럼에도 불구하고 끝없이 도전하고 노력했다.

시대를 뛰어넘은 도전으로 우리에게 영감을 주고 있는 다빈치. 오늘날의 다빈치들도 제대로 인정받고 마음껏 도전할 수 있는 시대가 되기를 바라본다.

레오나르도 다빈치가 오늘의 당신에게 말을 건넨다.

"당신에게 도전이란
　무엇인가요?"

2

나를 찾아서,
알브레히트 뒤러

Albrecht Dürer

1471~1528

진짜 당신을
찾았나요?

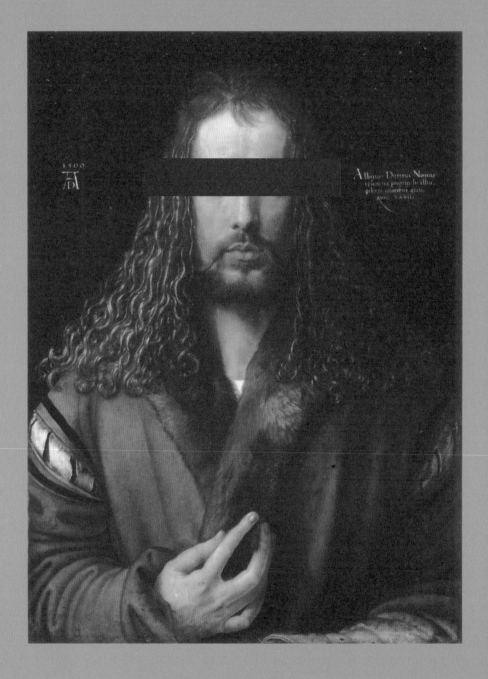

1905년 겨울, 이 작품은 당시 독일에서 가장 유명한 그림 중 하나였다. 그런데 그림이 전시돼 있던 뮌헨의 알테 피나코테크 미술관 경비가 이 작품 앞을 지나던 중 작품이 훼손돼 있는 것을 발견한다. 누군가 그림 속 인물의 눈을 날카로운 핀으로 긁어낸 것이다. 그로부터 100년 넘게 흐른 지금, 그림은 복원됐지만 범인은 여전히 잡히지 않았다. 2013년 〈가디언〉지에 따르면, 전문가들은 범행 이유를 두고 놀라울 정도로 날카로운 그림의 눈빛에 위협을 느낀 나머지 범행을 저지른 것 같다고 추측한다. 어떤 눈빛이었기에 그랬던 것일까. 다음 페이지의 그림을 한번 보자.

이 작품은 15세기 독일의 화가 알브레히트 뒤러의 자화상이다. 모피코트를 입고 있어서 〈모피코트를 입은 자화상〉이라고 부른다. 실제 사람 크기 정도의 그림이라 그 앞에 서면 뒤러를 실제 마주한 듯한 느낌이 들기도 한다. 1500년, 뒤러가 스물여덟 살 되던 해에 그린 그림으로, 1500년이라

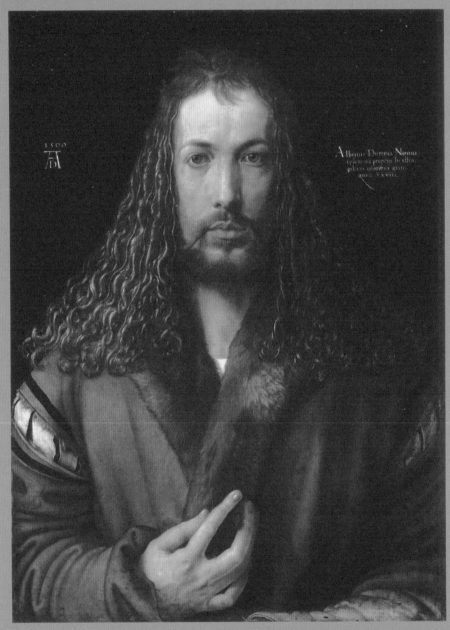

알브레히트 뒤러, 〈모피코트를 입은 자화상Self-portrait in Fur-Collared Robe〉, 1500년

는 작은 1,000년을 맞아 작가로서의 각오를 새로이 다잡으며 그린 그림으로 보인다.

르네상스,
신 중심에서 인간 중심으로

초상화에서 흔히 '전신傳神'이라는 말을 사용한다. 얼과 마음을 느끼도록 그린다는 의미다. 초상화의 목적은 단순히 형태를 그리는 것이 아니라 그 사람의 혼을 옮기는 작업이라 할 수 있다. 그러다 보니 화가들이 초상화를 그릴 때 가장 신경 쓰는 부분 중 하나가 바로 조명이다. 이 그림을 보면 조명이 굉장히 독특하다는 것을 알 수 있다. 조도를 낮춰 모든 질감을 살린 것이다. 양쪽으로 풀어 내린 머릿결의 한 올 한 올, 모피코트의 털 하나하나 질감이 모두 살아 있다. 그렇게 어두운 분위기 속에 질감을 살리면서 눈빛에 확실하게 강조점을 줬다. 우리가 흔히 눈을 '마음의 창'이라고 하는데 이 눈 속에는 정말 반대편의 창이 어려 있다. 그것도 놀라울 정도로 강렬하게 말이다.

당시만 해도 모피를 입을 수 있는 사람들은 왕족, 귀족뿐이었다. 중산층이나 상공업으로 부를 축적한 사람들이라면 인조 모피 정도를 입었다. 그런데 모피코트를 입은 자신의 모습을 그렸다는 건 자신을 드러내고 과시하고자 하는 마음도 있었던 게 아닌가 싶다.

〈모피코트를 입은 자화상〉에서 뒤러가 취한 자세는 예수 그리스도의 자세라 자칫 신성모독으로 보일 수도 있는, 당시의 기준으로서는 굉장히

불경한 자세다. 지금은 화가가 자기 얼굴을 그리는 게 별 특이할 것 없어 보이지만 일반 시민이나 서민들은 초상화를 남기는 것 자체가 어려운 시기였다. 이 그림이 얼마나 독특한지를 보려면 그 당시 다른 그림과 비교해 봐야 한다.

이탈리아의 화가 산드로 보티첼리가 1475년경에 그린 〈동방박사의 경배〉에는 보티첼리 자신이 들어가 있다. 누가 보티첼리일까. 맨 오른쪽에서 관객을 보고 서 있는 사람이 보티첼리다. 그림 속에 화가가 등장할 때는 대개 관객을 바라보며 관객으로 하여금 그림 속으로 들어가도록 유

산드로 보티첼리, 〈동방박사의 경배Adoration of the Magi〉, 1475년경

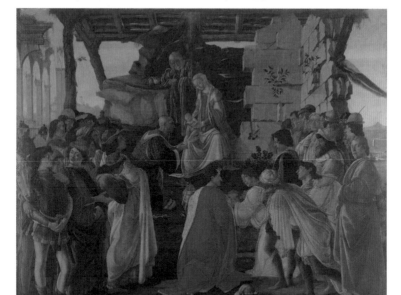

안드레아 델 카스타뇨, 〈남자의 초상Portrait of a Man〉, 1450년경

한스 홀바인, 〈헨리 8세의 초상Portrait of Henry Ⅷ〉, 1543~47년경

도해 주는 역할을 하곤 한다. 그림으로 보면 별볼일 없는 구석에 위치해 있다. 당시만 해도 화가가 그림 속에서 위치할 수 있는 부분은 이 정도였다. 다른 초상화들은 어떨까.

중세 시대에는 성경을 주제로 한 성화가 주를 이뤘다. 그러다 르네상스 시대로 오면서 신 중심에서 인간 중심으로 변했다. 인간에 대한 탐구, 자신에 대한 탐구가 생기며 자연스럽게 초상화나 자화상이 나오게 된 것이다. 당시 초상화는 약간 비스듬히 앉아서 그리는 경우가 많았다. 정면 구도는 대개 왕족이나 귀족만 가능했는데 뒤러가 당당하게 정면을 취한 것이다.

뿐만 아니라 당시 사람들은 뒤러의 〈모피코트를 입은 자화상〉을 보자마자 부활하신 예수 그리스도의 얼굴에 자신의 얼굴을 넣었다는 걸 알아챘을 것 같다. 레오나르도 다빈치가 그린 예수 그리스도 〈살바토르 문디〉와 비교해 보면 더욱 와 닿는다. 엄격한 좌우대칭도 흡사하다. 뒤러 그림을 처음 봤을 때 부담스러웠던 이유 중 하나도 신의 얼굴에 자신의 얼굴을 오버랩시켰기 때문일 것이다. 뒤러는 자신의 위치를 '창작하는 사람'이라고 정의했고, 이 자화상을 통해 자신의 생각을 드러냈다.

레오나르도 다빈치, 〈살바토르 문디Salvator Mundi〉, 1500년경 알브레히트 뒤러, 〈모피코트를 입은 자화상Self-portrait in Fur-Collared Robe〉, 1500년

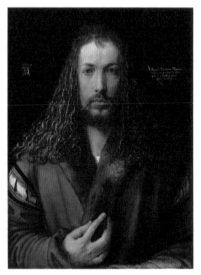

모두가 인간의 아름다움을 탐구할 때
끊임없이 자신을 탐구한 뒤러

뒤러는 유독 자화상을 많이 남긴 화가 중 하나다. 뒤러가 열세 살에 그린 자화상 〈13세의 자화상〉(42쪽)은 연필이 아닌 은필로 그린 것이다. 촉이 은으로 된 은필을 사용하면 아주 가늘고 미묘한 선을 묘사할 수 있다. 다만 은필로 그림을 그리기 위해서는 먼저 종이에 제소gesso 처리를 해야 한다. 제소 처리한 종이에 은필이 닿으면 은이 산화되면서 검은 선이 나오는 원리다. 연필이 없던 당시에는 세밀한 표현을 위해 이렇게 은필을 사용하곤 했으나 지우개가 없어 수정이 어렵다는 단점이 있었다.

또한 뒤러는 스물두 살에 특별한 자화상을 하나 그렸다. 〈엉겅퀴를 든 화가의 초상〉(42쪽)이라는 작품으로, 약혼녀에게 보낸 초상화다. 뒤러가 스물두 살이 되었을 때 고향에 있는 아버지로부터 괜찮은 혼처를 찾았으니 결혼하라는 연락을 받게 된다. 옛날 귀족이나 왕족은 결혼하기 전에 초상화 같은 것을 교환하곤 했는데 뒤러는 귀족도 왕족도 아니었지만 화가라는 장점을 살려 자신의 자화상을 그려서 약혼녀, 아그네스Agnes에게 보낸다. 그림 속 뒤러가 들고 있는 엉겅퀴와 관련해서는 두 가지 해석이 있다. 첫째는 '남자의 충절'을 의미한다는 것이다. 새로 만나 결혼하게 될 신부에게 평생 당신을 사랑하겠다고 고백하는 의미라는 해석이다. 둘째는 엉겅퀴가 '예수의 고난'을 상징하기도 하기에, 앞으로의 결혼 생활에 대한 걱정을 담고 있다는 해석이다. 실제로 부부 사이가 그리 좋지 않아 결혼한 뒤 얼마 안 돼 뒤러 혼자 베네치아로 떠났다는 후문이다.

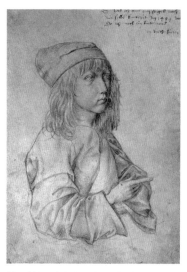

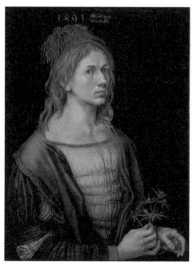

알브레히트 뒤러, 〈13세의 자화상Self-portrait at 13〉, 1484년

알브레히트 뒤러, 〈엉겅퀴를 든 화가의 초상 Portrait de l'artiste au chardon〉, 1493년

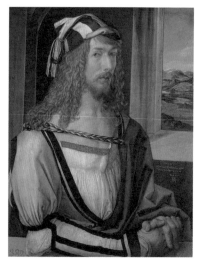

알브레히트 뒤러, 〈장갑을 낀 자화상Self-portrait with Gloves〉, 1498년

〈장갑을 낀 자화상〉은 뒤러가 스물여섯 살에 그린 그림이다. 화가라는 느낌이 거의 드러나지 않고, 배경을 보면 여행 중이라는 느낌, 자세나 옷을 봤을 때는 굉장히 댄디한 느낌이라 성공한 귀공자의 이미지를 드러내려 한 것으로 보인다. 손에 장갑까지 끼고 있어서 더욱 부를 과시하려는 듯 보인다. 이 작품 다음에 그린 자화상이 바로 맨 처음 보았던 〈모피코트를 입은 자화상〉이라고 하니 스물여섯 살의 느낌과 스물여덟 살의 느낌이 사뭇 다르다. 그 사이에 무슨 변화가 있었던 것일까.

이전까지의 자화상은 누군가에게 보여 주기 위한 것이었다. 신부에게 보여 주기 위한 것, 다른 사람에게 자신이 성공했다는 걸 보여 주기 위한 것이었다. 그런데 스물여덟 살의 자화상은 배경을 완전히 죽이고 자기만 드러내고 있다. 세상의 중심에 내가 있다는 걸 보여 주는 그림이다. 이 그림은 미술사에서 화가들의 직업적 확신을 보여 주는 것으로 근대적 정신의 발로라고까지 이야기할 수 있다.

〈모피코트를 입은 자화상〉의 검은 배경에는 다음과 같은 문장이 새겨져 있다.

'뉘른베르크 출신의 나 알브레히트 뒤러는 28세의 나를 내가 지닌 색깔 불변의 색채로 그렸다.'

뒤러는 베네치아에 두 번 정도 갔다. 당시 르네상스의 중심지이자 염색 등 휘황찬란한 색으로 유명했던 베네치아의 예술가들 입장에서 변두리에서 온 뒤러가 우스워 보였고, 색이나 제대로 쓸 줄 알겠느냐는 무시

도 있었을 것이다. 이 자화상은 그에 대한 반발심에서 나온 자기 표현일 지도 모르겠다.

독일의 레오나르도 다빈치, 다재다능했던 뒤러

사실 굳이 스스로 드러내려고 노력하지 않아도 뒤러는 다재다능한 르네상스인을 이야기할 때 빼놓을 수 없는 인물이다. 뒤러의 별명이 '독일의 레오나르도 다빈치'였다. 뒤러가 전 유럽에 알려진 건 판화 덕분이었다. 15세기 판화가 시작되던 시점에 판화의 가능성을 제일 먼저 알아본 화가 중 한 명이 바로 뒤러였고, 전 유럽에 판화를 공급해 이윤을 얻었다. 당시 뒤러가 살던 뉘른베르크 자체가 판화로 유명하기도 했다.

판화의 유행은 인쇄술의 발달과 더불어 가능했다. 15세기 중반 요하네스 구텐베르크Johannes Gutenberg의 금속활자가 나오면서 당시 자유도시이자 상업이 발달했던 쾰른, 뉘른베르크 등지에서 인쇄업이 성행했다. 그렇게 책을 인쇄해 팔게 되는데 책에 글만 있으면 심심하니 그림도 같이 찍어 내자고 하면서 판화도 함께 발전하게 된다.

그림은 아무리 가격이 저렴해도 아주 저렴해지기는 힘들다. 반면 판화는 지금으로 치면 한화로 10만 원 안팎에도 살 수 있었고, 아주 좋은 작품도 100만 원 이하로 사는 게 가능했다. 게다가 1,000장, 2,000장씩 찍을 수 있으니 그림에 박리다매라는 새로운 시장이 열린 것이다.

아이디어가 많고, 이야기를 끄집어내는 데 굉장한 재능이 있던 뒤러는

사람들이 관심있어 할 만한 것들을 정확히 캐치해 판화로 만들었다. 당시 유럽이 아프리카, 아메리카 대륙을 발견하면서 다양한 동물들을 데려오는데 이런 동물들을 판화로 그렸고, 사람들은 그 그림을 보며 이야기 나누기를 즐겼다.

뒤러의 판화 작품 중 가장 유명한 작품은 〈멜랑콜리아 Ⅰ〉(46쪽)이다. 그리스어로 검정을 뜻하는 멜랑melan과, 담즙을 의미하는 콜레chole의 합성어로 '검정 담즙'이라는 뜻인데 몸속에 검정 담즙이 많아지면 우울증에 빠진다는 의미를 갖고 있다. 판화를 보면 하늘에 박쥐가 날아다니고, 창작자를 의미하는 두 명의 천사 주변에는 망치, 톱, 모포, 그리고 기하학적 도구들이 놓여 있다. 창작의 고통을 '멜랑콜리아'로 표현한 것이다. 이 그

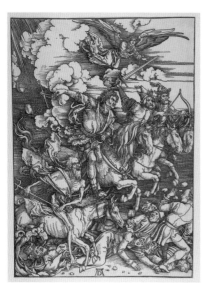

◀알브레히트 뒤러, 〈묵시록의 네 기사들The Four Horsemen of the Apocalypse〉, 1498년경

▼알브레히트 뒤러, 〈코뿔소The Rhinoceros〉, 1515년

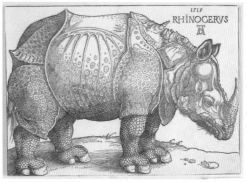

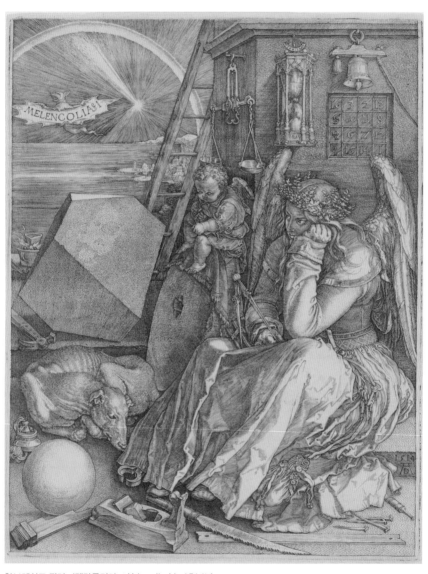

알브레히트 뒤러, 〈멜랑콜리아 Ⅰ Melencolia Ⅰ〉, 1514년

림 속에는 또한 콤파스 같은 수학적인 도구들도 포함돼 있다. 이는 자신을 화가일 뿐 아니라 과학자로서 한 단계 더 높여 표현한 것으로 보인다. 자신이 얼마나 천재적인지에 대해 드러내고 싶어 하는 모습이다. 그림 속 마방진의 하단을 보면 실제 제작연도 1514가 쓰여 있다.

또한 뒤러는 자기 이름의 이니셜 A, D를 따서 로고를 만들고, 자신의 그림에 넣었는데 이는 그림에 브랜드 개념을 도입한 것으로 볼 수 있다.

⋄ 나를 찾는다는 것

자화상은 근대 회화에 있어서 굉장히 중요한 장르다. 이 중요한 장르를 만든 게 이탈리아 사람이 아니라는 건 좀 의아한 일이다. 미술에 있어서는 그만큼 이탈리아가 굉장히 앞서간 나라였기 때문이다. 하지만 미켈란젤로도 자화상을 그린 적은 없고, 자기 작품에 서명도 거의 하지 않았다. 그런데 뒤러에게서는 이전까지 없던 근대 작가의 면모들을 확인할 수 있다. 뒤러는 뉘른베르크에만 머물지 않고 꾸준히 주변 나라들을 여행했는데 그러면서 화가로서의 자신의 위치에 대한 관심과 고민이 컸던 것 같다. 그런 과정에서 화가들의 입지가 변화하고 있다는 것을 한 발 먼저 느끼고, 화가의 새로운 이미지를 만들어 냈다.

음악가들 중에서도 자아정체성을 있는 그대로 드러내고자 한 작곡가가 있다. 독일 초기 낭만주의 작곡가인 로베르트 슈만Robert Schumann이다. 슈만은 '다윗 동맹 무곡Davidsbündlertänze'에서 자신의 정체성을 이중적·분열적 자아로 표현했다. 역동적인 자아와, 내향적이고 명상적인 자아를 한

곡에 담은 것이다. 열정적이고 자유로운 음악에는 '플로레스탄'이라는 자아로, 진지하고 몽상적인 곡에는 '오이제비우스'라는 자아로 자신을 표현함으로써 자아정체성을 드러냈다. 이처럼 예술가들에게는 자신의 정체성에 대한 고민, 표현하고자 하는 열망이 있었다.

초상화를 뜻하는 단어 'portrait'의 라틴어 어원인 'protraho'는 '밝은 곳으로 끌어오다', '끄집어 내다'라는 의미다. 나를 알고자 하는 것은 어쩌면 모든 사람들의 소망일 것이다. 자아정체성을 확인하기 위해 화가들은 자기 자신을 끄집어 내 자화상을 그렸다. 여러 자화상들이 있지만 작가의 내면까지 엿볼 수 있는 자화상 중 하나가 빈센트 반 고흐의 〈귀에 붕대를 감은 자화상〉이다.

고흐는 평생을 굉장히 외롭고 고독하게 살았다. 그런 고흐에게 유일하게 행복했던 시기는 자기가 정말 좋아했던 선배 작가인 폴 고갱Paul Gauguin과 공동작업을 했던 때다. 1888년 고갱이 고흐가 있는 프랑스의 아를로 내려와 짧게 두 달 정도 함께 지내게 되는데 혼자 외롭게 있던 고흐는 고갱과 같이 그림을 그릴 수 있다는 사실만으로도 행복했다. 하지만 개성 강한 둘이 함께 지내다 보니 마냥 좋을 수만은 없었다. 1888년 12월 23일, 둘은 굉장히 크게 다투게 됐고 고갱은 그 길로 집을 나가 버린다. 이때 고흐가 자신의 왼쪽 귀를 자른다. 일설에는 살짝 자른 것으로도 알려져 있지만, 실제 의사 기록에 의하면 귀를 거의 완전히 잘랐다고 한다. 아를이라는 작은 도시에서 일어난 이 엽기적인 사건은 당시 신문에까지 보도된다.

"빈센트 반 고흐가 라셀이란 여성에게 '이 물건을 조심해서 잘 가지고 있어.'라고 하며 자신의 귀를 건네고 그 자리를 떠났다."
— 〈르 포럼 레퓌블리캥〉,
1888년 12월 30일자

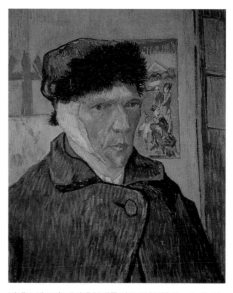

빈센트 반 고흐, 〈귀에 붕대를 감은 자화상Self-portrait with Bandaged Ear〉, 1889년

고흐에게는 분명 정신적인 문제가 있었다. 위험하고 너무 불안정한 상태라 고흐 옆에 가까이 오려는 사람은 별로 없었고, 그러다 보니 증세는 갈수록 더욱 악화돼 자신만의 공간에 갇히게 된 것이다.

프리다 칼로Frida Kahlo 역시 자신의 아픔을 자화상에 고스란히 표현해 낸 화가 중 한 명이다. 어린 시절 교통사고를 당하고, 그 후유증으로 서른 번 이상 수술을 받은 적 있는 프리다 칼로는 누워서도 그림을 그리곤 했다. 프리다 칼로의 그림을 보면 즐거운 자화상은 하나도 없고 다 아프고, 고통스럽고 슬픈 장면들뿐이다. 프리다 칼로가 서른일곱 살에 그린 자화상 〈부러진 기둥〉(51쪽)은 뒤러의 〈모피코트를 입은 자화상〉처럼 화가가 정면을 보고 있지만, 똑같이 정면이라고 해도 이토록 처참하게 무너져 있을 수 있다는 걸 보여 준다. 그림 속 못은 아마도 자기가 느끼는 육체적·정

"자신을 그리는 것은 쉽지 않아.
자화상은 자기 고백 같은 거야."

- 고흐가 동생 테오에게 보낸 편지 중에서

신적 고통의 표현일 것이다. 소아마비, 교통사고, 사랑하는 이의 배신 등 상처의 기억들로 인해 온몸에 각인된 고통이 고스란히 담겨 있다. 프리다 칼로에게 자화상을 왜 그리는지 물었더니 다음과 같이 말했다.

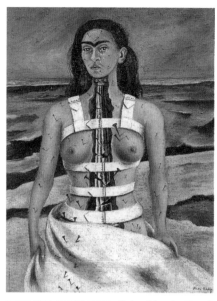

"나는 내가 가장 잘 아는 주제이고 앞으로도 더 잘 알고 싶은 주제다."

프리다 칼로, 〈부러진 기둥The Broken Column〉, 1944년

이처럼 뒤러뿐만 아니라 많은 예술가들이 자신에 대해 알고자 했고, 그러기 위해 표현했다. 지금 우리는 자신에 대해 얼마나 알고 있고, 또 얼마나 알고 싶어 하고 있을까. 타인의 눈으로 보여지는 내가 아닌 진정한 나를 찾기 위해서는 노력이 필요하다.

알브레히트 뒤러가 오늘의 당신에게 말을 건넨다.

"진짜 당신을 찾았나요?"

3

완벽을 꿈꾸다,
미켈란젤로

Michelangelo
1475~1564

당신의 한계는
어디까지인가요?

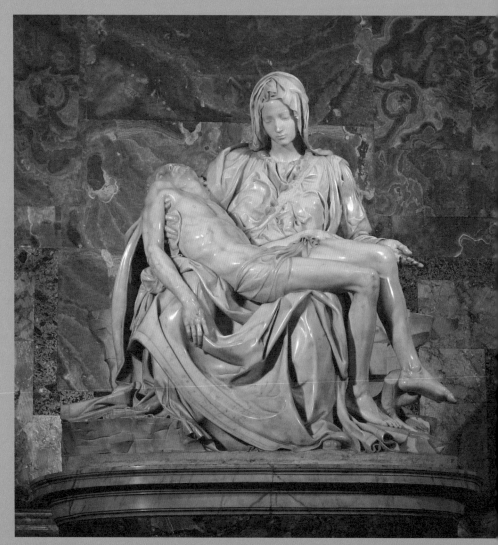

미켈란젤로, 〈피에타Pietà〉, 1498~99년

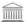

전 세계 조각 작품 중 가장 유명한 다섯 작품을 꼽으라고 하면 그중에 미켈란젤로의 〈피에타〉가 틀림없이 포함될 것이다. 이탈리아 로마의 성 베드로 대성당에 있는 〈피에타〉는 십자가형을 받고 돌아가신 예수 그리스도를 안고 있는 성모 마리아의 모습을 담고 있다. 이탈리아어 'pietà'는 영어로는 'pity', 동정·연민이라는 뜻이다. 미켈란젤로의 공식 데뷔작이기도 한 이 작품이 완성됐을 때 미켈란젤로 나이는 겨우 스물넷이었다. 스물넷에 이런 작품을 만들 수 있었다는 게 놀라울 따름이다.

완벽에 대한 열망을 담은 미켈란젤로의 데뷔작

〈피에타〉의 매끄러운 질감과 섬세한 표현은 타의 추종을 불허한다. 이와

더불어 눈길을 끄는 게 예수 그리스도의 힘없이 늘어져 있는 팔과 그 손등의 못 자국이다. 매끄러운 피부의 질감과 대조적으로 격렬하고 디테일하게 표현된 못 자국은 예수의 고난을 표현하기에 충분하다. 이 작품을 실제로 보면 공포감을 느낄 정도로 아름답다.

하지만 지금 우리는 이 아름다운 작품을 방탄 유리 너머로밖에 볼 수 없다. 1972년 5월 21일, 성 베드로 대성당에서 누군가 〈피에타〉를 망치로 가격해 성모 마리아의 눈과 코가 심하게 훼손되고, 왼팔이 떨어져 나가는 사건이 벌어졌다. 범인은 현장에서 체포됐지만 당시 언론은 작품 복원이 불가능할 것이라고 보도했다. 다행히 10개월 만에 조각들을 모아 복원은 했지만 재발 방지를 위해 이 작품은 영원히 방탄 유리 안에 갇히게 됐다.

〈피에타〉가 세상에 나왔을 당시 성모 마리아에 대해 말들이 많았다. 성경에 따르면 성모 마리아가 수태고지를 받고 예수를 임신했을 당시 나이가 열세 살에서 열네 살 정도였고, 예수가 20대 말에서 30대 초쯤 십자가형에 처해졌으니 〈피에타〉 속 성모 마리아 나이는 40대 초중반쯤 된 것인데, 작품 속 성모 마리아가 너무 젊게 표현된 게 아니냐는 지적이었다. 이에 대해 미켈란젤로는 "인간을 늙게 하는 건 원죄 때문인데 성모에겐 원죄가 없어 늙지 않은 것"이라고 답했다.

이뿐 아니라 주인공 논란도 있었다. 정면에서 봤을 때 성모 마리아의 몸이 예수보다 훨씬 더 크고, 예수의 얼굴은 잘 보이지 않아 누가 주인공인지 모르겠다는 이야기였다. 미켈란젤로는 이에 대해서도 반박하며 "신을 위해 만든 것이니 인간의 눈으로 평가하지 말라."라고 말했다고 전해

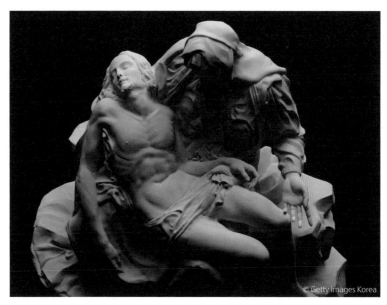

신의 시선에서 본 〈피에타〉 시뮬레이션 이미지

진다. 그렇다면 그의 말처럼 신의 시선에서는 이 작품이 어떻게 보일까.

신의 시선을 가정하고 위에서 내려다본 〈피에타〉는 정면에서 볼 때와는 완전히 다른 작품이 된다. 아들을 온전히 하늘에 바치는 느낌이 들면서 작품이 주는 메시지가 슬픔에서 봉헌으로 전혀 달라지는 것을 알 수 있다. 조각이 회화와 가장 크게 다른 점이 바로 시점에 따라 형태가 변화한다는 것이다. 미켈란젤로는 조각을 할 때 그것까지 일일이 계산했다.

미켈란젤로 〈피에타〉 속 성모 마리아 표정이 아들을 잃은 엄마의 표정이라기엔 담담하다는 의견도 있었는데 다른 피에타 작품들은 어떨까. 흔히 '피에타'라고 하면 미켈란젤로를 떠올리지만 사실 당시엔 '피에타'를 주

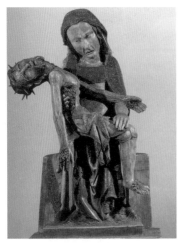 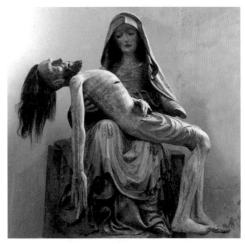

작자 미상, 〈뢰트겐 피에타Röttgen Pietà〉, 1300년경

작자 미상, 〈프라이베르크 대성당의 피에타Pietà aus dem Freiberger Dom〉, 15세기 초

제로 한 조각이 유행이었다. 특히 독일과 프랑스에서는 피에타 장르가 생겼다고 할 만큼 많은 조각이 만들어졌다.

〈뢰트겐 피에타〉는 감정을 쏟아내고 폭발시킨 듯한 작품이고, 〈프라이베르크 대성당의 피에타〉는 조금 순화되긴 했지만 멈출 수 없는 슬픔을 그대로 드러내고 있다. 그에 비하면 미켈란젤로의 〈피에타〉는 너무 조용하긴 하다. 이는 미켈란젤로가 받았던 엘리트 교육 중 하나인 고전 교육의 영향 때문일 것으로 추측된다. 그는 고대 그리스 로마의 전통, 문헌을 공부하고 학자들과 교류하면서 슬픔을 폭발하고 표현하기보다 절제하는 훈련을 많이 받았다. 그러다 보니 감정을 드러내지 않고 승화시키려는 태도를 보인 게 아닐까.

철두철미하고 완벽주의에 가까웠던 미켈란젤로는 〈피에타〉를 만들 대리석을 구하기 위해서 자신이 살던 로마에서 400킬로미터 떨어진 이탈리아 토스카나 주의 대리석 산지 카라라Carrara까지 직접 찾아간다. 카라라에 도착해서는 광산 근처에서 지내며 순백의 대리석을 찾기 시작하는데 안에 작은 줄이나 무늬만 보여도 탈락이었다. 그렇게 대리석을 구하는 데만 꼬박 9개월이 걸렸다고 한다. 실제 피에타를 조각하는 데 12개월이 걸린 것과 비교해 보면 미켈란젤로가 대리석을 찾는 데 얼마나 공력을 들였는지 알 수 있다.

워낙 훌륭한 작품이다 보니 주변에서는 20대 초반의 신인 조각가가 어떻게 저런 작품을 만들 수 있느냐며 믿지 못하는 시선도 있었다. 그러자 미켈란젤로는 부랴부랴 〈피에타〉 성모 마리아가 두른 띠에 자신의 서명을 새겨 넣는다. 서명을 보면 깊이 깎았다기보다는 그냥 썼다는 말이 더 어울릴 만큼 깊이가 얕다. 글씨 역시 공간 분할이 제대로 되지 않아 마음대로 붙여 쓴 부분들도 있어 확실히 급히 쓴 느낌을 지울 수 없다. 서명의 이름도 독특하게 끊어 썼는데 자신의 이름인 'MICHAELANGELO'를 'MICHAEL.ANGELVS', 즉 대천사 미카엘의 의미를 담아 적은 것이다. 천사의 영감으로 만든 작품이라는 것을 표현하려 했던 게 아닐까 싶다. 게다가 그 뒤쪽에는 자신의 성인 부오나로티Buonarroti까지 적어서 집안을 드러내기도 했다.

외모가 수려했던 다빈치와 달리 미켈란젤로는 행색도 남루했고, 옷도 잘 안 갈아입었으며, 성격도 까칠하고, 싸움도 잦았다. 싸움을 하다 코를 맞는 바람에 코가 좀 내려앉기도 하는 등 여러모로 그리 매력적인 외모는

아니었던 것으로 보인다. 그런 까닭인지 수려한 외모에 천재 예술가로 칭송받던 다빈치에 대해 약간의 질투, 콤플렉스 같은 게 있었다. 한번은 자신보다 스물세 살 위인 다빈치와 직접적인 논쟁을 벌인 일도 있다. "회화가 조각보다 훨씬 월등하다. 조각가들은 노동자에 불과하다."라는 다빈치의 이야기에 화가 난 미켈란젤로가 "조각이야말로 최고의 독창적 예술이다. 조각을 그 정도로 이해한다면 우리 집 하녀만도 못하다."라고 맞선 것이다.

다니엘 다 볼테라, 〈미켈란젤로Michelangelo〉, 1545년

미켈란젤로는 조각가로서의 자부심이 대단했다. 조각은 신의 창조 행위를 연상케 한다. 돌에서 사람의 영혼을, 인체의 신비를 불러일으키는 작업이기 때문이다. 그런 까닭에 다빈치가 추구했던 화가로서의 자부심과는 또 다른 차원에서 조각가로서의 자긍심이 미켈란젤로에게 있었던 것으로 보인다.

피렌체의 상징이 된 미켈란젤로의 두 번째 인생작

피렌체에는 당시 굉장히 큰 근심거리가 하나 있었다. 피렌체 성당 외벽을 장식할 예언자 상을 만들기 위해 광장 한쪽에 큰 돌덩이를 가져다 놓았는데 작업하던 조각가가 어렵다는 이유로 포기하고 떠나 버린 것이다. 다음

으로 다른 조각가가 와서 작업을 재개했지만 돌 상태가 좋지 않고, 금이가 있다는 이유를 들며 또다시 포기하고 떠난다. 그렇게 거대한 돌덩이가 광장에 40년째 방치된 상태로 있었다. 이때 미켈란젤로는 생각한다. '내가 그 돌을 제대로 조각해 낸다면 영웅이 되겠지?' 그렇게 완성시킨 게 바로 〈다비드〉(62쪽)이다.

사실 돌 상태의 문제가 아니었다. 좋은 돌이었으나 누구도 감당하기 어려울 만큼 큰 게 문제였다. 길이만 해도 대략 5.3미터에 달하는 거대한 원석이다 보니 조각가들이 엄두가 나지 않았던 것이다. 미켈란젤로가 작업을 재개하려 할 때도 주변에서 돌을 2.6미터 크기로 갈고 시작하는 게 어떠냐고 했지만 미켈란젤로는 이를 거절한다. 그리고 모두가 포기하고 있던 그 돌을 가지고 인간의 몸을 완벽하게 구현한 걸작 〈다비드〉를 완성시킨다. 아마 당시 사람들은 아름다운 건 둘째치고 저 돌을 누군가 깎아서 세웠다는 것에 더 경이로워했을 것이다.

"〈다비드〉를 본 사람이면 그 어떤 조각가의 작품도 볼 필요가 없다."

– 조르조 바사리

〈다비드〉는 성경 속 다윗과 골리앗 싸움을 모티프로 한다. 거인 골리앗을 쓰러뜨리고 승리한 소년 다윗이 바로 다비드다. 그렇다 보니 다른 다비드 상을 보면 대개 골리앗의 목을 전리품처럼 밟고 있는 등 승리에 도취된 모습의 조각이 많다.

이에 반해 미켈란젤로의 〈다비드〉는 전투를 시작하기 직전 다윗의 모

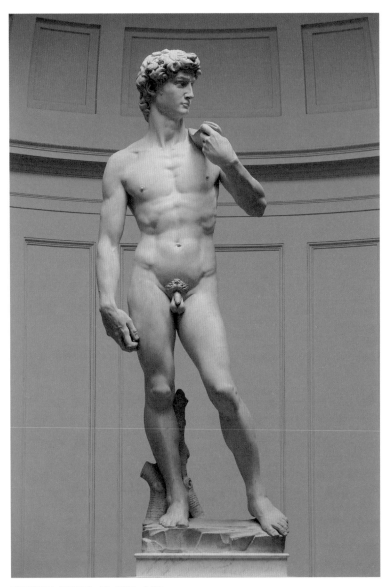

미켈란젤로, 〈다비드David〉, 1501~04년

습을 담고 있다. 투지에 불타 상대를 강하게 노려보고 있는 듯한 모습이다. 이 조각은 피렌체 정부에서 의뢰한 작품이었다. 당시 피렌체는 프랑스, 스페인이 언제 쳐들어올지 모르는 상황이었고, 주변이 다 적으로 둘러싸여 있어 불안했다. 이에 미켈란젤로는 어떤 적이 와도 다 물리친다는 다비드의 불굴의 정신을 담아 〈다비드〉를 만들었다. 르네상스를 꽃피운 도시국가 피렌체에서 자유를 꿈꿨던 시민들이 만들어 낸 피렌체의 상징이 바로 〈다비드〉인 셈이다.

성경을 보면 창조주가 자신의 모양대로 인간을 만들었다고 되어 있다. 따라서 인간은 정말 신을 닮았다고 볼 수도 있다. 인간의 아름다움은 곧 신성함을 의미한다. 비록 성경 속 다윗은 10대 소년이지만 젊은 남성의 누드로 표현한 것은 그런 신성한 아름다움에 대한 상징적 의미였을 것이다. 르네상스에서 이야기하는 인본주의, 인간주의 사상의 핵심을 미켈란젤로는 인간의 누드로 나타냈다.

이런 훌륭한 작품을 만들면서도 그는 늘 "조각 작품은 작업 전, 이미 대리석 안에 만들어져 있다. 나는 다만 그 주변 돌을 제거할 뿐이다."라고 말했다. 이 이야기만 들으면 미켈란젤로가 그야말로 대단한 천재처럼 보이겠지만 이 말을 온전히 다 믿어서는 안 된다. 미켈란젤로가 활동했던 당시 이탈리아 예술교육 중에는 '스프레차투라sprezzatura'와 '데코로decoro'라는 미덕이 있었다. 스프레차투라는 아무리 어려운 것이라도 쉬운 것처럼 우아하게 해내라는 것인데, 이런 우아함을 연출하기 위해서는 끝없는 노력이 필요하다. 그 노력이 바로 데코로다.

미켈란젤로의 〈다비드〉가 완성됐을 때 그 크기와 아름다움에 있어서

"내가 얼마나 열심히 노력했는지 안다면
 나를 멋지다고 생각하지 않을 것이다."

- 미켈란젤로

고대 조각을 이겼다는 평을 받는다. 당시만 해도 로마는 사람들이 배워야 할 대상이었다. 그런데 그걸 넘어섰다는 건 당시로서 최고의 찬사가 아닐 수 없다.

창세기를 그림으로 펼쳐 낸 미켈란젤로의 걸작

로마 바티칸에 있는 〈시스티나 성당 천장화〉(66~67쪽)를 보면 그 규모가 쉽게 가늠되지 않는다. 성당 천장의 길이는 대략 40.9미터, 폭은 약 14미터인데, 놀라운 건 평평한 면이 아니라는 것이다. 반원의 유리창들이 들어가면서 울퉁불퉁 휘어져 있고, 아랫단까지 그림을 그려 넣었기 때문에 그 전체 면적은 대략 300평(약 990제곱미터) 정도. 말하자면 30평짜리 아파트 열 채에 그림을 그려 넣은 셈이다.

> "시스티나 성당 천장화를 보지 않고서는
> 한 인간이 어느 정도의 일을 해낼 수 있는지
> 직관적으로 상상하는 것은 불가능하다."
>
> – 요한 볼프강 폰 괴테,《이탈리아 기행》중에서

이 천장화를 보면 떠오르는 음악이 하나 있다. 프란츠 요제프 하이든 Franz Joseph Haydn의 오라토리오oratorio '천지창조The Creation'라는 곡이다. 미켈란젤로의 〈시스티나 성당 천장화〉를 보면 하이든의 음악이 떠오르듯, 하

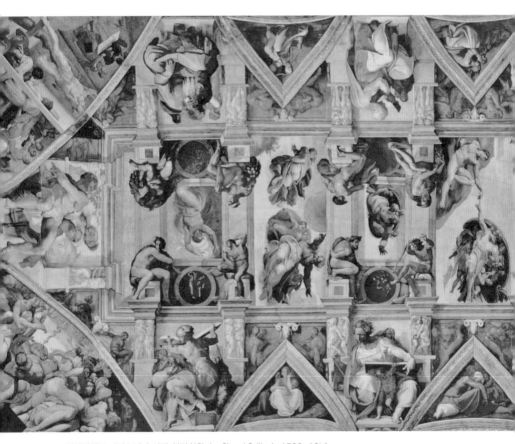

미켈란젤로, 〈시스티나 성당 천장화Sistine Chapel Ceiling〉, 1508~12년

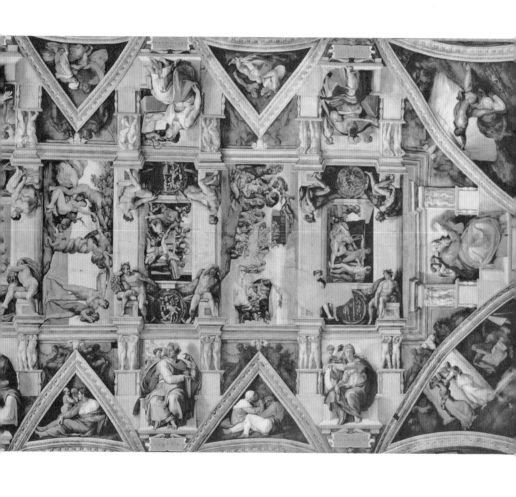

이든의 '천지창조'를 듣는 사람들 대부분도 미켈란젤로의 이 천장화를 떠올릴 것이다. 이 곡에도 창세기가 고스란히 담겨 있다. 천지창조의 순간, 아담과 이브가 노닐던 에덴동산 등을 음악으로 찬란하게 표현했다.

지금은 이렇게 미켈란젤로의 걸작 중 하나로 〈시스티나 성당 천장화〉를 이야기하고 있지만, 사실 미켈란젤로는 이 작업을 하고 싶지 않았다. 1503년 제216대 교황에 취임한 율리우스 2세Julius II가 성 베드로 대성당을 제대로 세워 보겠다고 결심하면서 기존 성당을 헐고 새로 성 베드로 대성당을 건립하기 시작한다. 이 과정에서 원래 율리우스 2세의 영묘를 제작하기로 돼 있던 미켈란젤로에게 영묘 대신 시스티나 성당의 천장화를 그려 달라고 요청하는데, 콜로세움 근처에 세울 40개 남짓의 영묘를 위해 이미 대리석까지 준비해 놓았던 미켈란젤로는 이를 거절한다. 그러자 교황은 대리석 대금도 주지 않고 막무가내로 나왔고 미켈란젤로는 돈을 벌어야 한다는 핑계로 피렌체로 도망을 간다. 그렇게 교황과 7개월간 대립했으나 미켈란젤로는 결국 다시 바티칸으로 돌아와서 원치 않았던 천장화 작업을 시작하게 된다.

사실 교황 곁에서 성 베드로 성당 건축을 담당했던 이탈리아의 건축가 도나토 브라만테Donato Bramante는 미켈란젤로를 별로 좋아하지 않았고, 이 천장화 프로젝트를 자신의 먼 친척인 신진 화가에게 주고 싶었다. 그 친척이 바로 〈아테네 학당〉을 그린 라파엘로 산치오Raffaello Sanzio다. 브라만테는 미켈란젤로가 싫어할 걸 알면서도 그에게 천장화를 제안했고, 그가 거절하면 마지못해서인 척하며 라파엘로에게 프로젝트를 넘겨줄 계획이었다. 그런데 어느 순간 미켈란젤로의 도전정신에 불이 지펴지면서 브라

만테의 계획은 수포로 돌아갔다.

〈시스티나 성당 천장화〉를 보면 가장 먼저 눈에 들어오는 게 프레임이다. 건축 구조물들이 먼저 보이고, 그다음에 사람들이 들어온다. 먼저 틀을 짜 놓고 그 위에 들어갈 인물을 배치하면서 그 안에 성경의 이야기, 창세기를 쫙 펼쳐 놓은 것이라고 보면 된다.

〈시스티나 성당 천장화〉 중 '아담의 창조'라 불리는 그림을 한번 보자. 신이 보여 주는 확정적인 자세, 그리고 아담이 보여 주는 약간 나른하지만 깨어나려 하는 부스스한 움직임이 전율을 일으킬 정도로 압도적이다. 그림 속 아담의 크기는 미켈란젤로의 〈다비드〉 정도라고 한다.

이 거대한 천장화의 작업기간은 약 4년 6개월. 〈피에타〉는 1년, 〈다비

미켈란젤로, 〈시스티나 성당 천장화〉 중 '아담의 창조'

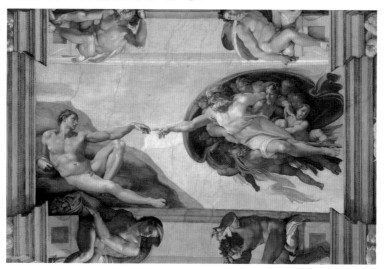

드〉도 2~3년 정도밖에 걸리지 않은 걸 보면 미켈란젤로의 일에 대한 집중력은 정말 대단하다. 특히 이 천장화의 경우 '프레스코fresco' 기법을 사용했기 때문에 단순히 그림을 그리는 작업이 아니라 노동을 갈아 넣는 작업에 가까웠다. 프레스코 기법은 그날 그릴 양의 석회 반죽을 만들고, 반죽이 축축하게 젖어 있을 때, 즉 말 그대로 프레시fresh할 때 그린다고 해서 이탈리아어로 '프레스코'다. 반죽을 붙이고 말라가는 동안 그림을 그려 물감과 석회가 같이 굳는 원리이기 때문에 여기에 드는 노동력은 정말 어마어마하다. 게다가 실수할 경우 다시 그리기도 어렵다. 다시 그리려면 굳은 부분을 쪼아 낸 다음에 그려야 해서 진행 과정도 정말 힘들었을 것이다.

과연 이 작업을 미켈란젤로가 혼자 했을까 싶겠지만 거의 혼자 했다고 한다. 완벽주의자였던 미켈란젤로의 눈에 들 만큼 잘하는 조수가 없었던 것이다. 당시 미켈란젤로가 아버지에게 쓴 편지에도 도대체 일 잘하는 애들이 없다고 불평했다는 기록이 남아 있다. 그렇게 미켈란젤로는 잠도 자지 않고 온종일 혼자 그림 작업을 했다. 너무 오래 작업하다 보니 몸이 부어서 발이 장화에서 안 빠져 칼로 찢어야 하기도 했는데 어떤 때는 칼로 찢어서 다리를 빼 보니 살점이 떨어져 나가 있기도 했다고 한다.

작업은 어떻게 이뤄졌을까. 시스티나 성당의 천장 높이는 20미터다. 아파트 7층이 중간에 칸 없이 뻥 뚫렸다고 생각하면 된다. 사람들은 누워서 그렸을 거라고 추측했지만 기록을 보면 서서 그린 게 맞다.

천장화 작업 당시의 신체적 고통을 표현한 미켈란젤로가 남긴 소네트가 있다. 소네트란 14행으로 이루어진 우리 시조 같은 것인데 얼마나 목과 허리가 아프고, 시력이 저하되었는지가 절절하게 담겨 있다.

턱수염은 하늘을 향하고

목덜미는 등에 닿아 있네

천장에서 물감이 계속 흘러내려

얼굴은 물감 범벅이 되고 마네

허리를 바짝 당기니 배는 볼록 나오고

평형을 유지하느라 엉덩이는 말 궁둥이와 다름없다네

실제로 물감이 하도 입으로 들어가 창자가 뒤틀리기까지 했다고 한다. 이 정도면 정말 작업이 아니라 고행이었다고 봐야 한다. 예술가적인 열정이나 신에 대한 봉헌의 마음 없이는 할 수 없는 작업이었다.

미켈란젤로를 보면 참 힘들었을 것 같다는 생각이 든다. 티끌 하나도 떨어지면 안 될 것 같은 완벽하게 짜여 있는 세계에서 굉장히 아름다운 것들을 만들었지만, 현실의 자신은 그렇지 못한, 한없이 부족하게만 느껴지는 인간이었기에 자신이 추구하는 것과 현실의 괴리가 너무나 컸을 것이다. 계속 도전하고 계속 몸부림쳐도 고독하고 외로운 천재의 모습일 수밖에 없는 자신. 그런 인간의 한계를 극복하려는 노력이 긍정적으로 발현돼 나온 것이 바로 그의 작품들이 아니었을까.

미켈란젤로가 오늘의 당신에게 말을 건넨다.

"당신의 한계는 어디까지인가요?"

"내게는 나를 끊임없이
노력하게 만드는
너무 과분한 아내가 있다.
그녀는 바로 나의 예술이요,
나의 작품은 나의 자식이다.
나는 항상 배우고 있다."

- 미켈란젤로

4

욕망의 재발견,
피터르 브뤼헐

Pieter Bruegel
1525~1569

당신은 무엇을
욕망하나요?

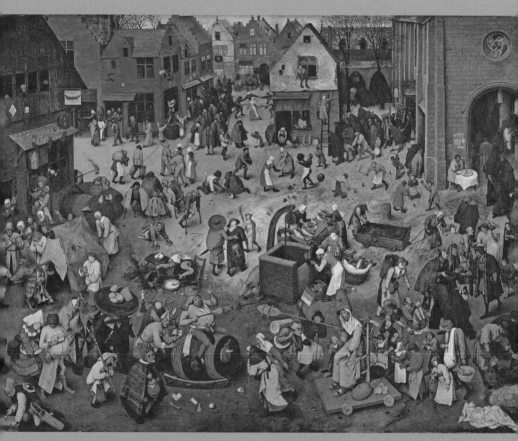

피터르 브뤼헐, 〈사육제와 사순절의 싸움The Fight between Carnival and Lent〉, 1559년

2015년 폴란드 정부는 오스트리아 빈 미술사 박물관에 걸려 있던 피터르 브뤼헐의 〈사육제와 사순절의 싸움〉에 대해 소유권을 주장한다. 2차 세계대전 중이던 1939년 나치 총독 오토 바흐터Otto Wächter의 아내 샤를로테Charlotte가 폴란드 크라쿠프 박물관에서 이 그림을 가져갔다는 것이다. 하지만 이에 대해 오스트리아는 17세기부터 오스트리아에서 소유해 온 그림이라고 맞서고 있다. 이렇게 두 나라가 하나의 그림을 가지고 싸우는 이유는 이 그림이 그만큼의 가치를 가졌기 때문이다. 현재 이 그림의 시장 추정 금액은 한화로 약 880억 원. 평생 일해도 벌기 힘든 액수이기에 두 나라는 지금까지도 양보 없이 대치 중이다. 사실 880억 원이라는 금액도 이 그림이 경매 시장에 나왔을 때의 최소 시작가에 불과하다.

절제가 미덕이던 시대
현실과 풍자, 그리고 교훈을 담다

네덜란드에서 태어난 피터르 브뤼헐은 플랑드르 르네상스를 대표하는 화가 중 한 명이다. 그의 대표작이라고 할 수 있는 이 작품 〈사육제와 사순절의 싸움〉은 크게 왼쪽과 오른쪽 둘로 나뉘며, 왼쪽은 사육제, 오른쪽은 사순절을 보여 준다.

기독교에서는 예수 그리스도가 십자가형을 당하고 3일 만에 부활한 날을 부활절로 기리는데, 부활절 전 40일간은 '사순절'로서 탐욕을 줄이고 절제를 하는 기간이고, 이 기간이 시작되기 전 열흘은 '사육제'로서 한바탕 놀며 즐기는 기간이다.

그림 왼쪽을 보면 술통 위에 뚱뚱한 남자가 앉아 있는 게 보인다. 그가 바로 사육제를 상징하는 대표 주자, '사육제의 왕'이다. 손에 든 꼬치에는 돼지와 통닭을 끼워서 언제든 먹을 준비가 돼 있고, 음식을 온몸에 다 두른 상태에서 행진 중이다.

반면 맞은편에는 완전히 다른 유형의 사람이 사순절을 대표하고 있다. 비쩍 마르고 한 손에는 삽을 들고 있는데 그 위에는 청어 두 마리밖에 없다. 그가 쓰고 있는 모자는 꿀벌통으로, 종교적 상징이라고 할 수 있으며, 주변에 놓인 프레첼이나 홍합 등도 절제된 삶을 보여 준다.

축제를 흔히 카니발carnival이라고 한다. 카니발의 어원이 고기를 뜻하는 카르네carne와 안녕이라는 뜻의 발레vale가 합쳐져 '고기여, 안녕'의 의미라는 이야기가 있다. 예수가 고통 속에 죽었기 때문에 그걸 기리는 마음에

서 카니발인 사육제까지로 고기와는 작별하고, 사순절 기간에는 뜨거운 피가 흐르는 육식은 할 수 없게 한 것이다. 대신 단백질 섭취를 위해 청어는 먹을 수 있었다. 당시 청어는 저렴한 가격으로 서민들의 허기를 달래준 음식이다. 또한 사순절 기간에는 버터와 같은 고지방 음식과 유제품도 일절 금지됐는데 몰래 먹었다가는 벌금, 채찍, 투옥 등의 벌을 받기도 했다. 단, 예외가 있었다. 부자나 귀족들은 교회로부터 버터를 사 먹을 수 있는 버터 구입권을 살 수 있었던 것이다. 교회는 그렇게 버터 구입권을 팔아 모은 돈으로 화려한 교회를 짓거나 보수공사를 했다. 그렇게 지어진 대표적인 건물이 바로 프랑스 루앙에 있는 루앙 대성당의 첨탑이다. 한때 세계에서 가장 높은 탑이었던 루앙 대성당은 버터 구입권을 판 수익으로 지었다고 해서 버터 타워라는 별명이 붙었다.

소매치기만 해도 팔을 자르는 게 중세 시대의 법이었다. 그런 엄격한 규율과 통제 속에서 365일 살다 보면 사람들은 미칠 수밖에 없다. 이를 방지하기 위해 사육제라는 축제를 통해 질서를 한번 흩트러서 약간의 해방감을 느낄 수 있도록 한 게 아닐까 싶다. 하지만 교회 입장에서는 사육제가 탐탁지 않았을 것이다. 모든 육적 욕망, 광란의 난장이 공식적으로 허용되는 기간이었기 때문이다. 교회에서는 절제 없는 쾌락이 신을 모욕하고 인간을 병들게 한다고 생각했다. 사육제를 없애려는 교회의 시도가 있었을 만큼 굉장히 경계하던 축제다.

르네상스 시대 이탈리아에 사육제를 소재로 한 음악이 남아 있다. 후기 낭만파 작곡가인 루이 엑토르 베를리오즈Louis Hector Berlioz가 지은 '로마 카니발 서곡Le Carnaval Romain'이다. 로마 콜론나 광장의 카니발 장면을 음악

적으로 활기차게 묘사하고 있으며, 기쁨과 광란의 에너지를 청각적으로 표현한다.

14세기 흑사병이 지나간 직후 의외로 사람들은 대부분 잘살았다. 너무 많은 사람이 죽고 나니 노동력이 부족해져 임금이 급상승했고, 15세기 중반까지만 해도 농민의 식탁에 항상 고기가 나올 정도였다. 그런데 사회가 안정되면서 오히려 인구가 늘어나고, 그에 따라 임금은 낮아지며, 인플레이션으로 물가까지 오르면서 다시 힘든 시기가 찾아온다. 게다가 1550년부터 거의 100년간 기후 변화가 굉장히 심각했고, 눈도 많이 와서 일종의 소빙하기였는데 그로 인해 흉년이 들고, 기근까지 발생하게 된다. 2004년 미국 오하이오주립대학교 리처드 스테컬Richard Steckel 교수팀이 발표한 자료를 보면 당시 기근이 얼마나 심각했는지 짐작할 수 있다. 연구팀에 따르면 중세 유골을 분석한 결과, 12~14세기 남성 평균 키가 171.5센티미터였던 반면 17세기 남성 평균 키는 165.8센티미터로 역대 2,000년의 역사 중 가장 작았다고 한다.

이렇듯 극심한 기후 변화뿐 아니라 종교개혁이라는 거의 내전에 가까운 전쟁들이 계속되던 험난한 시기였지만 브뤼헐은 그 시절 보통 사람들의 행동을 세밀하게 관찰하고 마치 백과사전처럼 밀도 있게 그림에 담아냈다.

〈사육제와 사순절의 싸움〉 역시 가로 164센티미터, 세로 118센티미터의 화폭 안에 200여 명의 등장인물을 빼곡하게 그려 넣었는데 인물마다 역할이 있다. 연극 공연을 하는 사람들, 술을 마시는 사람, 유리창 청소를 하는 사람 등등 다양하다. 유사한 주제로 그림을 그린 화가들이 없던 건

아니지만 브뤼헐은 당시 사람들의 일상을 현실감 있게 그리고, 나아가 익살과 풍자를 더했으며, 또 더 나아가 변화하는 유럽 사회의 균열들을 표현한 점에서 독보적이었다.

〈아이들의 놀이〉(80~81쪽) 또한 그런 연장선상에 있는 작품 중 하나다. 이 그림을 처음 봤을 때 깜짝 놀랐다. 그동안 우리나라 전통 놀이라고 여겼던 것들이 작품 안에 다 있었기 때문이다. 굴렁쇠놀이, 말뚝박기, 가마타기, 공기놀이, 팽이치기 등등 이 그림에는 230명의 어린이가 등장해 91개 놀이를 한다. 찾아보면 더 많은 놀이가 숨어 있을지도 모른다. 어떻게 보면 아이들 놀이의 종합 백과사전이라고도 할 수 있다.

실제로 이 시기에 에라스무스Erasmus 등 유명 사상가들이 아이 교육에 관심을 갖기 시작했고, 이에 대해 다양한 책이 나왔다. 아이들 놀이에 대해서도 판화집 등이 책으로 묶여 나오기도 했는데 브뤼헐은 여기에 추가로 연구에 연구를 거듭했고 그림으로 남긴 것이다.

그림을 자세히 보면 싸우는 아이들이 있다. 이는 브뤼헐이 아이들의 모습에 어른들의 삶을 투영해 어른들에 대한 비판적인 메시지를 담은 것으로 보인다. 자세히 보면 몸은 아이이지만 얼굴은 어른 같기도 하다.

브뤼헐 그림의 또 다른 특징 중 하나는 위에서 내려다보는 조감도鳥瞰圖 구도라는 점이다. 요즘 말로는 드론샷이라고 할 수 있는 이 구도는 하늘을 날면서 지역을 샅샅이 수색하는 느낌을 준다. 그러면서도 적정한 거리를 유지하고 있어서 브뤼헐만의 독특한 시선이라고 볼 수도 있는데 너무 멀면 볼 수 없고, 너무 가까우면 상황에 몰입하게 되니 적당한 거리에서 담담한 시선으로 그려 내고자 한 것이다. 브뤼헐은 사람을 배치하기에 앞

피터르 브뤼헐, 〈아이들의 놀이 Children's Games〉, 1560년

서 건물을 먼저 그렸다. 그런 다음 나무 등의 배경을 그려 넣었고, 마지막으로 등장인물들을 그리면서 각 인물에 역할을 부여하고 캐릭터를 살림으로써 이야기를 만들어 냈다.

시대를 따라 변하는 욕망의 얼굴들 지금 우리의 욕망은?

브뤼헐은 수수께끼 같은 화가다. 다양한 사람들의 다양한 모습을 그렸으면서도 자신의 이야기에 대해서는 잘 알려지지 않았다. 농민을 많이 그려서 농민이 아닐까 하는 이야기도 있는데 확인할 수 없고, 전기傳記가 있긴 하지만 출신이나 집안 등에 대한 정확한 기록은 남겨진 바가 없다. 다만 16세기 플랑드르 지역의 화가이자, 네덜란드와 벨기에 일대에서 주로 활동했다는 정도만 알려져 있으며, 이후 아들도 화가가 되었으니 화가 집안이라고 할 수는 있겠다.

〈화가와 구매자〉는 앞에서 본 그림들과는 사뭇 결이 다른 브뤼헐의 작품이다. 화가가 그림을 그리고 있고 뒤에는 누군가 서 있다. 그런데 두 사람의 표정이 사뭇 다르다. 뒤에 있는 사람은 동공이 열려 있고, 입꼬리가 올라가 있는 반면, 앞에 있는 화가는 아마도 브뤼헐 자신이 아닐까 싶은데 눈빛은 이글거리고 입꼬리는 처져 있다. 만족스러운 표정의 뒷사람과는 대조적으로 괴팍해 보이기까지 한다.

아마도 뒤에 서 있는 사람이 그림을 사려는 구매자일 것이다. 구매자의 손이 허리에 찬 돈주머니로 향하고 있다. 그림을 구매하기 직전이다.

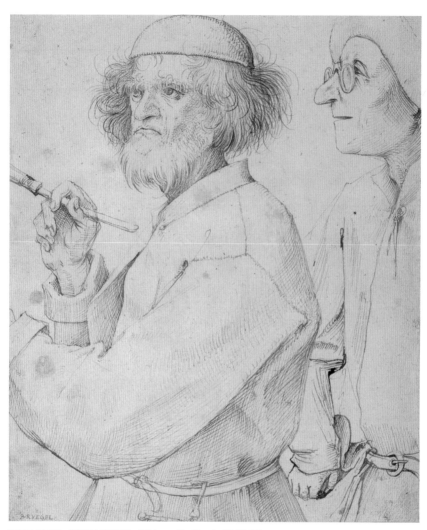

피터르 브뤼헐, 〈화가와 구매자The Painter and the Buyer〉, 1565년경

그런데 브뤼헐은 그림을 파는 것이 어쩐지 탐탁지 않은 듯하다. 당시 브뤼헐이 느끼던 미술 시장에 대한 스트레스가 이 그림에 고스란히 표현돼 있다. 브뤼헐이 활동한 무대는 벨기에의 안트베르펜으로, 굉장히 부유한 도시였다. 그곳의 스타 작가였지만 자신의 그림이 이렇게 사고팔리는 것에는 스트레스가 있었던 모양이다.

안트베르펜이 상업적으로 발달할 수 있던 데는 그만 한 이유가 있다. 1492년 스페인 정부가 알람브라 칙령을 발표하며 스페인에 사는 모든 유대인들에게 가톨릭으로 개종하지 않을 거라면 모두 떠나라고 명령한다. 단, 금과 은, 그리고 돈은 두고 가게 했다. 이에 유대인들은 보석만 들고 스페인을 떠났고 안트베르펜에 정착한다. 돈 버는 방법을 잘 알고 있는 유대인들 덕에 안트베르펜은 금융과 상업의 중심지가 됐고, 지금까지도 세계에서 가장 많은 보석이 유통되는 곳으로 알려져 있다. 하지만 그렇다고 해서 모두가 부유할 수 있었던 건 아니다. 도시는 부유해지고 부자들의 식탁은 풍성해졌지만 대부분의 식탁은 여전히 가난했다. 이런 극심한 빈부격차에 대해서도 브뤼헐은 〈기름진 부엌〉, 〈가난한 부엌〉이라는 작품으로 남겼다.

배고픔의 시절을 겪고 있던 당시 사람들은 코케인Cockaigne이라는 상상 속 낙원을 꿈꿨다. 이 나라는 샘물에서는 포도주가 솟아나고, 왕국은 얼음설탕으로 지어졌으며, 거리엔 과자가 깔려 있는, 맛있는 음식이 자연히 생기는 나라로, 죽음도 전쟁도 없는 무릉도원이다.

사람들은 누구나 낙원을 꿈꾸지만 낙원의 모습은 시대에 따라 다르다. 16세기 사람들의 삶은 피폐했고 낙원을 꿈꾸는 마음은 강렬했다. 그 시절

피터르 브뢰헐, 〈기름진 부엌The Fat Kitchen〉, 1563년

피터르 브뢰헐, 〈가난한 부엌The Poor Kitchen〉, 1563년

4장 I 욕망의 재발견, 피터르 브뢰헐

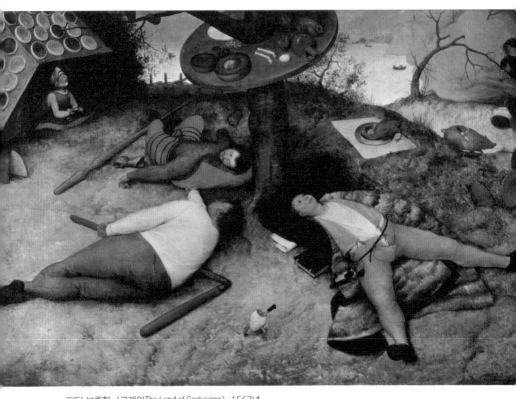

피터 브뤼헐, 〈코케인The Land of Cockaigne〉, 1567년

사람들에겐 배고픔이 가장 큰 문제였기 때문에 그들에게 있어 낙원이란 배고픔 없이 살 수 있는 곳이었다.

앞에서 보았듯 브뤼헐 그림의 묘미는 찾아보는 맛에 있다. 〈코케인〉을 한번 보자. 통닭이 걸어다니고, 돼지도 언제든 먹을 수 있게 벌써 익은 상태로 칼까지 꽂고 돌아다니고 있다. 앞에 있는 계란도 귀찮게 깨 먹을 필요 없이 벌써 깨진 채 놓여 있다. 세 남자가 쉬고 있는 나무 위를 보면 나무 위 식탁에 음식이 곧 떨어질 것처럼 놓여 있어서 언제든 바로 먹을 수 있는 상태다.

이 그림은 판화로도 있는데 판화의 제목은 〈게으름뱅이 천국〉(88쪽)이다. 판화에는 다음과 같은 글도 쓰여 있다.

'게으름뱅이들은 일이 죽도록 싫어서 빈둥거린다.'

그림을 보면 울타리는 소시지로, 집은 구운 빵으로 되어 있고, 세 남자는 아무것도 하지 않고 누워 있다. 입만 벌리면 음식이 계속 떨어져 씹기만 하면 될 것같이 그려졌다.

기아와 배고픔에 항상 시달렸을 당시 사람들이 이 그림을 보면서 잠시나마 행복해했을 수도 있지만 그런 의미만 담은 것 같지는 않다. 〈게으름뱅이의 천국〉에서 누워 있는 세 남자 주변의 소품들을 보면 각자의 직업이 보인다. 먼저 다리를 벌리고 누워 있는 사람 옆에 책이 있으니 엘리트, 즉 학자일 것이고, 그 옆에 도리깨를 깔고 누운 사람은 농민, 안쪽에 갑옷을 입고 있는 사람은 기사다. 즉, 브뤼헐이 말하는 게으름뱅이 3인방은 학

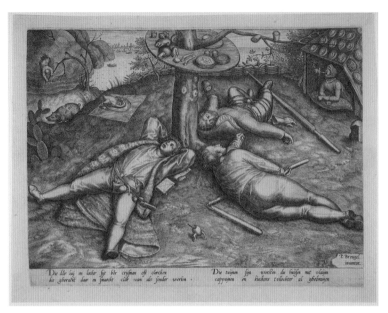

피터르 브뤼헐, 〈게으름뱅이의 천국The Land of Cockaigne〉, 1570년

자, 농민, 기사인 셈이다. 이들은 당시 네덜란드를 이끌어야 할 가장 대표적인 계층이었다. 그렇다면 브뤼헐은 이들의 나태함을 비판함과 동시에 일깨우고자 이 그림을 그린 게 아닐까.

　브뤼헐은 당시에도 '농민의 화가'라는 평가를 받고 있었지만 이 그림의 게으름뱅이에 당당히 농민을 넣었다. 브뤼헐은 안트베르펜이라는 도시에서 활동했고, 그림을 감상하고 즐겼던 사람들도 대개는 도시 사람들이었다. 도시인들의 고정관념 속에 농민들은 게으르고 나태하고 무위도식無爲徒食한단 생각이 있었기 때문에 그에 맞춰 이런 그림을 그렸다고 볼 수도 있을 것이다. 다만 그런 면을 지적하기 위한 것인지, 나태함으로부터

벗어나게 하기 위함인지에 대해서는 생각해 볼 여지가 있다.

기사의 경우, 이 그림이 정치적인 게 아니냐는 이야기도 있다. 당시 시대상을 보면 합스부르크 가문이 결혼을 통해 네덜란드, 스페인을 차지했다. 신교와 구교의 갈등이 심했던 네덜란드에서는 우상 파괴를 명분으로 칼뱅주의자들이 가톨릭 성당을 다니면서 성상을 부수는 일들이 벌어졌다. 독실한 가톨릭 신자이자 중앙집권적인 스페인을 만들고자 했던 펠리페 2세는 군사 6만 명을 네덜란드에 보내 많은 사람들을 죽이고, 법정에 세워 처형한다.

성경을 보면 헤롯 왕이 예수 그리스도의 탄생을 막기 위해 베들레헴에 태어난 모든 아기를 죽이라고 명령했다는 장면이 나온다. 브뤼헐은 이 내

피터르 브뤼헐, 〈베들레헴의 영아 학살Massacre of the Innocents〉, 1565~67년

용을 토대로 〈베들레헴의 영아 학살〉(89쪽)이라는 그림을 그리는데 그림을 자세히 보면 베들레헴이 아닌 네덜란드 마을의 모습이다. 네덜란드를 힘없는 영아로 표현한 것이다. 당시 스페인에 저항했던 네덜란드 시민 1만 명 이상이 처형당했다. 이런 위험 속에서 기사는 나태해져서는 안 됐다. 국가를 보호하기 위해 깨어나야 한다.

〈코케인〉 그림을 보면 떠오르는 음악이 하나 있다. 바로 우리에게도 친숙한 멕시코 노래 '라 쿠카라차La Cucaracha'다. 스페인어 라 쿠카라차는 '바퀴벌레'라는 뜻이다. 왜 이 제목을 붙었는지에 대해서는 여러 설이 있는데 당시 멕시코도 네덜란드처럼 스페인의 식민지였다. 스페인뿐만 아니라 미국, 프랑스 등 강대국의 침략을 오래 겪었다. 그때 농민혁명군이 조직됐고 그들이 불렀던 노래가 바로 이 '라 쿠카라차'다. 우리나라로치면 동학농민운동군들이 불렀던 '새야 새야' 같은 것이다. '새야 새야'가 서글픈 마음을 담았다면 '라 쿠카라차'는 활기차다. 죽여도 죽여도 계속 번식하는 끈질긴 생명력을 가진 바퀴벌레처럼 결코 지치지 않는 투지를 담은 곡이라고 할 수 있다. '라 쿠카라차'도 브뤼헐의 그림만큼이나 사회의 비참한 현실을 유쾌한 풍자로 풀어냈다.

〈코케인〉에 나무를 중앙에 놓고 동그랗게 누워 있는 남자 셋을 보면 바퀴살이 떠오르기도 한다. 바퀴는 윤회를 의미한다. 이대로 있으면 계속 이렇게 나태를 반복할 수도 있다. 하지만 누구 하나라도 깨어나면 전체가 각성할 수 있을지도 모른다. 게으름, 식욕 또는 식탐은 당시 교회에서 말하는 큰 죄악 중 하나였다. 이 그림은 사람들이 꿈꾸던 낙원의 모습일 수도 있지만 빨리 게으름뱅이에서 벗어나 사회 일원으로 바로 서라는 메시

지를 보여 주는 경고의 메시지로도 볼 수 있다.

500년 전, 1,000년 전 그림이 여전히 우리에게 메시지를 준다는 것은 그때의 욕망이 지금 우리의 욕망과 크게 다르지 않아서일 것이다. 배고픔에서 벗어나는 게 욕망이던 시절을 지나 시대와 함께 변해 온 오늘의 욕망은 어떤 얼굴들을 하고 있는지 다시 한번 스스로 생각해 보자.

피터르 브뤼헐이 오늘의 당신에게 말을 건넨다.

"당신은 무엇을 욕망하나요?"

5

융합의 마에스트로, 페테르 파울 루벤스

Peter Paul Rubens
1577~1640

오늘 당신은
무엇과
화해했나요?

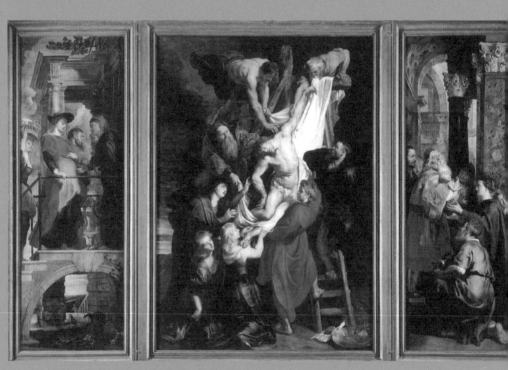

페테르 파울 루벤스, 〈십자가에서 내림Descent from the Cross〉, 1612~14년

이 작품은 만화영화에도 등장한 적이 있다. 기억할지 모르겠지만 그 만화영화는 바로 '플란다스의 개'다. 벨기에의 플랑드르 지방을 배경으로 한 이 만화영화의 주인공 네로는 화가가 꿈이지만 집이 가난해 우유배달을 하며 생계를 유지한다. 불우한 환경에서도 희망을 잃지 않고 꿈을 키우던 네로는 성당에 걸려 있는 그림을 좋아해 힘들 때마다 찾아가서 보곤 하는데 그 그림이 바로 17세기 바로크를 대표하는 벨기에 화가 페테르 파울 루벤스의 〈십자가에서 내림〉이다.

이 그림은 실제로 벨기에 안트베르펜 성모 대성당에 있으며, 가로 4.2미터, 세로 3.1미터의 웅장한 크기를 자랑한다. 중앙의 그림은 십자가에서 예수 그리스도의 시신을 내리는 장면으로, 예수의 몸을 보면 생명을 다한 몸임에도 불구하고 웅장한 아름다움이 느껴진다. 조명도 예수를 환히 밝히고 있어 몸에서 빛이 나듯 환하고, 반대로 주변은 완전히 어둡다.

그림 속 예수의 몸을 보면 미켈란젤로의 그림이 떠오르기도 하고, 붉은색의 색채는 베첼리오 티치아노Vecellio Tiziano의 영향을 받은 것으로 보여, 이 그림에 당시 가장 강력한 회화 기법들을 다 녹여 낸 느낌이 든다.

그림의 융합, 북부 유럽과 이탈리아를 담다

루벤스가 태어난 곳은 북부 유럽이다. 북부 유럽이라고 하면 스칸디나비아 반도를 생각하기 쉽지만 미술사에서 북부 유럽이란 대개 알프스 북쪽을 이야기한다. 당시 광활한 북부 유럽의 핵심 지역은 벨기에의 플랑드르였다. 이곳은 이탈리아에 버금가게 경제와 문화가 융성했으며, 대개는 브뤼헐의 그림들처럼 일상적이고 디테일이 살아 있는 그림들이 많았다. 그런데 루벤스는 여기에 이탈리아 스타일의 웅장하고 이상적인 화풍까지 담아 이탈리아와 북부 유럽의 그림을 융합시킨다. 그런 까닭에 루벤스를 '융합의 마에스트로'라 부르는 것이다.

루벤스는 1600년부터 8년 정도 로마를 비롯한 이탈리아의 여러 도시를 다니며 여러 화가들의 그림을 배운다. 지금으로 치면 8년간 이탈리아 유학을 한 셈이다. 이 기간에 루벤스는 여러 작가들의 다양한 작품을 두루 살펴보면서 의미 있는 작품을 골라 연습 삼아 모작, 또는 습작을 한다. 그중 하나가 카라바조의 〈그리스도의 매장〉을 유화로 따라 그린 것이다. 이 그림은 십자가에서 내린 예수를 매장하는 장면을 그린 것으로, 루벤스는 카라바조의 그림에 구성이나 움직임, 빛 등 자기 나름의 해석을 집어

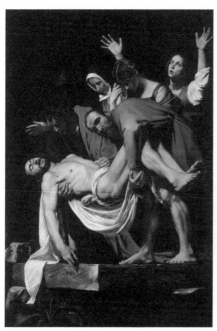

카라바조, 〈그리스도의 매장The Entombment
of Christ〉, 1602~04년경

페테르 파울 루벤스, 〈그리스도의 매장The Entombment〉,
1612~14년경

넣는다. 이때만 해도 배우는 단계였기 때문에 한편으로는 카라바조에 미치지 못하는 느낌이 들 수도 있다.

루벤스는 이처럼 다양한 방법으로 여러 화풍을 학습하고 융합하면서도 자신의 개성을 살리며 자신만의 그림으로 재탄생시킨다. 북부 유럽 화가가 이탈리아를 다녀왔다고 해서 예술적 경험을 작품에 쉽게 녹일 수 있는 건 아니다. 루벤스 전에도 여러 작가들의 시도가 있었지만 극적인 결과물을 보여 준 건 루벤스가 처음이었다.

루벤스 그림의 가장 큰 특징 중 하나는 구도다. 루벤스는 역동적인 구도를 통해 자신의 예술 세계를 폭발적으로 보여 준다. 〈십자가에서 내림〉역시 예수의 몸을 보면 사선으로 내려오고 있는데 시신을 싸고 있는 하얀 천까지 해서 크게 하나의 선을 그을 수 있다. 여기에 예수의 몸을 받치고 있는 붉은 옷의 사도 요한과 그 위쪽으로 작은 선 하나가 더 흐르면서 밸런스를 잡아 주는데, 이게 바로 큰 사선에 또 다른 사선이 교차하는 루벤스가 자주 사용한 X자 구도다. 이 구도는 그림을 더욱 웅장하게 만들어 준다. 멀리서 봤을 때 그 웅장함에 압도되었다면, 가까이서 봤을 때는 머릿결 한 올 한 올이 살아 있는 디테일에 혀를 내두르게 된다. 북부 유럽 출신 작가답다. 전체적으로 역동성 있으면서도 디테일을 놓치지 않는 섬세함까지 갖춘 루벤스가 과연 그리지 못할 게 뭐가 있었을까 싶다.

사람의 융합,
각자의 재능을 하나의 그림으로

아버지는 법률가이고, 어머니는 성공한 상인의 딸이었던 루벤스는 부유한 엘리트 집안 출신이었다. 그런데 독실한 칼뱅주의자였던 루벤스의 아버지 얀 루벤스Jan Rubens가 스페인의 종교 탄압을 피해 독일 동부에 있는 작센으로 이주하며 사건이 일어난다. 작센에서 오라녀 공 빌럼 1세William of Orange의 두 번째 부인 안나의 법률 고문을 맡았던 얀 루벤스가 안나와 바람이 난 것이다. 이로 인해 옥고를 치르고 독일 서부 베스트팔렌에 있는 도시 지겐에 가서 살게 되는데 거기서 루벤스가 태어난다. 이후 쾰른에서 살다가 아버지가 죽은 뒤에 루벤스는 어머니와 함께 다시 안트베르펜으로 돌아온다. 안트베르펜에서 본격적인 교육을 받기 시작한 루벤스는 6개국어를 섭렵했을 정도로 유난히 총명했다.

그림 역시 뛰어나 스페인, 영국, 프랑스 등 당시 유럽에서 가장 잘나가는 화가였고, 왕실은 물론 이곳저곳에서 주문이 밀려들어 잠을 못 잘 정도였다. 친구에게 보내는 편지에서 루벤스는 다음과 같이 하소연했다.

'낮에도 밤에도 계속되는 긴급한 마감에 둘러싸여 있다.

마치 미로에 갇혀 있는 것 같다.

자유를 얻기 위해서는 이 야망의 족쇄를 끊어야 될 텐데

운명의 여신이 아직 내 편일 때

내리막길이 아닌 오르막길일 때 떠나고 싶다.'

루벤스가 남긴 작품 수는 유화 기준 1,400여 점에 달한다. 보통의 화가들이 200~300점 정도를 남긴 것에 비하면 엄청난 숫자인데 더욱 놀라운 점은 루벤스의 그림은 크기가 굉장히 컸다. 왕이나 귀족들이 좋아할 수밖에 없는 거대한 스케일로, 상당수가 가로, 세로 4미터 내외의 대작들이었다.

이게 가능할 수 있었던 건 루벤스가 대규모 공방을 운영하고 있었기 때문이다. 루벤스가 살던 저택은 스튜디오 겸 집이었다. 루벤스는 그곳에서 제자들과 함께 작업한 것으로 알려져 있다. 근대 이전에 화가의 공방이라고 하면 헤드 마스터가 있고 그 아래 조수들이 있어서 큰 그림과 얼개는 헤드 마스터가 정하고, 숙련된 조수들이 같이 그리는 방식이었는데 루벤스의 경우 좀 달랐던 것으로 보인다.

루벤스의 작품은 크게 세 종류로 나뉜다. 첫째는 루벤스가 직접 그리고 완성시킨 작품이고, 둘째는 동료 작가와 협업해 완성시킨 그림이다. 이 경우 화가 대 화가, 또는 공방 대 공방으로 일종의 컬래버레이션이었다고 할 수 있다. 셋째는 루벤스가 밑그림을 그리고 제자들을 적재적소에 배치해 채색을 하게 한 다음 마지막에 다시 루벤스가 톤을 마무리하는 형태다. 당시 루벤스는 일반적인 그림뿐 아니라 무대 장치 등 돈 되는 것은 다 의뢰 받아 작업했다. 그러다 보니 혼자 일일이 다 그릴 수는 없었고, 제자들을 두게 된 것인데 한창 공방이 커졌을 때는 100명이 넘는 제자들이 있었다고 하니 그 큰 집이 좁게 느껴졌을지도 모르겠다.

그럼에도 불구하고 미술사학자들이 루벤스를 인정하는 이유는 밑그림을 정확히 그렸기 때문이다. 밑그림도 단순한 드로잉이 아니라 오일 스

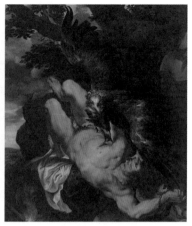

페테르 파울 루벤스 × 얀 브뤼헐,
〈후각The Sense of Smell〉,
1617~18년

페테르 파울 루벤스 × 프란스 스나이
더르스, 〈사슬에 묶인 프로메테우스
Prometheus Bound〉, 1618년

케치라는 영역을 만들어 채색을 어떻게 해야 할지까지 다 알려주고, 사람
의 재능을 알아보는 눈도 있어서 제자 개개인에 맞춰 잘하는 영역에 배치
한 다음 끝에는 자기가 마무리해서 퀄리티 있게 완성시켰다.

　〈후각〉은 루벤스가 사람의 오감인 시각, 청각, 후각, 미각, 촉각을 주제
로 그렸던 시리즈 중 후각에 관한 작품이다. 우리 후각을 깨우는 것들에
대해 그린 것으로, 그림 속 육감적인 여인은 루벤스가, 주변에 꽃과 곤충
등은 브뤼헐의 둘째아들 얀 브뤼헐Jan Bruegel이 그렸다. 루벤스와 얀 브뤼
헐은 절친한 친구 사이였고 종종 공동 작업을 했다. 구도에 루벤스의 분
위기가 살아 있는 걸 보면 협업을 할 때도 루벤스가 전체적인 톤을 끌고
갔던 듯하다. 독수리가 날아와 살점을 파먹는 고통스러운 장면을 그린 작

품 〈사슬에 묶인 프로메테우스〉(101쪽) 역시 루벤스의 협업 작품이다. 여기서 프로메테우스는 루벤스가, 독수리는 프란스 스나이더르스Frans Snyders 가 그렸다. 프로메테우스는 우리를 향해 넘어져 있고, 이때도 루벤스 특유의 X자 구도를 사용해 역동성과 웅장함이 동시에 느껴진다. 이렇게 루벤스는 자신은 인물을 맡고, 인물 외의 그림을 잘 그리는 작가들과 컬래버레이션함으로써 고객이 만족할 만한 더 좋은 결과물을 만들어 냈다.

협업이나 제자들과 작품을 완성하는 게 이례적인 일이었던 건 아니다. 당시엔 마스터 아래에서 제자들이 몇 년간 배우며 성장해 나갔기 때문이다. 하지만 루벤스의 차이점은 이런 과정을 굉장히 체계적으로, 그리고 대규모로 운영하면서 뛰어난 결과물을 냈다는 데 있다.

그렇게 루벤스가 벌어들인 돈은 한 해 약 3만 길더, 한화로 약 30억 원

페테르 파울 루벤스, 〈이른 아침의 헷 스테인 풍경A View of Het Steen in the Early Morning〉, 1636년경

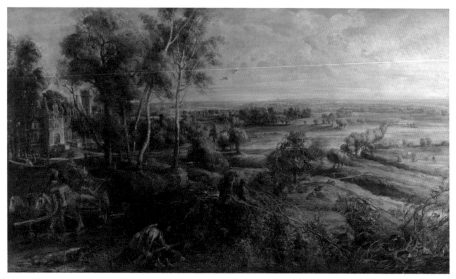

이다. 일반적인 귀족이 6,000~1만 4,000길더를 벌었던 걸 생각하면 엄청난 금액이다. 그렇게 번 돈으로 루벤스는 노년에 시골에 집을 하나 사는데 그냥 집이 아니라 거의 성에 가까웠고, 그 주변에 루벤스가 소유했던 땅 역시 개인이 소유한 땅이라기보다는 영지領地라고 해도 믿을 만큼 넓었다. 〈이른 아침의 헷 스테인 풍경〉에서 시선이 닿는 데까지가 모두 루벤스의 땅이었다고 보면 된다.

이야기의 융합, 신화와 현실의 경계를 허물다

루벤스가 가진 또 다른 능력 중 하나는 신화와 현실을 융합하는 능력이다. 〈대지와 물의 결합〉(104쪽)이라는 그림을 보면 풍요의 뿔을 들고 있는 대지의 신 키벨레Kybele와 바다의 신 넵투누스Neptune가 서로 마주 보고 있고, 이 모습을 축복하듯 승리의 여신 빅토리아가 함께 있다. 이 세 명의 신이 함께 등장하는 그림은 찾기가 어려운데 그럴 수밖에 없는 게 키벨레는 아나톨리아 신화에, 넵투누스와 빅토리아는 로마 신화에 등장하는 신이다. 신화 속에서는 한 번도 만난 적 없는 셋을 루벤스가 그림 속에서 만나게 한 셈이다. 이런 시도는 현실을 반영한 것이기도 한데 여기서 땅은 안트베르펜을, 물은 스헬더 강을 상징한다. 프랑스 북부에서 시작해 벨기에를 거쳐 네덜란드까지 흐르는 스헬더 강은 운송 및 교역에 굉장히 중요했다. 그런데 1567~1648년 네덜란드가 스페인을 상대로 독립전쟁을 하면서 스페인이 이 지역을 봉쇄하자 안트베르펜에 있던 상인들도 암스테르

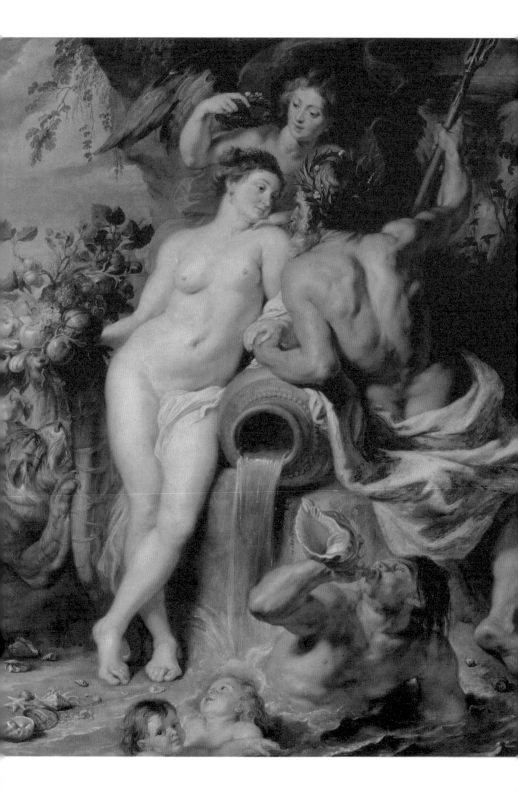

담으로 대거 이주하고, 안트베르펜은 쇠락하기 시작한다. 그런 상황이 안타까웠던 루벤스가 자신이 살고 있는 안트베르펜의 번영과 재기를 기원하며 그린 작품이다. 1830년, 250년이 지나서야 물길이 열리면서 안트베르펜은 스헬더 강과 다시 만나게 된다.

당시 사람들에게는 조화로웠던 옛 시절로 돌아가고 싶은 마음이 있었고, 루벤스는 그 마음을 신화를 통해 아름답게 그려 냈다. 권력을 신화화, 신격화시킨 것으로도 볼 수 있어 당시 권력가들이 좋아할 만한 그림이기도 했다. 이런 장점을 살려 권력의 신격화를 제대로 보여 준 그림도 있다.

〈마리 드 메디시스의 교육〉(106쪽)은 프랑스 앙리 4세의 왕비 마리 드 메디시스의 생애를 그린 스물네 점의 연작 시리즈 중 하나다. 이 시리즈는 이탈리아 메디치 가문의 공주가 프랑스 왕과 결혼하고, 그 이후의 일대기까지를 그림으로 풀어낸 것이다. 〈마리 드 메디시스의 교육〉은 메디시스가 어떤 교육을 받았는지에 대해 그린 것인데 선생님들의 면면을 보면, 지혜의 여신 아테네, 음악의 신 아폴론, 전령의 신 헤르메스가 있다. 그 옆에는 매력, 미모, 창조력을 상징하는 삼미신까지 등장해 교양과 아름다움을 갖춘 존재로 메디시스를 표현한다.

이 연작 시리즈는 메디시스가 직접 자신의 일생을 돌아보며 루벤스에게 의뢰한 것이다. 당시는 르네상스에서 절대군주제로 넘어가는 시기였고, 왕권은 신으로부터 받은 거라는 왕권신수설이 강조되던 때였다.

〈왕비 초상화를 전달받는 앙리 4세〉는 제목에서 알 수 있듯이 결혼 전

◀페테르 파울 루벤스, 〈대지와 물의 결합The Union of Earth and Water〉, 1618년경

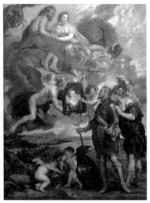

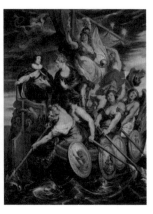

페테르 파울 루벤스, 〈마리 드 메디시스의 교육The Education of Marie de Médicis〉, 1622~25년

페테르 파울 루벤스, 〈왕비 초상화를 전달받는 앙리 4세Henri IV Receiving the Portrait of Marie de Médicis〉, 1622~25년

페테르 파울 루벤스, 〈프랑스 호의 항해Louis XIII Comes of Age〉, 1622~25년

앙리 4세가 왕비의 초상화를 전달받는 장면을 그리고 있다. 그림 위쪽을 보면 신들의 왕 제우스와 결혼의 신 헤라가 내려다보고 있고, 앙리 4세 뒤에는 프랑스의 신이 결혼에 확신을 심어 주고 있다. 그야말로 이 결혼이 국가적인 의미를 갖는다는 것을 보여 주는 그림이다. 그런 만큼 그림의 크기도 가로 3미터, 세로 4미터로 거대하다. 루벤스는 이런 그림을 스물네 점이나 그렸다. 룩셈부르크 궁전에 걸려 있던 이 그림은 지금 루브르 박물관에 전시돼 있다.

　마리 드 메디시스는 권력욕이 대단했다. 결혼한 지 10년 만에 앙리 4세가 살해당해 죽고, 만 여덟 살밖에 안 된 루이 13세가 왕으로 즉위한다. 어린 아들 대신 엄마 마리 드 메디시스가 자연스럽게 섭정을 하게 되는데 애초에 4년만 하기로 했으나 권력을 내려놓지 못해 3년 더 연장한다. 〈프

랑스 호의 항해〉를 보면 루이 13세에게 배의 키를 물려줌으로써 순조롭게 정권이 이양된 듯 표현됐지만 실제로는 루이 13세와 사이가 좋지 않았다. 심지어 루이 13세는 마리 드 메디시스의 섭정을 막기 위해 그녀 주변에 있던 이탈리아에서 온 신하들을 없애 버리거나 내쫓았고, 그녀를 성에 가두기까지 한다. 하지만 여기서 탈출한 마리 드 메디시스가 쿠데타를 도모하는 등 권력 다툼은 계속됐다.

◇ 평화와 화해의 메시지

유럽 왕가들로부터 밀려드는 주문에 정신없이 바쁜 와중에도 루벤스는 유럽의 궁전을 다니며 일종의 외교관 역할을 했다. 스페인은 당시 많은 나라들과 전쟁 중이었고 사이가 좋지 않았다. 그러다 보니 프랑스나 영국 등에 외교관을 파견하는 것조차 조심스러운 상황이었다. 그런데 마침 영국의 왕 찰스 1세에게는 예술품 모으는 취미가 있었다. 그중에서도 루벤스 작품을 유독 좋아한다는 이야기를 들은 펠리페 4세는 루벤스를 영국에 보내면서 그림을 그리는 것뿐 아니라 은밀한 메시지를 전달하는 역할도 지시한다.

〈전쟁의 공포〉(108쪽)는 이탈리아 토스카나의 대공 페르난도 2세가 의뢰하여 그린 그림이다. 하지만 그 주제는 페르난도가 정한 것이 아니었다. 루벤스에게 직접 원하는 주제를 골라 그림을 그리도록 요청했는데, 30년 전쟁으로 중부 유럽이 초토화된 상황에서 루벤스는 자신이 나고 자란 곳이 전쟁으로 폐허가 된 것이 안타까웠고 그 아픈 마음을 담아 이 그림을 그

페테르 파울 루벤스, 〈전쟁의 공포The Consequences of War〉, 1637~38년

렸다.

그림을 보면 전쟁의 신이 전쟁을 벌이고 있고, 미의 여신 아프로디테가 이를 말리고 있다. 그 뒤에는 비너스를 항상 따라다니는 큐피드가 있는데 큐피드는 전쟁에서 가장 많은 피해를 보는 아이들의 모습과 닮았다. 아이들을 통해서도 전쟁의 공포, 그로 인해 고통받는 모습을 절절하게 표현했다. 이 그림 역시 X자 구도로, 두 명의 주인공이 서 있고, 그 아래에 전쟁의 참화를 겪는 군중의 모습을 비참하게 그림으로써 전쟁이 아닌 평화를 선택하자는 메시지를 시각적으로 표현해 낸 것으로 보인다. 스페인령 네덜란드라는 약소국가에서 태어난 루벤스는 평화에 대한 갈증이 클 수밖에 없었다.

웅장하고 화려한 그림을 그렸지만 어떤 면에서는 플랑드르의 전통도 담고자 했던 루벤스. 유럽에 속해 살아가면서도 자신의 정체성을 끝까지 지키고자 했던 고민이 그림에 고스란히 보인다. 루벤스의 끝없는 융합은 자기 재능을 펼치기 위한, 생존을 위한 과정은 아니었을까.

페테르 파울 루벤스가 오늘의 당신에게 말을 건넨다

"오늘 당신은 무엇과 화해했나요?"

6

누구를 위하여
붓을 들었나,
디에고 벨라스케스

Diego Velázquez
1599~1660

당신은
어떤 스토리를
갖고 있나요?

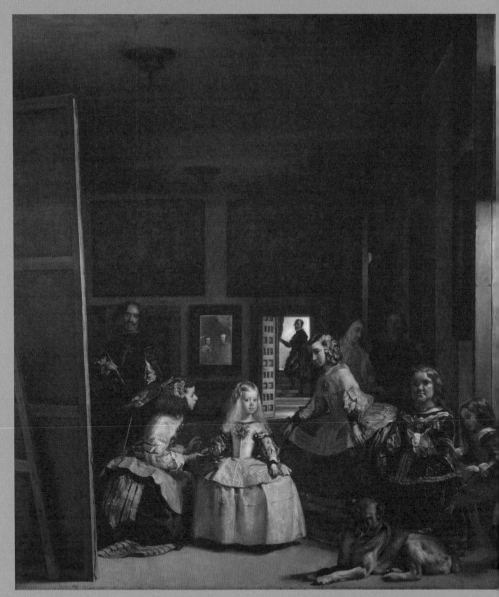

디에고 벨라스케스, 〈시녀들Las Meninas〉, 1656년

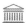

20세기 천재 화가 피카소는 열여섯 살에 스페인 마드리드에 있는 프라도 미술관에서 한 작품을 보고 굉장히 큰 충격에 빠진다. 그 뒤로 미술학교에 가지 않고 이 작품의 모작에 매달린다. 그리고 일흔여섯 살이 되던 해에 그 작품을 재해석한 연작 시리즈 총 쉰여덟 점을 발표하며 이런 말을 남긴다.

"유능한 예술가는 모방하고 위대한 예술가는 훔친다."

이렇게 피카소가 평생에 걸쳐 사랑했던 그림은 바로 17세기 스페인을 대표하는 화가이자 사실주의 회화의 선구자인 디에고 벨라스케스의 〈시녀들〉이다. 벨라스케스의 〈시녀들〉은 초상화다. 화가의 입장에서 초상화는 재미없는 그림이다. 눈앞에 앉아 있는 모델을 있는 그대로 그려 줘야

하기 때문이다. 그런데 이 그림에는 여러 이야기가 숨어 있다. 그렇기에 피카소가 열광했던 것이다. 이 그림을 좋아한 화가는 피카소만이 아니다. 18세기 스페인 화가 프란시스코 고야Francisco Goya, 19세기 프랑스 화가 에드가 드가Edgar Degas도 이 그림을 재해석해 그렸으며, 20세기 화가 살바도르 달리Salvador Dali와 철학자 미셸 푸코Michel Foucault도 이 그림의 영향을 받았다. 무엇이 이들을 매료시킨 걸까. 이 작품은 서양미술사에서 가장 비밀스러운 그림이다.

그림 속의 그림, 상상의 이야기가 되다

정열의 나라 스페인하면 알록달록한 색감과 함께 피카소, 달리 등의 예술가들을 쉽게 떠올릴 수 있다. 하지만 17세기만 하더라도 예술 분야에 있어서는 조금 뒤처진 편에 속했다. 그럴 수밖에 없던 게 스페인은 15세기 후반인 1492년 카스티야 왕궁과 아라곤 왕궁이 합쳐지면서 만들어진 국가로, 유럽 역사에서 보면 신생 국가였기 때문에 국력에 비해 문화적인 면에서 조금 늦었다. 그런 분위기 속에서 벨라스케스가 나타난 것이다. 벨라스케스는 스물네 살이라는 젊은 나이에 궁정 화가가 됐고, 그로부터 30년 이상 스페인 궁정의 다양한 인물들과 국가적 그림들을 그린 스페인 궁정 최고의 화가다. 그가 남긴 그림은 약 1,300여 점. 게다가 대부분이 초대형 그림이다.

〈시녀들〉 역시 가로 2.8미터, 세로 3.2미터의 대형 그림이다. 그림 속

"벨라스케스의 그림은 가까이에서 보면
얼룩진 물감에 불과하나
뒤로 물러서 보면 눈으로 본 것과 똑같다."

- 안토니오 팔로미노

사람의 크기는 실제 사람보다 좀 더 크다. 19세기 전까지는 알카사르 왕궁에 걸려 있던 이 그림은 1734년 왕궁에 화재가 나면서 많은 작품들이 소실된 가운데 창밖으로 던져져 겨우 살아남았다. 그리고 19세기 초 프라도 미술관으로 옮겨져서 지금은 미술관 중앙 홀 한가운데에 자리하고 있다. 이 그림을 멀리서 보면 실제 그림 속 공간에 사람이 서 있는 느낌이 들고, 조금 가까이 가서 보면 디테일이 화려하다.

〈시녀들〉이라는 제목 때문에 이 작품의 주인공이 시녀들일 거라고 생각하기 쉽지만 이 작품의 원 제목은 〈시녀들〉이 아니다. 당시의 왕실 재산 목록에는 〈마르가리타 공주와 시녀들과 난쟁이〉 또는 〈화가의 자화상〉으로 기록돼 있다. 캔버스 바로 옆에 서 있는 남성이 벨라스케스다. 그러다 알카사르 궁전에 불이 난 후에 다시 정리한 재산목록에는 〈펠리페 4세와 가족들〉이라고 돼 있다. 그다음 프라도 미술관으로 넘어갈 때 목록에 〈시녀들〉로 기록돼 있어서 작품 이름이 〈시녀들〉이 됐다.

〈시녀들〉은 보통의 초상화치고는 등장인물이 굉장히 많은 편이다. 그래서 주인공에 대한 의견이 더욱 분분할 수밖에 없다. 그림 속 실제 사람은 총 아홉 명, 그리고 그 뒤 거울 속에 펠리페 4세와 마리아나 왕비까지 더하면 총 열한 명이 등장한다. 그림 중앙에 있는 사람은 펠리페 4세의 딸 마르가리타 공주로, 이 그림이 그려졌을 당시 공주의 나이는 다섯 살이었다. 공주 옆에 차를 들고 앉은 시녀는 마리아 아우구스티나, 반대쪽 옆에 서 있는 시녀는 이사벨 데 벨라스코이며, 그 옆으로 시녀 마르셀라 드 우요아와 호위병 디에고 루이스, 아래에 왜소증 광대 마리 바르볼라와 광대 니콜라시토, 그리고 그 앞에 반려견도 보인다. 뒤쪽으로 문밖 계단에 서

있는 사람은 시종 호세 니에토다. 그림에서 빛이 공주의 오른쪽으로 강하게 들어와 조명을 주고 있기 때문에 공주가 이 그림의 주인공처럼 보이긴 한다. 그래서 대부분 이 그림의 주인공을 '마르가리타 공주와 시녀들과 난쟁이'를 그린 초상화로 보는 것이다. 하지만 이 그림 안에는 다양한 장치들이 녹아 있다. 벨라스케스는 외모나 특징뿐 아니라 기품과 분위기까지 잘 담아내는 화가였고, 또한 이야기를 만들어 내는 화가이기도 했다. 그 모든 걸 쏟아부은 작품이 바로 〈시녀들〉이 아닐까 싶다.

이 그림을 특별하게 만드는 요소는 캔버스와 거울이다. 그림 왼쪽 거대한 캔버스 옆에는 벨라스케스가 붓을 들고 서 있고, 그 뒤 벽에는 벨라스케스의 그림들이 걸려 있는 것으로 봐서 장소는 벨라스케스의 스튜디오다. 문제는 그림 속 벨라스케스가 무엇을 그리고 있는가이다. 이에 대해 의견이 분분한데 크게 펠리페 4세 부부를 그린다는 해석과 마르가리타 공주를 그린다는 해석으로 나뉜다. 거울에 펠리페 4세 부부가 비친다는 건 그림 건너편에 서 있다는 것이고, 이는 곧 벨라스케스의 시선이 거기에 닿아 있는 것이기에 거울에 비친 모습이 바로 캔버스에 그려지고 있는 것이리라는 추측이다. 공주는 아빠와 엄마가 초상화를 그리는 모습을 구경하기 위해 시녀들과 함께 온 것이다. 그런데 펠리페 4세 부부가 저렇게 나란히 서 있는 초상화는 찾아보기 어려워 과연 펠리페 4세 부부의 초상화를 그리고 있는 것인지에 대해서는 의문이 남는다. 그렇다면 반대로 마르가리타 공주의 초상화를 그리는 데 펠리페 4세 부부가 함께 온 것은 아닐까. 마르가리타 공주에게 차를 대접하고 있는 시녀가 앉음으로 인해 거울과 캔버스가 연결될 수 있었고 그 때문에 그림의 해석은 다양해졌다.

이처럼 그림 속에 또 다른 이야기가 담긴 그림이 들어가는 걸 미술 용어로 '메타 페인팅', '메타 그림'이라고 한다.

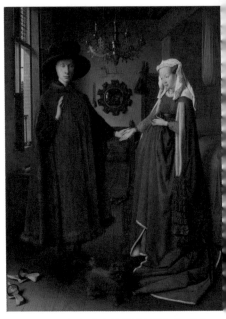

얀 반 에이크, 〈아르놀피니의 부부 초상화The Arnolfini Portrait〉, 1434년

이런 표현 방식을 사용한 건 벨라스케스가 처음은 아니다. 얀 반 에이크Jan van Eyck의 〈아르놀피니의 부부 초상화〉를 보면 아르놀피니가 부인과 뭔가 맹세를 하듯 나란히 서 있고 그 사이에 볼록거울이 있다. 거울을 자세히 보면 반대편 공간이 담겨 있는데 거울 속에 파란 두건을 쓴 남자가 얀 반 에이크로 추정된다. 거울 위에는 이렇게 쓰여 있다. '얀 반 에이크가 여기 있었노라.' 이 그림은 스페인 왕실 컬렉션 중 하나라 궁정화가였던 벨라스케스도 이 그림을 봤을 것이다.

펠리페 4세 부부가 비치는 게 그림 액자가 아니냐는 사람도 있지만 주변에 빛이 반사돼 뿌옇게 흐려진 느낌까지 담은 것을 보면 거울이 맞다. 이는 왕의 존재감을 확실히 나타내고자 했던 의도가 있던 걸로 보이며 왕의 시선이 그림 앞과 뒤를 장악하고 있다고도 볼 수 있다. 사랑하는 딸이 그림 한가운데 있고, 궁정의 나른하면서도 평화로운 순간, 그리고 자신의 위엄이 충분히 담긴 작품이었기에 펠리페 4세는 이 그림을 굉장히 좋아했고 항상 볼 수 있도록 자신의 집무실에 걸어 두었다고 한다.

그림에 화가 자신이 등장한 적은 여러 번 있지만 그동안은 카메오에 지나지 않았다. 하지만 이 그림 속 벨라스케스는 왕실의 일원이라고 해도 될 만큼 당당한 모습이다. 왕의 총애를 받고 있었기에 과시하고자 하는 마음도 컸을 것이다. 화가가 입은 옷을 보면 당시 스페인 기사단 중에서도 최고 권위인 산티아고 기사단의 상징 마크가 그려져 있다. 사실 이 그림이 그려졌을 당시 벨라스케스는 이 기사단에 소속되지 못했었다. 따라서 이 마크는 이후에 추가된 것이라는 견해가 대다수다.

9세기 무렵 성 야곱의 유해가 스페인 북부 갈리시아에서 발견되면서 그 지역에 산티아고 데 콤포스텔라Santiago de Compostela라는 이름이 붙여지고, 로마, 예루살렘에 이어 가톨릭의 3대 성지가 된다. 그러자 이곳을 순례하고자 하는 사람들이 생겨나는데 당시 이베리아 반도 남쪽은 무슬림이 차지하고 있어서 순례자들이 가기에는 위험했다. 그래서 이들을 몰아내고자 12세기에 결성된 게 바로 산티아고 기사단이다. 이 기사단에 들어가기 위해서는 세 가지 조건이 필요했다. 첫째, 상업적인 일을 하지 않아야 하고, 둘째, 귀족 집안이어야 하며, 셋째, 순수 가톨릭이어야 한다. 그런데 벨라스케스는 아버지가 유대인이었고, 본명인 디에고 로드리게스 데 실바Diego Rodríguez de Silva의 '실바Silva'가 유대인 이름이라 어머니의 성을 가져와 벨라스케스가 됐다. 집안 역시 낮은 계급의 귀족이라 기사단에 들어가기엔 조건이 애매했다. 하지만 이 그림을 그리고 3년 뒤에 산티아고 기사단에 들어가게 된다. 너무나 받고 싶었던 기사 작위를 받고, 화가로서 더 이상 누릴 게 없을 만큼 성공한 것이다.

짧지만 가장 빛났던 합스부르크

합스부르크는 지난 1,000년간 유럽 왕실 및 모든 가문을 통틀어 가장 성공한 집안이다. 스위스 아르가우에 있는 궁벽한 합스부르크 성에서 시작된 이 가문은 13세기 권력 다툼이 한창이던 유럽에서 신성 로마 제국의 황제를 배출하고, 결혼 동맹과 전쟁 등을 통해 막대한 영토를 차지하면서 갑작스럽게 성장한다. 신성 로마 제국 황제이자 스페인 국왕이었던 카를 5세에서 정점을 찍고, 이후 아들 펠리페 2세가 전쟁을 많이 하기 시작하면서 조금씩 기울기 시작하다가 펠리페 3세부터 급격히 패망의 길을 겪는다.

합스부르크 왕족들은 권력이 나뉘는 걸 방지하기 위해 순혈주의를 주장하며 가문 내 결혼을 지향한다. 그로 인해 돌출턱 유전은 대를 지날수록 심화했고, 건강에도 심각한 문제를 일으킨다. 오른쪽의 가계도를 한번 보자.

합스부르크 왕가의 가계도를 보면 대가 거듭될수록 돌출턱 유전이 더욱 심화하고 있다는 것을 확실히 알 수 있다. 이런 방식이 권력을 지켜 주었을지는 몰라도 이로 인해 합스부르크는 카를로스 2세에서 대가 끊긴다.

펠리페 4세는 두 명의 부인에게서 열세 명의 자녀를 낳았는데 그중 일곱이 채 1년을 넘기지 못했다. 후계자였던 아들 카를로스 2세 역시 태어날 때부터 병약했고, 부정교합이 너무 심해 항상 침을 흘리고 다녔다고

합스부르크 왕가의 가계도

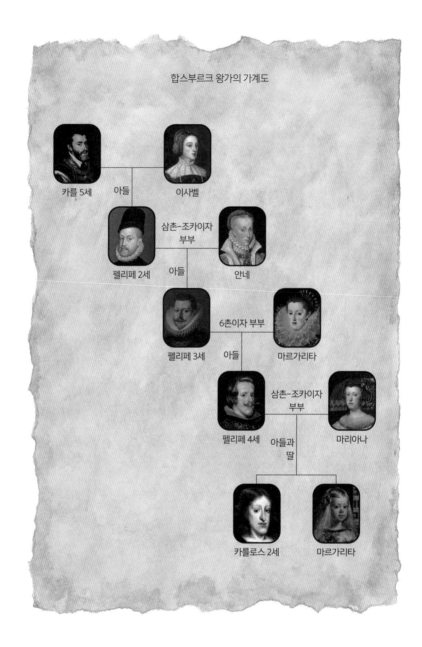

한다. 그가 결국 대를 잇지 못하고 죽으면서 대가 끊기고 만 것이다. 마르가리타 공주 역시 힘들게 얻은 귀한 자식이었다. 마르가리타 공주는 태어나자마자 오스트리아 쪽에 있는 합스부르크 가문과 정략결혼이 결정돼 있었고, 그쪽에 아이가 잘 자라고 있다는 걸 보여 주고자 성장 과정마다 초상화를 그려 보냈다. 점차 어른이 되어 가는 마르가리타 공주의 초상화를 보면 그렇게 귀엽고 사랑스러운 공주 역시 유전을 피하지 못해 얼굴이 변화하고 있는 걸 알 수 있다. 게다가 공주 또한 스물한 살의 나이로 요절한다.

비운의 공주 마르가리타를 모티프로 한 음악도 있다. 프랑스의 인상주의 작곡가 모리스 라벨Maurice Ravel의 '죽은 왕녀를 위한 파반Pavane Pour une Infante Défunte'이라는 곡이다. 프랑스에서 태어났지만 스페인 바스크 출신이었던 어머니의 영향을 받아 스페인에 문화적 향수를 갖고 있던 모리스 라벨은 벨라스케스의 그림을 좋아했고, 마르가리타 공주의 초상화를 보기 위해 미술관을 자주 찾곤 했다. 스페인 왕국에서 췄던 느린 춤곡을 뜻하는 '파반pavane'은 남녀가 네 발짝 앞으로 전진, 세 발짝 뒤로 후진하며 추는 춤곡이다. 파반에 맞춰 춤을 추는 동안 남녀는 각자 서로의 인상과 복장 등을 파악했고, 곡이 끝나면 '갤리어드galliard'라는 활기찬 춤곡으로 분위기가 바뀌었다. 모리스 라벨은 이 곡을 작곡할 때 추모의 느낌보다는 마르가리타 공주가 스페인 왕궁의 무도회에서 춤을 추었을 때의 그 우아하고 고풍스러운 장면을 떠올리면서 썼다고 한다.

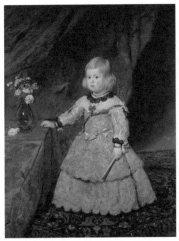
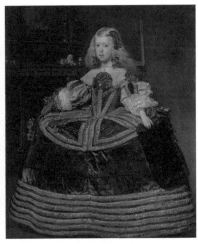

〈2세 때의 마르가리타 공주〉, 1653년 　　〈8세 때의 마르가리타 공주〉, 1659년

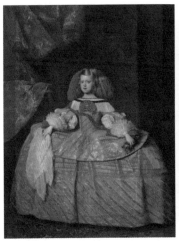
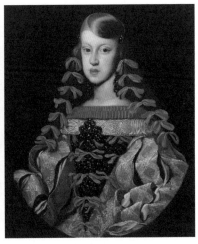

〈9세 때의 마르가리타 공주〉, 1660년 　　〈13세 때의 마르가리타 공주〉, 1664년

모든 인간으로부터
존엄을 포착해 낸 화가

벨라스케스는 신분 상승의 욕망도 있었고 궁정에서 인정도 받고 싶어 했다. 궁정 내 자신의 영향력을 높이기 위해 그림뿐만 아니라 궁정의 온갖 일들에 관여하는데 시종이나 관리들을 지휘 감독하거나 왕과 가까이 있기 위해 침대보를 바꾸는 일까지 솔선수범했다고 한다. 그는 유대인이자 낮은 신분 등을 극복하기 위해 더욱 이를 악물었다. 하지만 그런 벨라스케스를 질투하는 화가들도 많았다. 묘사 능력밖에 없는 화가라 비난하는 사람들에게 자신의 실력을 입증하기 위해 왕실 그림 경연 대회에 참가하기도 했다. 그런 끊임없는 노력 덕에 왕으로부터 사랑받을 수 있었던 것이다.

실제로도 벨라스케스의 그림 실력은 놀라웠다. 벨라스케스가 열여덟 살에 그린 그림 〈달걀을 부치는 노파〉를 보면 달걀 하나하나 튀겨지는 소리가 드릴 것처럼 생생하고, 노인의 모습과 주변에 있는 금속 그릇, 질그릇 등의 디테일을 보면 인물뿐 아니라 정물을 얼마나 잘 그렸는지, 빛에 대한 묘사가 얼마나 사실적이었는지를 확인할 수 있다. 궁정 화가가 되기 전까지 고향에서 이처럼 서민들의 삶을 즐겨 그리던 벨라스케스는 평범한 얼굴에서 인간의 존엄성을 포착해 내는 화가였다.

그런 그의 시선은 〈시녀들〉 속 다양한 인물들을 통해서도 확인할 수 있다. 지금과 같은 오락이나 유흥거리가 없던 당시 유럽의 왕실들에서는 광대들의 쇼를 즐겨 보곤 했다. 그런 까닭에 그림들에서도 종종 광대들이

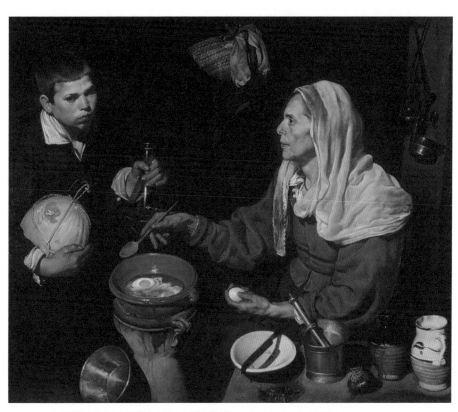

디에고 벨라스케스, 〈달걀을 부치는 노파An Old Woman Cooking Eggs〉, 1618년

후안 반 데르 하멘, 〈난쟁이의 초상Portrait of Dwarf〉, 1626년

디에고 벨라스케스, 〈앉아 있는 난쟁이Bufón don Sebastián de Morra〉, 1644년경

하나의 요소나 액세서리로 들어가 있는 경우가 많았는데 벨라스케스는 광대들을 액세서리가 아닌 한 명의 사람으로 보고 무게 있게 그려 낸다. 특히 왜소증 광대들을 그릴 때도 희화화하지 않고 존재감 있는 모습으로 담았다. 다른 화가가 그린 광대의 모습과 비교해 보자.

후안 반 데르 하멘Juan van der Hamen이 그린 〈난쟁이의 초상〉은 왜소증 광대의 신체적 약점을 좀 더 부각시킨 그림이다. 반면 벨라스케스의 〈앉아 있는 난쟁이〉는 왜소증을 조금이나마 보완하기 위해 앉은 자세에서 사람의 얼굴과 시선 등에 좀 더 방점을 찍어 우리를 담담히 바라보는 느낌으로 그려 냈다. 그 표정과 위엄을 보면 왕족의 초상화라고 해도 손색없을 정

디에고 벨라스케스, 〈후안 데 파레하Juan de Pareja〉,
1650년

도로 광대를 동등한 피사체로 대하고 있음이 느껴진다.

벨라스케스는 굉장한 야망가였다. 신분의 장벽을 뛰어넘고 성공을 이루겠다는 열망을 가진 사람이었다. 하지만 동시에 자신이 낮은 계급에서 출발했기 때문인지 서민이나 낮은 계급에 대한 애정도 있었다. 신분을 떠나 사람을 보고자 했던 것이다.

벨라스케스의 또 다른 그림 〈후안 데 파레하〉를 보자. 어떤 신분을 가진 사람으로 보이는가. 기품 있는 태도와 표정이 높은 신분의 사람처럼 보이지 않는가. 하지만 후안 데 파레하는 벨라스케스의 하인이자 노예 계급이었다. 당시 가장 핍박받던 이슬람계 혼혈로 보인다. 전체적으로는 모노톤으로 다소 무거운 느낌이지만 어깨의 하얀 칼라 등을 통해 얼굴을 강조하고 있다. 뿐만 아니라 희화화하거나 낮췄다는 느낌도 전혀 들지 않는다. 파레하는 벨라스케스의 조수이기도 했다. 파레하의 재능을 알아본 벨라스케스는 자유민 신분으로 그를 놓아준다. 이후 파레하는 계속해서 화가로 활동했고, 그의 그림 〈성 마태오의 소명〉은 현재 프라도 미술관에 걸려 있다. 그 시절 관습과 편견을 깨고 자신의 하인까지도 위엄과 개성 있는 인물로 그려 낸 벨

라스케스의 시선은 정말 놀랍다는 말로도 부족하다.

디에고 벨라스케스가 오늘의 당신에 말을 건넨다.
"당신은 어떤 스토리를 갖고 있나요?"

7

삶의 빛과 그림자,
렘브란트 판레인

Rembrandt van Rijn
1606~1669

당신의
인생 그래프는
어떤가요?

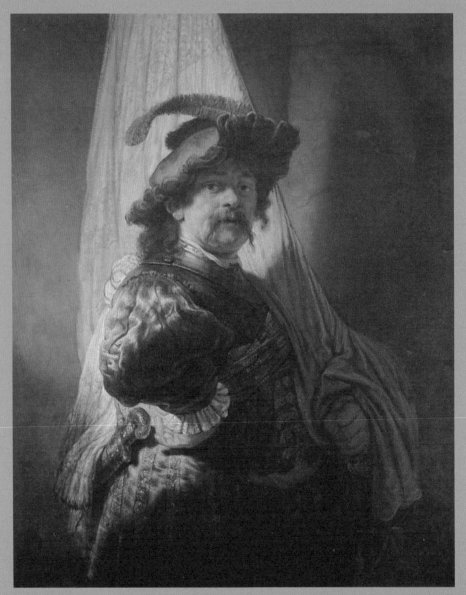

렘브란트 판레인, 〈기수The Standard Bearer〉, 1636년

2021년 12월 네덜란드 정부가 갑자기 예산을 긁어모은다. 그렇게 모은 돈은 총 1억 7,500만 유로, 한화로 약 2,300억 원. 네덜란드 정부가 이 큰돈을 모은 이유는 17세기 네덜란드의 화가 렘브란트 판레인의 〈기수〉를 사기 위해서였다. 네덜란드 화가 렘브란트의 이 작품은 이전까지 프랑스 국보로 지정돼 있었다. 네덜란드 화가의 작품이 어떻게 프랑스 국보가 되었던 걸까.

이 작품은 1844년 유대계 금융가의 전설적인 가문 로스차일드의 프랑스 집안이 소유했다가 2019년 1억 7,500만 유로에 시장에 내놓았다. 해외로 반출되는 걸 원치 않았던 프랑스 정부는 우선 이 작품을 국보로 지정하고, 그림을 사기 위한 기금을 모으기 시작했지만 워낙 큰 비용이었기에 쉽지 않았다. 그때 네덜란드에서 이 작품을 사겠다고 나선 것이다. 네덜란드 정부는 자금을 모으기 위해 일종의 컨소시엄을 구성했는데 네덜란

드의 내셔널 박물관과, 국립미술관인 레익스 뮤지엄Rijksmuseum에서 1,000만 유로, 렘브란트 협회에서 1,500만 유로를 내고, 나머지는 네덜란드 정부에서 의회에 긴급 재정을 요청해 마련했다. 그렇게 〈기수〉는 고국의 품으로 돌아오게 된다. 당시 문화부 장관이었던 잉리트 판엥엘스호번Ingrid van Engelshoven은 네덜란드의 국민 화가인 렘브란트의 이 작품을 가지고 오면서 이런 말을 남겼다.

"네덜란드 역사와 밀접한 관련이 있는 작품이다. 긴 여행을 마치고 마침내 고국에 영원히 돌아왔다."

⚜ 네덜란드의 상징이 된 국민 화가

렘브란트 외에도 수많은 유명 화가들을 배출한 네덜란드이지만 유독 렘브란트를 아끼는 데는 특별한 이유가 있다. 다른 화가들의 경우 이탈리아 등 해외에서 활동했던 반면 렘브란트는 자신이 태어난 라이덴과 암스테르담 주변을 벗어난 적 없는 순수 국내파 화가이기 때문이다. 브뤼헐은 로마 여행을 다녔고, 루벤스도 10년 가까이 이탈리아에서 활동하다 돌아왔다.

　네덜란드는 스페인으로부터 독립하기 위해 오랫동안 전쟁을 했다. 〈기수〉는 1636년 서른 살의 렘브란트가 독립전쟁에 참전하기로 마음먹고 그린 그림이다. 네덜란드의 가장 상징적인 작가가 독립전쟁이라는 가장 치열했던 시기의 한복판, 가장 빛나는 역사적 순간에 그린 자화상이니

네덜란드 입장에서는 어떤 작품들보다 큰 의미가 있고, 그래서 꼭 되찾고 싶었을 것이다.

〈기수〉에서 렘브란트는 군대 기수의 복장을 하고 허리에 손을 얹고는 살짝 내려다보는 듯한 시선을 하고 있다. 이 그림에는 렘브란트 특유의 디테일과 필력이 고스란히 담겼는데 팔꿈치 쪽의 비단결 같은 옷 주름이 이를 극명하게 보여 준다. 또한 그림마다 원하는 조명을 찾기 위해 굉장히 많은 고민을 했던 렘브란트는 이 그림에서도 빛을 효과적으로 사용한다. 빛이 왼쪽 위에서 비추고 있으며 화면의 반은 빛이고 반은 그림자로 어둡다. 위엄 있는 자세와 시선에 빛이 떨어지면서 군대 기수로서의 자신감과 당당함을 뚜렷하게 보여 주고 있는 걸 보면 빛을 이용해 심리적 묘사를 끌어내기 위한 많은 고민이 있었던 것 같다.

렘브란트는 유난히 자화상을 좋아하는 작가였다. 비슷한 시기에 자화상을 그린 화가들은 꽤 있었지만 양적인 면에서 가히 압도적이다. 유화 70점, 판화나 드로잉까지 포함하면 100~200점의 자화상이 있으니 매해 두세 점의 자화상을 그린 셈이다.

처음 기록된 렘브란트의 유화 자화상은 스물두 살에 그린 〈22세의 자화상〉(134쪽)이다. 〈기수〉와 달리 약간 수줍은 듯한 모습이다. 렘브란트가 그린 자화상들을 쭉 보면 단순히 자신의 모습을 남기기만 한 것이 아니다. 평상복이 아닌 독특한 의상들로 계속해서 변화를 준다. 사극에 등장할 것 같은 옷을 입고 연극배우처럼 등장하기도 하고, 성공한 귀족의 자제나 기사의 모습으로도 그려진다. 수많은 자화상 각각에 하나하나 개성을 불어넣은 것이다.

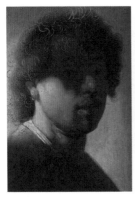

렘브란트 판레인, 〈22세의 자화
상Self-portrait at the Age of 22〉,
1628년

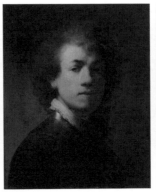

렘브란트 판레인, 〈흉갑을 입고 있는 자
화상Self-portrait with Gorget〉,
1629년경

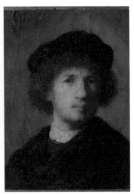

렘브란트 판레인, 〈베레모와 주
름 셔츠를 입은 작은 자화상Small
Self-portrait on Copper with Beret
and Gathered Shirt〉, 1630년

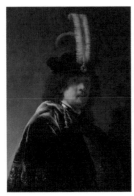

렘브란트 판레인, 〈흰색 깃털
보닛을 쓴 자화상Self-portrait
Wearing a White Feathered Bonnet〉,
1635년

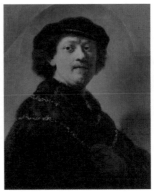

렘브란트 판레인, 〈검정 모자를 쓴 자화
상Self-portrait in a Black Cap〉,
1637년경

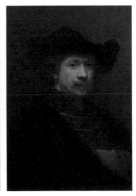

렘브란트 판레인, 〈플랫캡을 쓴
자화상Self-portrait in a Flat Cap〉,
1642년

렘브란트의 자화상을 보면 시간의 흐름에 따른 인간의 변화가 느껴진다. 여러 일을 겪으면서 성장하고 있는 느낌도 든다. 음악의 형식 중에서도 이처럼 점차 변화하는 양상을 담은 특유의 형식이 있다. 바로 '론도' 형식이다. 론도는 되돌아온다, 순환한다는 의미로, 중심 주제가 삽입부를 사이에 두고 몇 번이나 되풀이해서 변주되는 음악 형식을 말하는데 대개 다음과 같은 구조를 갖는다.

$$A \rightarrow B \rightarrow A1 \rightarrow C \rightarrow A2 \rightarrow D \rightarrow A3 \rightarrow E \rightarrow A4 \cdots$$

이런 론도 형식을 가장 흥미롭게 구현한 작품이 베토벤의 '잃어버린 동전을 향한 분노'다. 우선 주인공인 주제 A를 들어 보면 스펙터클한 경험을 마주한 느낌이 든다. 다음으로 경험 B 에피소드는 화음들이 숨가쁘게 쏟아지고, 다시 A가 A1로 성장하게 되는데 저음역에서 묵직하게 하중 있는 멜로디가 등장하고, 원래 음역에서 고음역으로 회귀했을 때도 일탈, 저항, 반항 등의 느낌을 준다. 그 다음 C는 론도 형식에서 허리 부분을 차지하는데 고난을 극복하려는 장면들, 모험을 하는 장면들의 느낌이다. 그리고 다시 A2는 오른손으로는 주인공의 선율을 연주하고, 왼손은 잔잔한 물결처럼 일렁인다. 이런 식으로 렘브란트 자화상이 주제부 A처럼 A1, A2 등으로 성장해 간다면, 그 사이사이에 생략된 인생의 굴곡들은 B, C 등등이 되는 것이다.

그가 사랑한
빛처럼 찬란했던 시절들

렘브란트가 자화상에서 가장 중요하게 생각했던 건 역시 빛, 조명이다.
렘브란트가 스물세 살에 그린 〈흉갑을 입고 있는 자화상〉(134쪽)은 렘브
란트 그림 속 빛의 특성을 잘 보여 준다. 렘브란트 특유의 조명 기법을 '렘
브란트 조명'이라고 한다. 대상 인물의 뒤쪽 옆 45도에 광원을 두고 얼굴
에 음영을 주는 이 기법은, 인물의 볼과 광대에 역삼각형 모양의 빛이 생
기는 특징이 있다. 이는 현대 인물 사진에서도 인기 있는 조명 기법이다.

렘브란트의 그림에서 빛이 주는 의미를 더 잘 이해하기 위해서 다른 그
림과 비교해 보는 게 도움이 된다. 알브레히트 뒤러의 〈연구 중인 성 히에
로니무스〉와 렘브란트의 〈어두운 방의 성 히에로니무스〉는 모두 히에로
니무스 성인이 작업실에서 사색에 빠져 있는 모습을 담은 그림이다. 뒤러
가 논리적이고 이상적인 세계를 그렸다면, 렘브란트는 좀 더 사색적인 모
습을 담아냄으로써 심리적인 표현까지 잡아내 작품 속 인물에 대한 감정
이입과 궁금증을 유발하고 있다.

렘브란트는 왜 빛에 집착했을까. 그걸 이해하기 위해서는 그가 살았던
지역, 문화를 아는 것이 중요하다.

렘브란트보다 한 발 앞서서 빛의 묘사에 집중했던 화가가 있다. 이탈
리아의 화가 카라바조다. 카라바조가 살던 시대에는 전기가 발명되기 전
이라 촛불 등 빛에 대해 굉장히 민감했다. 그의 그림들을 보면 그림 중앙
에 촛불을 켜 놓은 듯 따뜻하게 밝아 오는 조명을 썼고, 주변은 상대적으

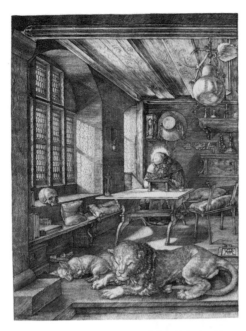

알브레히트 뒤러, 〈연구 중인 성 히에로니무스St. Jerome in His Study〉, 1514년

렘브란트 판레인, 〈어두운 방의 성 히에로니무스St. Jerome in a Dark Chamber〉, 1642년

로 굉장히 어두운 걸 볼 수 있다. 하지만 자신의 동네를 벗어난 적 없는 렘브란트가 카라바조의 영향을 직접적으로 받았다고 보기는 어렵다. 다만 렘브란트의 스승이었던 피터르 라스트만^{Pieter Lastman}이 빛의 묘사를 통해 그림 분위기가 얼마나 절묘하게 바뀔 수 있는지, 빛을 통한 섬세한 화면 구성 방법 등 카라바조의 화풍을 그에게 가르쳐 주었던 게 아닐까.

카라바조, 〈성 마태오의 부르심The Calling of Saint Matthew〉, 1599~1600년

한 발 더 들어가서 또 다른 해석도 가능하다. 네덜란드는 어두운 나라다. 그들끼리 농담 삼아 하는 말로 네덜란드는 1년 중 반은 비가 오고, 반은 흐리다고 할 정도로 일조량이 떨어진다. 그렇다 보니 빛에 대해 관심이 생길 수밖에 없다. 또한 렘브란트의 아버지는 풍차를 소유하고 있었는데, 풍차가 바람에 의해 돌아가면서 날개 때문에 생기는 빛과 그림자의 변화를 어릴 때부터 꾸준히 보아 왔던 영향도 있지 않았을까 싶다.

네덜란드 하면 떠오르는 건 역시 풍차다. 네덜란드라는 이름 자체가 저지대라는 뜻이기도 하고, 16세기 스페인 대사가 네덜란드에 처음 왔을 때 "이 땅은 반은 늪이고 반은 쓸모없는 땅이라 농사를 지어도 백성을 먹여 살릴 수 없겠다!"라고 말했을 정도로 네덜란드는 척박한 땅이었다. 그

런 상황에서 풍차는 일종의 펌프 역할을 했고, 풍차가 24시간 돌며 물을 퍼내야 네덜란드 사람들이 삶을 제대로 영위할 수 있었다. 네덜란드 그림 속에 풍차가 많은 건 현실적인 풍경을 보여 주는 것이라고 볼 수 있겠지만 그만큼 풍차의 역할이 중요했음을 보여 주는 것이기도 하다.

렘브란트가 스물다섯 살에 그린 〈니콜라스 튈프 박사의 해부학 강의〉(140쪽)는 니콜라스 튈프 박사가 학생 또는 동료 연구자들에게 해부학 강의를 하고 있는 모습을 담은 그림으로, 렘브란트의 히트작 중 하나다. 상인 집안에서 태어난 니콜라스 튈프 박사는 해부학 교수가 된 것을 기념해 이 그림을 요청한다. 이 그림에서도 해부학 수업을 진행하고 있는 튈프 박사에게 조명이 집중돼 있다. 특히 중요한 건 손 부분이다. 시신의 힘줄 조직을 보여 주고 있는 튈프 박사의 오른손에 조명이 집중돼 있다. 빛이 살짝 하늘에 떠 있어서 모든 사람의 얼굴을 훑지만 결국 포인트는 튈프 박사의 손에 가서 멈춘다. 이 손도 그냥 보여 주는 게 아니라 살짝 들어 올림으로써 긴장도, 집중도를 높였다.

종교적인 의미에서 봤을 때는 하나님이 주신 몸을 함부로 해부해서는 안 됐지만 르네상스 시대에 교황과 교회의 권위가 무너지면서 등장한 것 중 하나가 해부학이다. 또한 네덜란드가 중개 해상무역으로 어마어마하게 돈을 벌면서 도시가 번성하고 중산층이 발달하다 보니 여유가 생긴 사람들은 새롭고 신기한 인체 해부 과정을 돈을 내고 보고 싶어 했다.

뿐만 아니라 주변국들이 여전히 신분제 국가였던 반면 네덜란드는 공화국 형태를 띠고 있던 상황에서 자수성가한 상인, 장인, 의사 등이 자신의 성취를 그림으로 남기고 싶어 했는데 그림 비용을 혼자 감당하긴 부담

렘브란트 판레인, 〈니콜라스 튈프 박사의 해부학 강의The Anatomy Lesson of Dr. Nicolaes Tulp〉, 1632년

이 되니 여럿이 모여 화가들에게 집단 초상화를 의뢰한다. 집단 초상화의 경우 그림 가격은 더치페이의 나라답게 1/n로 책정됐는데, 〈니콜라스 튈프 박사의 해부학 강의〉의 경우 튈프 박사를 주인공으로 하고 있기 때문에 튈프 박사가 다른 사람들의 두 배를 냈다고 전해진다. 그림 비용은 이렇게 역할 비중에 따라 차등을 두기도 했다.

집단초상화를 그린 많은 화가들이 있었지만 렘브란트의 그림이 특히 사랑받은 이유는 그림 속 인물들 각각의 개성이 담겨 있었기 때문이다. 〈니콜라스 튈프 박사의 해부학 강의〉를 보면 두세 명씩 그룹이 지어져 있긴 하지만 표정이나 시선이 모두 다르다. 반면 미힐 얀스존 판미에레펠트 Michiel Janszoon van Mierevelt의 〈빌럼 판데어메이르 박사의 해부학 강의〉는 등장인물들의 표정이 모두 덤덤하다. 나란히 같은 공간을 점유하고 있지만

미힐 얀스존 판미에레펠트, 〈빌럼 판데어메이르 박사의 해부학 강의Anatomy Lesson of Dr. Willem van der Meer〉, 1617년

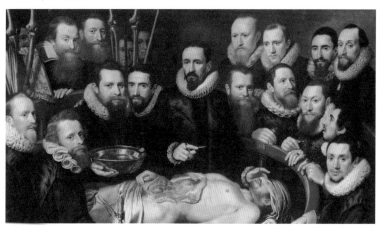

해부학 강의에 대한 몰두나 긴장감도 전혀 없고, 단칼에 목을 벨 수도 있을 듯한 단조로운 구도다. 각각의 얼굴이 다 잘 보이기 때문에 의뢰한 사람의 입장에서는 공평하다고 느꼈을지 모르지만 그림의 재미는 덜하다.

사업가였던 아버지의 DNA를 물려받아서인지 렘브란트는 사업 수완도 남달랐다. 왕족이나 귀족을 위한 그림보다는 대중을 대상으로 한 비즈니스를 했는데 자신의 그림을 길에서 경매로 판다거나 잘 팔리지 않을 때는 자신이 직접 높은 가격을 주고 사서 가격을 높이기도 했다고 한다. 당시 일반적인 초상화가 1길더(약 10만 원)였던 반면 렘브란트의 그림은 100길더(약 1,000만 원)로 고가에 판매됐고, 복제가 가능한 판화에도 약간의 변화를 줌으로써 시리즈처럼 팔기도 했다.

그렇게 번 돈으로 렘브란트는 서른셋의 나이에 암스테르담에 집을 구입한다. 이 집의 구매가는 무려 1만 3,000길더(약 13억 원). 당시 집들이 대개 1,000길더 안팎이었던 것과 비교하면 열 배 이상 비싼 집이었다. 4층짜리 건물로, 집이자 스튜디오, 작품 판매장이기도 했다. 거기에 학생들을 위한 학교까지 만들어 수업도 했다고 하니 공방, 제작실, 판매장이 한 건물에 있던 셈이다.

뿐만 아니라 렘브란트는 자신보다 높은 신분의 시장 딸 사스키아와 결혼하며 막대한 부를 축적한다. 렘브란트가 서른여섯에 그린 그림 〈아내 사스키아와의 자화상〉은 승리에 도취된 화가 자신의 모습을 고스란히 보여 주고 있다. 작품활동과 가정생활 모두에 남부러울 것 없던 30대 렘브란트의 위풍당당하고 자신감 넘치는 모습은 자화상으로도 고스란히 남아 있다. 〈플랫캡을 쓴 자화상〉(134쪽)은 렘브란트가 인생의 정점을 달렸

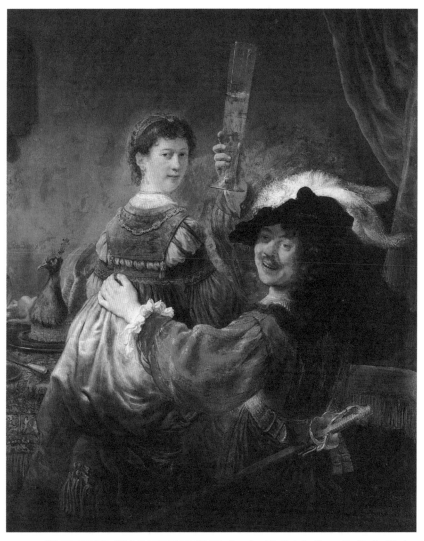

렘브란트 판레인, 〈아내 사스키아와의 자화상Rembrandt and Saskia in the Scene of the Prodigal Son in the Brothel〉, 1635년

을 때인 30대 중반, 서른여섯에 그린 자화상이다. 모피코트를 입고 귀금속을 두른 성공한 사업가의 분위기가 느껴진다. 하지만 그의 이런 승승가도는 그리 오래가지 못했다. 그의 인생 후반기의 자화상들을 보면 그 변화를 분명히 알 수 있다.

모든 것을 잃었을 때에야 찾은 나

50대 이후의 자화상에는 하나 빠진 게 있다. 바로 자신감이다. 눈빛에서 느껴지던 에너지, 팽팽했던 피부도 사라졌지만 그보다 더 큰 게 바로 자신감이 완전히 사라졌다는 사실이다. 무엇이 그를 이렇게 만들었을까. 가장 큰 이유는 그의 유명한 작품 하나 때문이다.

그 작품은 바로 네덜란드의 국보 중의 국보 〈프란스 반닝 코크 대장의 민병대〉(146쪽)다. 당시 암스테르담 안에 있던 여러 민병대 중 반닝 코크 대장이 이끄는 민병대원들을 그린 이 작품은 우리에게 〈야경The Night Watch〉이란 제목으로 더 잘 알려져 있다. 가로 4.3미터, 높이 3.7미터의 초대형 집단 초상화인 이 작품은 한 사람이 들 수 없을 크기로, 현재 레익스 뮤지엄에 전시돼 있는데 그냥 전시돼 있다고 말하기엔 부족할 만큼 가장 중요하고 큰 현관 중앙에 걸려 있다.

그림에서 신교도에 가까운 복장을 하고 정면으로 서서 우리를 향해 손을 뻗고 있는 사람이 반닝 코크 대장이고, 그 옆에 흰색의 구교도(가톨릭) 복장을 한 사람이 빌럼 판라위턴부르흐Willem van Ruytenburch 부대장이다. 이

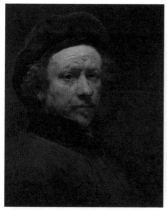

렘브란트 판레인, 〈49세의 자화상Self-portrait〉, 1655년경

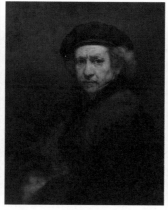

렘브란트 판레인, 〈베레모와 턴업 칼라를 입은 자화상Portrait with Beret and Turned-Up Collar〉, 1659년

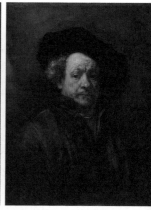

렘브란트 판레인, 〈54세의 자화상Self-portrait〉, 1660년

렘브란트 판레인, 〈이젤 앞의 자화상Self-portrait at the Easel〉, 1660년

렘브란트 판레인, 〈제욱시스처럼 웃고 있는 자화상Self-Portrait as Zeuxis Laughing〉, 1662년경

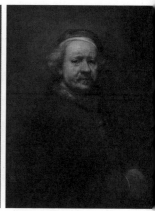

렘브란트 판레인, 〈63세의 자화상Self-portrait at the Age of 63〉, 1669년

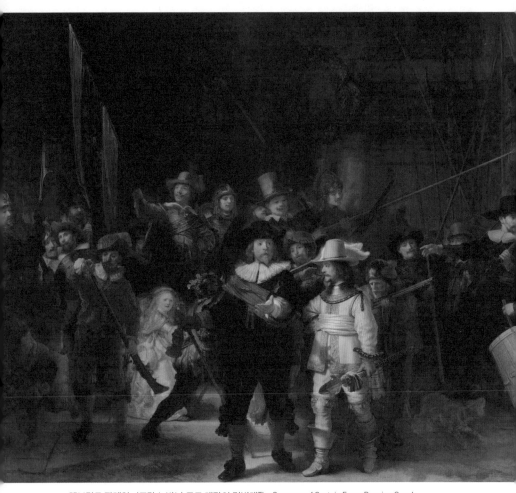

렘브란트 판레인, 〈프랑스 반닝 코크 대장의 민병대The Company of Captain Frans Banning Cocq〉,
1642년

는 종교적으로 신교와 구교의 조화의 의미를 담고 있다. 또한 반닝 코크 대장이 입고 있는 검은색은 당시 유행하던 컬러로, 스페인과 네덜란드에서 각기 다른 의미를 갖고 있었는데 스페인에서는 위엄과 권위, 네덜란드에서는 청빈과 금욕주의를 상징한다. 대장과 부대장 뒤로는 부대원들이 출격을 준비하고 있다. 자세히 보면 깃발을 흔드는 사람, 총을 든 사람, 북 치는 사람, 화약을 나르는 꼬마 등 다양하고, 의외의 강한 빛을 받고 있는 한 소녀도 보인다.

이 그림이 그려진 건 1642년, 네덜란드가 독립하기 6년 전이었다. 이즈음엔 이미 어느 정도 안정된 시기였기 때문에 네덜란드에는 공화국으로서의 자부심이 피어나고 있었다. 시민이 만든 나라인 만큼 민병대원들은 자신들이 네덜란드를 지키는 시민이라는 의식이 강했다. 낮에는 일을 하고, 저녁엔 모여서 나라를 지켰던 민병대원들의 네덜란드에 대한 충성심과 자부심이 담긴 작품인 셈이다.

이 그림을 〈야경〉이라고도 부르지만 실은 밤이 아닌 낮을 그린 작품이다. 렘브란트가 특유의 조명 효과를 제대로 쓰기 위해 실내에서 출동 준비를 하고 있는 장면을 그린 것인데 처음부터 지금처럼 어두운 그림은 아니었다.

유화는 표현력이 강한 재료다. 하지만 공기 중에서 변색되기 쉽기 때문에 그림 위에 바니시varnish를 발라 준다. 그것도 100년, 200년마다 갈아 줘야 하며, 그때마다 클리닝액을 이용해 기존에 있던 바니시를 먼저 닦아내고 다시 칠해 줘야 한다. 이것도 반복하다 보면 캔버스가 울기 때문에 캔버스와 물감층을 완전히 분리한 다음, 캔버스를 교체하기도 한다. 이

때문에 유화 전통이 오래된 유럽 국가들에서는 그림을 관리하는 팀이 잘 조직돼 있다. 박물관에도 별도의 관리팀이 있어서 작품을 꾸준히 관리한다. 하지만 17~18세기엔 당연히 그런 기술이 축적돼 있지 않았고, 이 그림은 바니시를 바르면서 어두워진 데다가 이후에 변색도 됐다.

그뿐 아니라 물리적 훼손도 있었다. 이 작품은 민병대 본부 1층 홀에 크게 걸려 있다가 암스테르담 시청으로 옮겨졌는데 이때 이 그림을 걸 만한 넓은 벽이 없었다. 그래서 위, 아래, 양 옆을 50~60센티미터씩 잘랐다. 이로 인해 왼쪽은 두 명이나 잘려 나갔다. 박물관 측에서는 지금까지도 누군가 잘라 낸 걸 보관하고 있지 않을까 하며 기다리고 있다고 한다. 지금 시각에서는 어떻게 그런 일이 있을 수 있나 싶지만 당시 사람들에게 렘브란트는 여러 대가 중 한 명이었기 때문에 이렇게 말도 안 되는 훼손이 가능했던 것으로 보인다. 다행히 당시 이 그림의 복제본을 그려 놓은 화가가 있어서 원 그림이 어떤 모습이었는지는 전해지고 있다. 2019년부터 복원 작업을 시작했는데 그 과정 역시 박물관을 찾은 사람들이 볼 수 있도록 공개 중이다.

이 그림에 대한 많은 정보는 그림 속에 들어 있다. 우선 벽에 걸린 방패를 보면 그림의 실제 등장인물들의 이름이 있다. 그림이 어두워지면서 거의 보이지 않게 되었지만 방패에 적힌 사람은 총 열여섯 명으로, 이들이 각 100길더씩 총 1,600길더(약 1억 6,000만 원)를 들여 작품을 의뢰했다. 그런데 문제는 이들 외에 가상 인물들이 너무 많다는 것이다. 가상 인물들까지 포함하면 이 작품엔 서른네 명이 등장한다. 렘브란트는 더 풍성한 그림을 위해서라고 했지만 전체적으로 어수선한 그림이 됐고, 앞에서 이

야기한 빛을 받고 있는 소녀 역시 가상 인물 중 하나인데 얼굴이 렘브란트의 부인을 닮았다고들 한다. 이런 과도한 설정은 돈을 내고 그림을 의뢰한 사람들에게 결코 유쾌한 일이 아니었다. 게다가 정작 돈을 낸 사람들 중에 부각되지 못한 사람들도 있다.

프란스 할스Frans Hals의 〈성 조지 민병대 장교들의 만찬〉과 비교하면 그 차이를 분명히 알 수 있다. 어찌 보면 〈프란스 반닝 코크 대장의 민병대〉와 구성은 같다. 그림 한복판에 부대의 깃발이 있고, 부대원들이 자리하고 있다. 다만 프란스 할스의 그림에는 모든 사람들이 정직하게 배열돼 있고, 의뢰한 사람들이 모두 공정하다고 느낄 만큼 그려진 부분, 위치, 크기, 비중이 거의 규칙적으로 배분돼 있다.

프란스 할스, 〈성 조지 민병대 장교들의 만찬The Banquet of the Officers of the St George Militia Company〉, 1616년

하지만 렘브란트는 법적 소송을 당하면서도 자신의 그림 스타일을 고수했다. 그런 면들로 인해 비평가들의 공격의 대상이 되었고, 이런 공격에 대해서도 그림으로 비난을 가한다. 〈예술 비평에 대한 풍자〉를 보면 왼쪽에 당나귀 귀를 하고 그림을 품평하는 사람이 평론가, 그 옆에서 메달을 들고 굽신거리는 사람이 평론가에게 아부하는 화가다. 이 그림의 압권은 그 앞에서 큰일을 보고 있는 렘브란트인데 그냥 큰일만 보고 있는 것이 아니라 종이로 닦고 있다. 이 종이는 아마도 평론가의 글일 것이다.

그러자 대중도, 평론가도 렘브란트에게 등을 돌리고, 급기야 렘브란트

렘브란트 판레인, 〈예술 비평에 대한 풍자Satire on Art Criticism〉, 1644년

는 1656년 파산해 신용불량자가 된다. 평소 값비싼 옷, 소품, 골동품 등을 사 모으는 등 사치를 즐겼던 것도 문제가 됐다. 그림을 위한 소품을 모은 것이라고는 해도 조개껍데기 하나가 10길더, 한화로 100만 원이 넘었으니 비싸도 너무 비싸다.

렘브란트의 1만 3,000길더짜리 집 또한 자신의 돈으로 산 게 아니었다. 그중 자신의 돈은 1/4. 나머지는 연이율 5퍼센트로 나눠서 갚는 장기 할부였다. 남겨진 부채 회계 증서를 보면 집 구매에 관한 채무만 8,470길더였고, 집을 포함한 전체 빚은 1만 2,000길더였다. 자신의 소장품을 판매한다는 광고까지 냈던 걸 보면 경제 상황이 정말 말이 아니었다. 그림이라도 팔렸으면 어떻게 해봤겠지만 주문도 거의 들어오지 않았으며 제자도 떠났고 그야말로 자기 빚을 감당할 수 없는 상황이 오면서 모든 그림 활동이 중단된다.

경제 사정뿐 아니라 집안에도 우환이 끊이지 않았다. 〈야경〉을 그릴 당시에 아내 사스키아가 산후우울증과 결핵의 합병증으로 세상을 떠난 것이다. 넷째 아들 티투스를 낳은 지 1년도 채 지나지 않았을 때였다. 렘브란트가 일로 승승장구하던 시기에도 아이 셋을 계속 병으로 잃었기 때문에 넷째가 태어났을 때 렘브란트는 정말 행복했다. 그러던 중 아내를 잃었으니 렘브란트의 정신적 충격이 얼마나 컸을지 상상조차 되지 않는다.

렘브란트의 말년은 누구보다 힘들었다. 경제적인 어려움뿐 아니라 사랑하던 부인을 잃었고, 1668년 흑사병이 덮치면서 유일한 혈육 티투스마저 죽는다. 그리고 그 후에 63년이라는 짧은 생을 마감한다. 그의 생애를 정리할 때 남은 유품이라고는 성경책 하나와 헌옷 몇 가지뿐이었다.

그러면서도 그는 생애 말년으로 갈수록 붓을 든 자화상들을 그리며 정체성을 찾아가는 모습을 보여 준다. 가장 마지막에 그린 〈63세의 자화상〉(145쪽)을 보면 두 손을 모으고 쳐다보는 눈빛이 자신에게 주어진 삶을 담담히 받아들이는, 순응하는 모습이다. 그 자신감 넘치고 위풍당당한 어깨선은 어디 가고 축 처진 어깨에 기운이 다한 초로의 노인이 된 모습으로 우리를 바라보고 있다.

말년에 그린 그의 자화상들은 시장과 완전히 유리된 상태에서 자기 자신만을 위해 그린 그림이었다. 하지만 역설적이게도 그 그림들 덕분에 오늘날 렘브란트가 더 호소력 있게 다가온다. 그렇게 렘브란트는 실패를 통해 예술적 자유를 얻은 셈이다.

렘브란트 판레인이 오늘의 당신에게 말을 건넨다.

"당신의 인생 그래프는 어떤가요?"

일상을 예찬하다,
얀 페르메이르

Jan Vermeer
1632~1675

가장 위대한
오늘을
놓치고 있진 않나요?

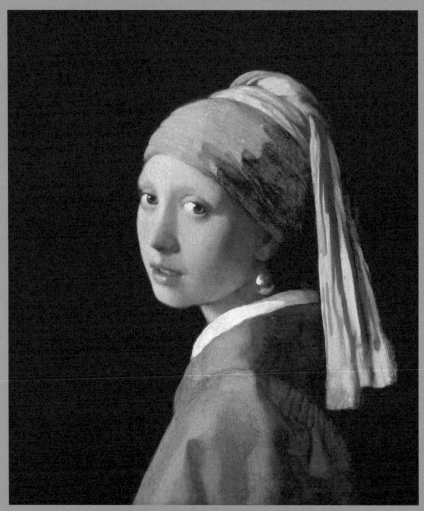

얀 페르메이르, 〈진주 귀걸이를 한 소녀Girl with a Pearl Earring〉, 1665년

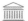

1983년 미국 워싱턴에 살던 열아홉 살의 한 소녀는 17세기 네덜란드 화가 얀 페르메이르의 그림 〈진주 귀걸이를 한 소녀〉에 마음을 송두리째 빼앗긴다. 그 길로 그림 포스터를 구입해 방에 붙여 두고 무려 16년간 그림 속 소녀의 이야기를 상상한다. 그리고 마침내 그 상상을 하나의 이야기로 완성시켜 책으로 출간하는데 그 소녀가 바로 소설 《진주 귀고리 소녀》의 작가 트레이시 슈발리에Tracy Chevalier다.

이 그림은 가로 40센티미터, 세로 44센티미터 정도로 작지만 여성 초상화라는 점과 특유의 신비로운 느낌 때문에 레오나르도 다빈치의 〈모나리자〉와 비교되곤 한다. 그래서 붙은 별명이 네덜란드의 모나리자다. 신비로우면서도 굉장히 실체감 있게 다가와 그림 속 소녀와 눈이 마주치면 마법처럼 빨려 들어가는 느낌을 받는다. 그림 속 귀걸이는 하나의 액세서리이지만 우리 눈을 완전히 끌어당기는데 이는 페르메이르가 자주 사용

하던 '푸앵틸레Pointilles' 기법이 주는 매력 때문이다. 이 기법은 점묘처럼 계속 점을 찍어서 두께를 주는 것으로, 회화처럼 보이지만 직접 보면 굉장히 입체감 있다. 그림 속 진주 귀걸이는 하나의 소품이지만 제목에도 쓰인 만큼 큰 비중을 차지한다. 페르메이르는 푸앵틸레 기법을 그림의 중심에서 살짝 비켜난 부분에 섬세하게 사용했다.

그림 속 소녀가 실존 인물인지, 가상의 인물인지에 대한 기록은 없다. 신윤복의 〈미인도〉처럼 특정 인물이 아니라 이상화된 여인의 얼굴을 그린 것이 아닐까 싶다.

17세기 네덜란드에서는 상반신의 얼굴에 집중한 그림들이 유행한다. 이를 '트로니tronie'라고 하는데, '얼굴'을 뜻하는 네덜란드의 고어古語 '트로니'는 과장된 얼굴 표정이나 인물의 특색을 포착해 개성 있게 그려 내는 그림을 의미한다.

〈진주 귀걸이를 한 소녀〉 역시 살짝 벌린 입술, 초롱초롱한 눈빛과 함께 섬세한 그림자 처리가 인물의 개성과 순간의 신비로움을 끄집어낸다. 트레이시 슈발리에를 포함해 수많은 관람객들을 매료시킨 것 역시 이런 신비로움에서 기인했을 것이다.

평범한 삶이 가진 아름다움

페르메이르는 평범한 일상을 그리는 화가였다. 이런 그림을 우리말로는 '풍속화', 영어로는 '장르'라고 부르는데, 이는 이전까지는 없었던 전혀 새

얀 페르메이르, 〈우유를 따르는 하녀The Milkmaid〉, 1660년

로운 '장르'의 그림이었기 때문이다. 이처럼 페르메이르는 평범한 주변 이야기를 화폭에 담음으로써 새로운 예술 세계를 개척한다.

〈우유를 따르는 하녀〉(157쪽)는 조그마한 부엌에서 하녀가 조심스레 우유를 따르며 아침식사를 준비하는 모습을 담은 그림으로, 소박한 주제에 그림 사이즈도 가로 41센티미터, 세로 45.5센티미터 정도로 그리 크지 않다. 또한 흐르고 있는 우유 외에는 모든 것이 멈춘 듯 정적인 느낌인데 그 가운데 진지한 하녀의 모습이 압도적인 존재감으로 다가온다. 17세기 그림 속 하녀들은 대부분 배경으로 등장했다. 그런데 독특하게 네덜란드에서는 하녀가 주인공으로 등장하는 그림들이 유행한다. 다른 유럽 국가들에 비해 네덜란드에서는 신분의 구분이 크지 않았거나 이런 그림을 받아들일 수 있는 준비가 되어 있었던 것으로도 보인다.

마침내 전쟁을 끝내고 스페인으로부터 독립한 네덜란드는 스페인의 무역 보복으로 상업 활동이 제한된다. 상황이 그렇다 보니 신항로 개척을 위해 멀리 떠나는 남성들이 많았고, 상대적으로 여성이 많은 일을 감당해야 했다. 집안일뿐 아니라 근대 이후부터는 멀리 나가 있는 남성을 대신해 일자리를 메워야 했기 때문에 노동 시장에까지 나오게 된다. 그렇게 여성의 위치가 조금씩 달라졌고, 하녀들의 위치와 인식에도 변화가 생긴다. 〈우유를 따르는 하녀〉에서 앞치마에 쓰인 파란색 안료는 라피스 라줄리라고 하는 광석을 통해 만든 울트라 마린 색상이다. 이는 당시 금보다 더 귀한 재료였는데 그 컬러를 하인을 그릴 때 사용했다는 것 역시 발상의 전환이었다. 재료뿐 아니라 기법적인 면에서도 얼굴, 두건, 옷 하나하나 굉장히 신경 써서 정교하게 그렸다. 걷어 올린 소매 쪽 팔을 보면 탄

부분과 그렇지 않은 부분이 극명하게 나뉘는 걸 알 수 있는데 이는 노동의 흔적이다. 벽에 찍힌 못 자국, 벽 아래 타일과 바닥에 놓인 발난로까지 하나하나 디테일이 살아있어서 언뜻 보면 비어 있어 보이는 곳도 모두 채워져 있는, 정성이 가득 담긴 작품이라 할 수 있다.

빛의 사용에 있어서도 감동적이다. 렘브란트 판레인의 〈성 가정과 천사들〉을 보면 뒤에 목공일을 하고 있는 요셉과 달리 아기 예수와 성모 마리아에게는 빛이 감싸

렘브란트 판레인, 〈성 가정과 천사들The Holy Family with Angels〉, 1645년

고 있다. 회화에서의 빛은 형태를 드러내는 역할뿐 아니라 신성함에 대한 표현이었다. 그런데 그 빛을 페르메이르는 하녀의 일상을 비추는 데 사용하고 있다.

페르메이르는 왼쪽에 창을 배치하고 오른쪽에 주인공을 배치하는 구도를 많이 사용했다. 창을 통해 들어오는 빛을 자유자재로 조정해 빛과 색채의 조화를 통해 사실적인 묘사를 보여 주기 위해서다. 평소 흐린 날이 많은 네덜란드이기에 전체적으로 톤 다운된 가운데 창을 통해 빛이 뚫고 들어오는데 자세히 보면 유리창이 살짝 깨져 있다. 깨진 창으로 빛이 여인의 얼굴, 특히 이마 부분을 강하게 비춘다. 빛을 성스러움이라는 관

점에서 봤을 때 하녀의 노동의 가치를 고귀하게 표현한 그림이라고 할 수 있다.

⸙ 예술, 일상에 스며들다

페르메이르는 당시 유명하긴 했으나 돈을 많이 벌지는 못했다. 그림을 그리는 속도가 매우 느려서 많은 작품을 그릴 수 없었기 때문이다. 공식적으로 인정된 작품 수는 서른여섯 점이다. 계산해 보면 1년에 한두 점의 작품을 그린 셈이다. 〈뚜쟁이〉라는 그림에서 맨 왼쪽에 앞을 보며 웃고 있는 사람이 페르메이르인 것으로 추정되지만 실제로 작가가 어떻게 생겼

얀 페르메이르, 〈뚜쟁이The Procuress〉, 1656년

얀 페르메이르, 〈회화의 기술The Art of Painting〉, 1666~68년경

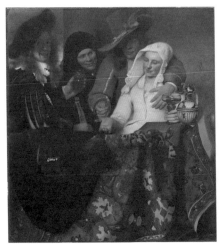

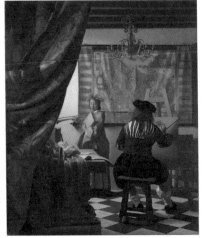

는지는 아무도 모르며, 유일하게 자신의 스튜디오를 그린 〈회화의 기술〉 이라는 그림에서 자신의 뒷모습을 그렸다.

이전까지 대개 그림은 화가나 귀족이 의뢰하는 경우가 많았다. 하지만 스페인과 독립전쟁을 끝낸 네덜란드는 무역을 통해 경제는 부강해졌지만 화가들이 돈을 벌 수 있는 구조는 아니었다. 개신교였던 네덜란드에는 독실한 칼뱅주의자들이 많았는데 그들은 교회의 화려한 내부 장식을 경계하고, 성화나 성상 등을 우상 숭배로 보았기 때문이다. 비슷한 시기 이탈리아 성당 내부를 보면 굉장히 화려한 그림으로 장식돼 있다. 이탈리아에서는 화려한 제단과 성화로 신앙을 표현했고, 이를 통해 신앙을 더 고취시킬 수 있다고 판단한 반면, 네덜란드는 교회 내 그림을 없앤 것이다. 그렇게 교회로부터의 그림 주문은 끊긴다.

이로 인해 생활이 어려워진 화가들은 일단 그림을 그려서 시장에 내놓기로 한다. 오트 쿠튀르Haute couture, 맞춤복가 프레타포르테Prêt-à-Porter, 기성복로 전환된 것이다. 그렇게 다수가 좋아할 만한 작품을 내놓고 경쟁적으로 팔아야 하는 상황이 되면서 화가들은 소비자들이 원하는 상품을 개발하기 위해 노력하기 시작한다. 17세기 네덜란드 사람들은 거창한 이야기보다는 소소한 이야기를 담은 걸 선호했고, 그렇다 보니 풍속화, 정물화, 풍경화 같은 일상을 그린 새로운 미술이 탄생하게 된다. 진짜 예술이 일상으로 스며들기 시작한 것이다.

이렇게 17세기 네덜란드에서는 미술 시장이 활성화된다. 교회의 주문이 끊겨 네덜란드에 미술이 사라지는 게 아닌가 우려했지만 오히려 이 시기 이탈리아보다 더 많은 미술이 만들어진다. 일반인들이 그림을 사기 시

다비트 테니르스, 〈브뤼셀 회화관의 레오폴드 빌헬름 공The Art Collection of Archduke Leopold Wilhelm in Brussels〉, 1650년경

작했기 때문이다. 다비트 테니르스David Teniers의 〈브뤼셀 회화관의 레오폴드 빌헬름 공〉을 보면 당시 미술품을 수집하고 전시함으로써 자신의 경제력을 과시하는 사람들이 있었음을 알 수 있다. 이 그림의 묘미는 나무 막대기를 물고 달리고 있는 강아지 두 마리다. 이는 작품을 구하기 위해 자신이 얼마나 힘들게 노력했는지를 투영한 것으로, 막대기를 좇아 뛰

는 강아지처럼 열심히 뛰어다녔음을 보여 준다. 자기가 모은 작품의 카탈로그를 또다시 그림으로 제작한 것이라고도 볼 수 있다. 가설이긴 하지만 17세기 동안에만 네덜란드에서 만들어진 작품 수가 600만 점에 달한다고 한다. 대개는 위엄 있고 큰 이야기가 아닌, 소소한 이야기를 담은 그림, 그 크기 또한 그리 크지 않은 30~50센티미터 정도의 집이나 가게 벽에 걸기 쉬운 그림들이 큰 사랑을 받았다.

음악계에도 이렇게 일상을 담아낸 음악들이 있다. 대표적인 곡이 독일의 작곡가 요한 제바스티안 바흐Johann Sebastian Bach의 '커피 칸타타'다. 17~18세기 바로크 시대에 발전한 칸타타cantata는 관현악에 성악이 포함돼 구체적인 스토리를 담아낸 성악곡이다. 바흐는 평생 200여 곡의 칸타타를 작곡했는데 크게 종교적 내용을 연주한 교회 칸타타와, 사교 모임에서 연주하던 서민의 일상을 담은 세속 칸타타 둘로 나뉜다. 그중 하나가 바흐 작품번호 211번 커피 칸타타다. 이 칸타타는 하루에 커피를 세 번 이상 마셔야 정신이 깨는 커피 중독자 딸과, 그걸 나무라는 아빠가 서로 투덕거리는 내용을 담은 2인극 같은 작품이다. 아빠가 딸을 야단치는 장면인 '커피 칸타타 제5곡'에는 다음과 같은 가사 등장한다.

"네가 정말 커피를 끊지 않는다면 네 결혼식에 설 수 없을 거야. 산책도 금지야."

"좋아요. 커피만 있으면 돼요."

"작은 원숭이를 키우는 것 같구나. 최신 유행하는 드레스도 안 사줄 거야."

"그런 건 없어도 괜찮아요."

"네 면사포에 금 리본은 달아 주지도 않을 거야!"

"좋아요, 좋아! 내 기쁨만은 내버려 둬요!"

"철없는 리스펜아! 이것들을 다 포기하겠단 말이냐."

딸은 나중에 커피를 마시는 조건의 결혼 서약서를 써서 남편을 찾아 나선다. 그만큼 커피가 인기였고, 지역마다 커피하우스가 문전성시를 이뤘다. 이 곡이 초연된 장소는 라이프치히에 있던 짐머만 커피하우스였는데 이 공연을 위해 쓴 곡이라고도 할 수 있다. 서민들이 비교적 접근하기 쉬운 칸타타라는 양식을 통해 흥미로운 일상과 시대를 풍자했던 것이다.

얀 페르메이르, 〈디아나와 그녀의 일행들Diana and Her Companions〉, 1653~54년

얀 페르메이르, 〈마르다와 마리아의 집에 있는 그리스도Christ in the House of Martha and Mary〉, 1654~56년

페르메이르도 처음엔 역사화를 그렸다. 첫 작품 〈디아나와 그녀의 일행들〉은 역사화, 〈마르다와 마리아의 집에 있는 그리스도〉는 페르메이르의 유일한 종교화다. 이렇게 초기 두 작품 정도가 종교와 역사에 대한 그림이었다. 페르메이르 역시 미술 시장의 변화를 캐치하고 풍속화로 전환하게 되었던 것이다. 변화된 미술 시장에 맞춰 화가들은 전문화됐다. 혼자 모든 그림을 다 그리는 게 아니라 풍경화만 그리는 사람, 꽃과 정물화만 그리는 사람이 있었다. 초상화를 전문으로 그린 사람 중 대표적인 화가가 렘브란트, 소소한 일상을 그린 화가가 바로 페르메이르다.

어려움을 이겨 내고 성공한 고국에 대한 자부심

페르메이르가 살던 당시 네덜란드는 큰 번영을 누렸다. 이를 그린 작품이 〈델프트 풍경〉(166쪽)이다. 먹구름이 몰려오는 듯한 하늘에 구름 사이로 쏟아지는 빛과 아름다운 색채가 조화를 이루고 있는 델프트의 고요한 아침 풍경을 담은 이 작품에는 네덜란드의 번영이 깃들어 있다.

네덜란드 인구의 20~30퍼센트는 청어 잡이를 했다. 그러던 중 청어를 오래 보관하는 염장법을 개발하게 되고, 독자적인 청어 염장법 덕분에 청어 잡이 어선은 네덜란드에 있어 부의 원천이 됐다. 어업의 발달은 곧 항해의 발달로 이어졌고, 해외 무역이 꽃을 피운다. 〈델프트 풍경〉 속 배가 바로 청어 잡이 어선이다. 또한 그림 속 붉은 지붕의 건물은 최초의 주식회사이자 다국적 회사, 네덜란드 황금기의 주역인 동인도 회사다. 동인

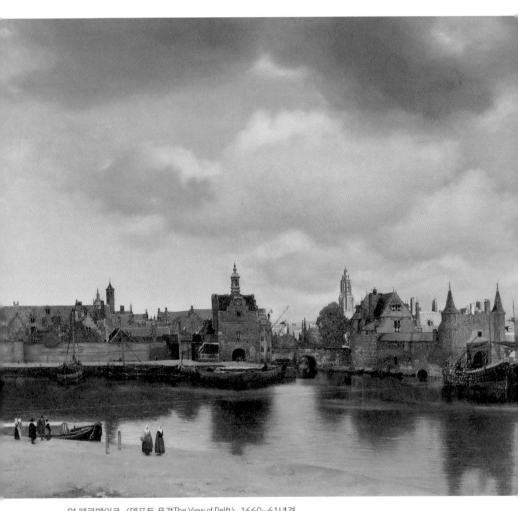

얀 페르메이르, 〈델프트 풍경The View of Delft〉, 1660~61년경

도 회사의 네덜란드 본사는 암스테르담에 있었고, 델프트에는 지사가 있었다. 동인도 회사는 영국에서 시작해 2년 뒤에 네덜란드로 들어오는데 항해를 위해 대규모 선단을 꾸리면서 기업 공개를 통해 대중의 투자를 유도한다. 그렇게 투자를 받게 되자 누가 얼마를 투자했는지에 대한 확인이 필요해졌고 이를 위해 등장한 게 자금의 소유권을 나타내는 권리증서였다. 권리증서를 가진 사람들은 배가 항해를 마치고 돌아왔을 때 그 수익금을 투자 대비해 배당받았다. 그런데 배가 한번 출항을 하면 돌아오기까지 대개 1년 정도의 기간이 걸렸고, 투자를 했다가 급하게 돈이 필요하게 되면 낭패였다. 그래서 이럴 경우 권리증서를 돈과 교환할 수 있게 했는데, 이게 바로 증권 거래의 시작이다. 막강한 사회적 융자의 뒷받침 속에서 네덜란드는 수많은 상선을 해외로 파견했고, 해상 무역을 독점할 수 있었다. 덕분에 암스테르담은 항상 다양한 나라에서 온 사람들로 북적이는 국제 도시가 됐다. 이곳에서 비즈니스를 하려면 계약서를 쓰고 또 확인할 수 있어야 했기 때문에 당시 암스테르담의 문해율이 70~80퍼센트까지 오를 정도였다고 한다. 이처럼 페르메이르의 〈델프트 풍경〉을 통해 우리는 경제, 문화, 무역 모든 분야에서 두각을 나타내며 17세기 황금기를 맞이했던 네덜란드의 시대상을 엿볼 수 있다.

페르메이르가 이 그림을 열심히 그린 데는 또 다른 이유가 있다. 그림을 그리기 10년 전쯤 이 도시에는 큰 재난이 있었다. 화약 창고에 불이 나 폭발하면서 도시 전체가 폐허가 되어 버린 것이다. 이 사고는 수천 명의 사상자를 냈다. 그랬던 도시가 10년 만에 재건해 새로이 부강해지자 페르메이르는 이에 대한 자부심과 고향에 대한 애정을 담아 이 작품을 완성시

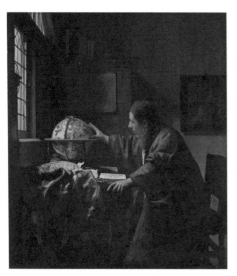

얀 페르메이르, 〈천문학자The Astronomer〉, 1668년

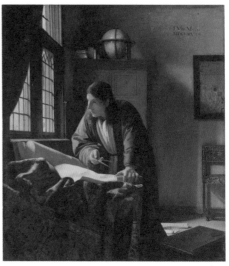

얀 페르메이르, 〈지리학자The Geographer〉, 1668~69년

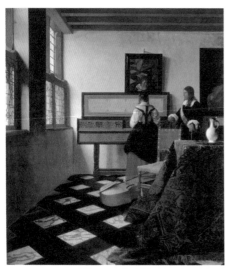

얀 페르메이르, 〈음악 수업Lady at the Virginal with a Gentleman, The Music Lesson〉, 1662~65년경

킨다.

이외에도 페르메이르는 과학 발전에 대한 경외감과 넓은 세상에 대한 동경을 담아 〈천문학자〉, 〈지리학자〉를, 음악에 대한 관심으로 〈음악 수업〉을 그리기도 했다. 부가 축적되고 중산층이 성장하면서 남성 독점이었던 연주자의 역할이 여성에게로 확장됐고, 여성들이 교양 수업의 일환으로 악기를 하나씩 배웠다. 〈음악 수업〉 속에 등장하는 악기는 피아노의 조상의 조상이라 할 수 있는 버지널^{virginal}이라는 악기다. 그림 속 버지널 뚜껑에는 다음과 같은 글귀가 쓰여 있다.

'음악은 기쁨의 동반자, 슬픔의 치유약'

〈음악 수업〉 속에는 비밀이 하나 있다. 버지널 위에 여인의 얼굴이 비치는 거울이 보이는데 이때 여인의 시선이 선생님을 향하고 있는 것이다. 칼뱅주의 국가였던 당시에는 남녀가 노골적으로 사랑을 표현하기가 어려웠다. 미묘한 시선 교환 정도가 최대의 표현이었다.

일상이라고 하면 자칫 지루하게 느껴질 수 있지만 페르메이르가 그림 속에 숨겨 놓은 가치와 의미를 찾아가다 보면 지루할 틈이 없다. 그런 하루하루가 모여 우리의 인생이 되는 거라고, 또한 가장 위대한 것은 평범한 순간에 있다고 페르메이르는 그림을 통해 우리에게 알려준다.

얀 페르메이르가 오늘의 당신에게 말을 건넨다.

"가장 위대한 오늘을 놓치고 있진 않나요?"

9

풍요의 시대, 발칙한 시선, 윌리엄 호가스

William Hogarth

1697~1764

당신의 사회는
지금 건강한가요?

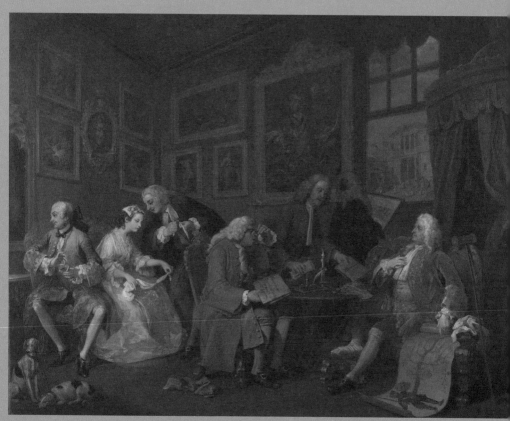

윌리엄 호가스, 〈결혼 세태 1 상견례Marriage A-la-Mode 1 The Marriage Settlement〉, 1743년

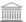

　　18세기 영국을 대표하는 화가 윌리엄 호가스의 〈결혼 세태 1 상견례〉
는 영국의 상견례 자리를 그린 작품이다. 그런데 상견례라고 하기엔 약간
미묘하다. 먼저 앞에 앉은 아버지들은 뭔가 고뇌하고 있고, 왼쪽에 신랑
과 신부가 앉아 있는데 둘은 서로 쳐다보지도 않고 있다. 무슨 일인 걸까.
다름 아닌 정략결혼이기 때문이다.

　　영국 내셔널 갤러리에 전시돼 있는 이 작품은 여섯 점의 그림으로 이뤄
진 연작이다. 이 연작의 제목 'Marriage A-la-Mode'는 프랑스어로 '결혼 세
태', '유행에 따른 결혼'이라는 뜻인데 평소 프랑스를 좋아하지 않았던 호
가스가 일부러 이 그림에 프랑스어로 이름을 붙였다고 한다. 이것만 봐도
이 연작은 당시 결혼 풍조에 대한 신랄한 비판을 담은 작품이라는 걸 알
수 있다.

드라마 같은 그림 속에 담긴
풍자와 비판의 메시지

사회의 어두운 면을 지적하는 풍자화, 도덕화의 대가였던 호가스는 이 연작을 동시에 공개하지 않았다. 약간의 텀을 두고 하나씩 공개해 오늘날로 치면 드라마나 웹툰을 보는 듯한 느낌도 있었고, 거기에 구독 시스템까지 도입한다. 오늘날엔 구독이 흔한 방식이지만 18세기였던 당시엔 가히 획기적인 방법이었다. 호가스의 연작 제작 및 판매 프로세스는 다음과 같다.

1단계 주제를 정해 유화를 먼저 그린다.
2단계 신문에 광고를 내서 이 주제의 그림이 보고 싶은 구독자를 모집
　　　한다.
3단계 유화로 그렸던 그림을 판화로 다시 제작한다.
4단계 구독자들에게 판화로 찍은 그림을 배포한다.

이렇게 작품을 판화로 찍어 1,000장, 2,000장씩 배포했을 뿐 아니라, 예를 들어 구독을 신청한 사람들에게 100만 원에 팔았다면 다 나온 뒤에 전체 세트를 사는 사람들에게는 150만 원에 파는 식으로 구독으로 구매를 유도하기도 한다. 이런 신선한 유통 방식은 대중에 큰 화제가 됐다. 그래서 가장 인기 있던 연작의 경우 1기니, 즉 당시 숙련된 노동자의 열흘치 임금에 달했는데 그럼에도 불구하고 구독자 수가 1,200명 가까이 됐고,

이를 계산하면 1,200기니, 3년치 연봉에 해당하는 금액이다.

호가스의 그림과 유통 방식이 인기를 모으자 이를 따라 하는 사람들이 생겨난다. 이에 대해 호가스는 의회에 청원을 넣고 저작권 보호를 신청하는데 이로 인해 '호가스 법령'이라고 하는 저작권법이 1735년 의회를 통과해 제정되기도 했다.

영국 경제가 비약적으로 발전하기 시작한 건 18세기다. 거시적 관점에서 이렇게 될 수 있었던 몇 가지 요소를 찾아보면 첫째는 명예혁명이다. 로마 가톨릭을 중심으로 절대 왕정을 펼치던 제임스 2세에 대한 영국 의회의 불만이 커져 갔고, 급기야 영국 의회는 제임스 2세의 딸이자 네덜란드 왕 빌럼 3세(영국식으로는 윌리엄 3세)의 아내였던 메리 2세와 연합한다. 이후 메리 2세가 남편과 함께 네덜란드 군대를 이끌고 영국으로 들어오게 되는데 이 사실을 안 제임스 2세는 프랑스로 망명한다. 이를 명예혁명이라고 한다. 1689년 의회가 요구한 권리 장전을 승인하면서 메리 2세와 빌럼 3세는 영국의 공동 국왕으로 추대되고, 권리 장전을 통해 국민들은 입법권, 과세권, 선거자유권 등의 기본권을 보장받을 수 있게 된다. 더불어 정치적으로도 안정되었다. 사람은 자신의 것이라고 생각하면 열심히 일하는 반면, 자신이 일한 걸 누군가 가져간다고 생각하면 하지 않게 된다. 이렇게 사유재산이 보장되는 방향으로 가게 되니 단순히 먹고살기 위해서가 아니라 이윤을 만들어 성공하고자 하는 사람들이 많아진다.

둘째는 식민지 무역의 활성화다. 그때만 하더라도 중상주의 영향이 컸기 때문에 수입품에 관세를 부과하는 한편 수출품을 늘리고자 했다. 이를 위해서는 식민지가 필수였다. 그렇게 영국은 산업구조가 완전히 바뀌게

되는데 예전에는 농업을 하고 농장을 만들어서 노예들의 노동력만 이용했다면 이제는 식민지 국가로 노예를 보내 노동력을 착취하고 그로 인해 얻은 설탕, 커피 등을 다른 국가에 비싸게 팔아 무역 이익을 얻기 시작한 것이다. 식민지 무역의 시작이 영국은 아니다. 포르투갈 상인들이 동방항로를 개척하고, 스페인이 신대륙을 발견했으며, 네덜란드는 당시 전 유럽이 갖고 있던 모든 선박 수보다 네덜란드의 선박 수가 많다고 할 정도로 해상무역을 장악하고 있었다. 그런데 영국이 항해법을 통과시키면서 네덜란드와 전쟁을 하게 된다. "영국이 점령한 항구에 입항하는 선박은 모두 국적선이어야 한다."라는 영국의 항해법은 실질적으로 네덜란드의 중계 무역을 무력화시키려는 영국의 계략이었다. 이렇게 해상권을 침해 받은 네덜란드는 1652년부터 1784년까지 네 번에 걸쳐 치열한 전쟁을 벌이기도 했으나 영국이 무력으로 무역권 쟁취했고 부국으로 발돋움하게 된다.

셋째는 재정혁명이다. 의회주의가 빠르게 자리잡기 시작하면서 의회는 왕을 견제할 방법으로 재정을 장악하기로 한다. 왕이 요구하더라도 쉽게 국고를 열지 않음으로써 재정안정성을 강화한 것이다.

이렇듯 의회의 힘이 강해졌지만 그렇다고 국민에게 좋기만 했던 것은 아니다. 의회에서는 특정 정당이 권력을 독점했고, 부정부패로 인해 사회는 혼란스러워졌다. 그런 시기였기에 호가스처럼 세태를 풍자하는 화가가 등장했던 것이다.

18세기 영국의 인기 시리즈 결혼 세태

1화 상견례

〈결혼 세태 1 상견례〉(172쪽) 그림 맨 오른쪽에 약간 거만하게 앉아 있는 사람이 신랑의 아버지, 백작이다. 왼손으로 가리키고 있는 건 집안의 족보로, 상견례 자리에서 족보를 보여 주며 귀족 혈통임을 증명하고 있다. 맞은편에 앉은 사람은 신부의 아버지인데 복장으로 봐서는 평민, 그 중에서도 아마 상인일 듯하다. 신부의 아버지는 정략결혼을 위한 계약서에 서명하기에 앞서 꼼꼼하게 살피는 모습이다. 그 뒤로는 신랑, 신부가 앉아 있지만 서로에게 전혀 관심을 주지 않고 등을 지고 있는 모습이다. 신부 옆에서 신부에게 말을 건네는 사람은 실버텅이라는 신부 집안의 변호사다. 둘은 과할 만큼 가까이 붙어서 다정하게 이야기를 나누고 있다.

봉건 귀족들의 주된 수입처는 토지였다. 그러나 시대가 변하면서 상업, 무역 등으로 돈의 흐름이 옮아가고, 상대적으로 토지로부터 얻는 이익은 줄었다. 그런 상황에서 돈이 필요한 귀족과 혈통이 필요한 상인의 이해관계가 충족돼 정략결혼으로 이어진 것이다. 하지만 자녀들의 입장에서는 이런 상황이 기분 좋을 수는 없었을 테고, 그런 까닭에 이런 그림이 그려지지 않았을까 싶다.

부가 축적됨에 따라 계급 구조가 변화하면서 신흥 세력으로 떠오른 것이 젠트리(평민) 계급이었다. 영국은 귀족 작위를 장남에게만 주었기 때문에 나머지 아들들은 평민으로 살아야 했다. 돈은 물려줄 수 있었지만 스

스로 직업을 찾아야 했고, 평민이라도 귀족 집안이기 때문에 아무렇게나 살 수는 없어서 대체로 공부를 해 학자나 법률가가 된다. 그리고 그중 많은 수가 의회에 진출했다. 그렇게 실질적인 지배 계급으로 부상하게 된 것이다. 그럼에도 불구하고 그들에게 한 가지 아쉬운 점이 있었다. 바로 장남이 아니라는 이유만으로 귀족 계급, 작위를 받지 못했다는 것이다. 그런 이유로 귀족과 결혼하는 방식을 선택하는 사람들도 많았다.

18세기부터 번영의 길로 접어든 영국이지만 '문화'에 있어서는 두각을 나타내지 못했다. 그러자 급기야 상품을 수입하듯 예술과 문화에서도 고유 문화보다는 프랑스나 이탈리아 문화를 받아들이고자 했다. 〈결혼 세태 1 상견례〉 그림에서도 전체적으로 로코코풍에 등장인물들의 가발이나 복장도 프랑스 영향을 많이 받은 것을 알 수 있다. 또한 그림 속 창 밖을 보면 건물이 하나 지어지고 있는데 이탈리아풍 고전 건축이다. 그리고 자세히 보면 공사 현장에서 인부들은 일하지 않고 놀고 있다. 건물을 의뢰한 백작이 자기 분수도 모르고 외국 것만 추종하다가 건축비를 지불하지 못하고 파산한 것을 꼬집은 것이다.

영국 고유의 그림을 그리는 화가들이 없던 건 아니지만 우리가 기억할 만한, 시대를 대표하는 화가가 없던 게 사실이다. 더 큰 문제는 자국의 정체성보다 프랑스와 이탈리아의 화풍을 선호했다는 데 있다. 경제력이나 군사력으로 봤을 때는 세계 최강이라고 자부하면서도 문화적인 면에 있어서는 따라가려는 경향을 보였다.

이는 비단 미술계만의 문제는 아니었다. 음악계에서도 영국은 변방에 속했다. 그럴 수밖에 없던 건 보수적인 음악을 고집했기 때문이다. 식민

지 등 새로운 땅을 끊임없이 개척하면서도 정작 고향을 그리워하는 마음이 커서 음악에 새로운 시도보다는 향수를 더 녹였고, 조바꿈 없이 으뜸화음으로 돌아가려는 습성이 강했다. 17세기 이후 영국 음악을 일컬어 오랜 잠에 빠졌다는 이야기를 하는 것도 그 때문이다.

이런 자국 음악의 보수성을 상쇄하기 위해 영국이 택한 방법 역시 해외 음악을 적극 수입하는 것이었다. 호가스가 활동하던 18세기 영국인들이 가장 열광했던 음악은 이탈리아 오페라다. 이를 선도한 인물은 게오르크 프리드리히 헨델Georg Friedrich Händel이다. 음악의 어머니라고도 불리는 헨델은 영국 사람이 아니다. 그는 독일의 할레라는 작은 마을에서 태어나 함부르크에서도 활동하고, 이탈리아 피렌체, 베니스, 나폴리 등에서도 유학하다가 스물다섯 살에 런던으로 여행을 간다. 런던에서 처음 자신의 오페라 리날도Rinaldo를 선보이고 큰 찬사를 받았다. 그의 눈에 런던은 신선하고 새로운 도시였다. 지루하고 심심한 고향으로 돌아가기 싫었던 헨델은 런던에 정착해 인생의 3분의 2를 영국에서 보낸다. 총 3막으로 구성된 오페라 리날도는 십자군 전쟁 이야기를 담고 있다. 우리에게 친숙한 아리아 '울게 하소서'가 리날도에 들어 있는 곡이다.

이렇게 외국 문화만 따르는 귀족들의 허영과 허세를 싫어한 호가스의 마음은 〈결혼 세태 1 상견례〉 속 신랑 아버지의 모습을 통해서도 확인할 수 있다. 백작인 신랑 아버지는 값비싼 옷을 입고 있으면서 정작 행동은 한쪽 신발은 벗어 놓고, 거만하게 앉아 있는 무례한 귀족의 모습이다.

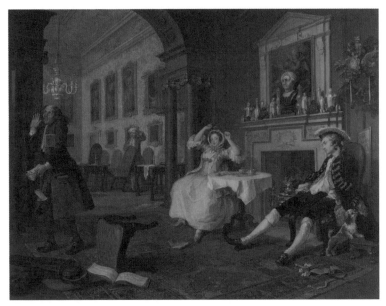

윌리엄 호가스, 〈결혼 세태 2 결혼 직후Marriage A-la-Mode 2 The Tête à Tête〉, 1743년

2화 결혼 직후

〈결혼 세태 2 결혼 직후〉에서 이 부부의 관계를 암시하는 힌트는 강아지다. 강아지가 사건의 냄새를 맡았다. 남편 외투 바깥쪽에 뭔가 걸려 있는데 자세히 보면 여성들이 잘 때 머리에 쓰던 망이다. 강아지가 그 냄새를 맡고 달려든 것이다. 시각은 낮 12시 20분. 하지만 아내의 표정은 화가 났다기보다는 오히려 태연하다. 어째서일까. 아내 옆쪽 기둥 아래를 보자. 밤새 자신도 카드놀이를 하며 놀았기 때문이다. 귀에 연필을 꽂고 서 있는 남자는 이 집의 집사 버틀러다. 손에는 영수증을 한가득 들고 고개를 절레절레 흔들고 있는데 이 집의 과소비에 질린 듯한 얼굴이다.

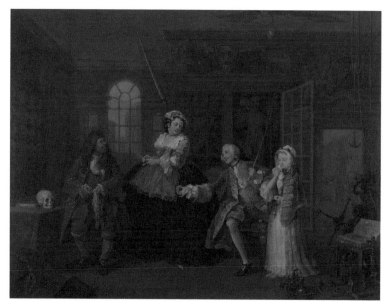

윌리엄 호가스, 〈결혼 세태 3 진찰Marriage A-la-Mode 3 The Inspection〉, 1743년

3화 진찰

〈결혼 세태 3 진찰〉에서는 백작이 자신의 정부情婦인 어린 소녀와 함께 뒷골목에 있는 의사를 찾아간다. 병원을 찾은 이유는 백작의 목에 있는 커다란 반점으로 미루어 볼 때 매독에 걸려 치료제를 찾으러 온 것임을 알 수 있다. 이 반점은 〈결혼 세태 1 상견례〉에서도 확인할 수 있다. 이 시기 유럽에서 엄청나게 퍼지기 시작한 매독은 심각한 사회 문제 중 하나였다. 아직 치료제가 나오기 전이기도 했고, 청교도 문화가 중요시 되던 시기였기 때문에 명예와도 관련된 문제였다.

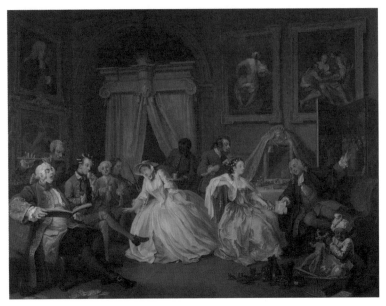

윌리엄 호가스, 〈결혼 세태 4 백작 부인의 아침 영접Marriage A-la-Mode 4 The Toilette〉, 1743년

4화 백작 부인의 아침 영접

〈결혼 세태 4 백작 부인의 아침 영접〉은 집에서 호화로운 파티를 즐기고 있는 아내의 모습을 담은 그림이다. 살롱 문화에는 음악가들이 등장한다. 왼편에 보면 성악가가 노래를 하고 있고, 그 뒤에 플루티스트가 플룻을 불고 있다. 아내 옆에는 〈결혼 세태 1 상견례〉에도 나왔던 신부 집안의 변호사 실버텅이 앉아 있다. 실버텅은 뒤쪽에 있는 그림을 손으로 가리키며 백작 부인에게 가면 무도회에 가자고 유혹하고 있는 모습이다. 가면을 쓰면 아무래도 좀 더 대담해질 수 있었기 때문에 사치와 향락의 풍조를 강조해 보여 주는 장치라고 할 수 있다.

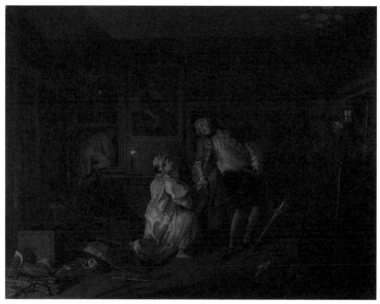

월리엄 호가스, 〈결혼 세태 5 여관Marriage A-la-Mode 5 The Bagnio〉, 1743년

5화 여관

실버텅과 백작 부인은 결국 가면 무도회에 갔다. 무도회가 끝나고 한밤중에 둘은 은밀하게 여관을 찾는데 둘 사이를 의심하던 백작이 여관방을 급습한다. 이에 실버텅과 백작은 사투를 벌이게 되었고 그러던 중 백작이 무언가에 찔려 죽고 만다. 놀란 백작 부인은 옆에서 울고, 그 옆 창문으로 실버텅이 옷도 채 입지 못한 채 급하게 도망치고 있는 장면이 바로 〈결혼 세태 5 여관〉이다.

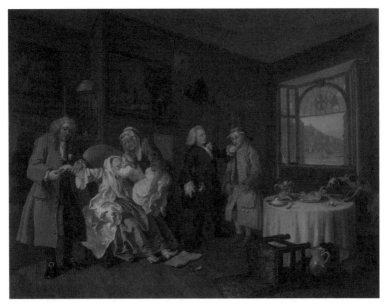

윌리엄 호가스, 〈결혼 세태 6 백작 부인의 죽음Marriage A-la-Mode 6 The Lady's Death〉, 1743년

6화 백작 부인의 죽음

　　연작의 마지막화인 〈결혼 세태 6 백작 부인의 죽음〉을 보면, 백작 부인은 런던 브리지가 보이는 강가의 멋진 저택에서 비극적인 종말을 맞는다. 백작 부인 발 밑에 놓인 신문에는 살인죄로 교수형에 처해진 실버텅의 기사가 실려 있다. 이에 충격을 받은 백작 부인이 독극물을 먹고 자살한 것이다. 평생 구두쇠로 산 백작 부인의 아버지는 〈결혼 세태 1 상견례〉 그림에서 입고 있던 옷 그대로 다시 등장해 슬픈 얼굴로 딸의 손에 끼워져 있던 결혼 반지를 빼고 있다. 자신의 신분 상승 욕구가 이런 비극을 가져온 데 대해 반성하는 듯한 모습이다. 안타까움을 더하는 건 엄마가 죽었다는

사실을 모른 채 엄마에게 안기려 하는 아기다. 아기의 목에 있는 검은 반점과 기형적으로 휘어진 다리는 아기에게 매독이 유전되었음을 보여 준다. 어른들의 욕심이 낳은 끔찍할 정도로 비극적인 결말이 아닐 수 없다.

남자와 여자가 만나 아이를 낳고 가정을 꾸리는 과정은 굉장히 소중하고 신성한 경험이다. 그런데 이를 신분 상승의 도구로 쓰고, 나아가 각자의 사치와 향락, 쾌락을 즐기는 데만 빠져 있는 세태를 호가스는 이 연작을 통해 엄중하게 꾸짖고 있다.

사회를 지켜보는 눈 그 속에서 바로 서는 나라

호가스의 아버지는 그리스어 교사였다. 그것만으로는 생계를 유지하기 어렵게 되자 당시 유행하던 카페를 오픈한다. 하지만 과다 경쟁 속에서 카페가 문을 닫게 됐고, 대출금을 갚지 못하는 바람에 런던에 있는 마샬시Marshalsea 교도소에 몇 년간 수감된다. 이 일로 호가스는 열 살부터 열다섯 살까지 감옥 근처에서 생활하며 소년 가장으로서 어려운 유년 시절을 보낸다. 당시 영국은 예술 교육도 프랑스식 엘리트 교육을 도입하였는데 형편상 그쪽으로의 편입이 어려웠던 호가스는 자신만의 길을 찾아야 했다. 그림 공방에서 일하게 된 호가스는 그곳에서 그림도 배우고 나중엔 판화공으로 활동한다. 30대 때까지는 거의 무명에 가까웠던 호가스는 새로운 유통 방식에 대한 아이디어로 기회를 얻게 된다. 그것이 바로 연작을 판화로 판매하게 된 것이다. 이로 인해 호가스는 18세기 영국을 대표

하는 화가가 될 수 있었다.

연작을 발표하기 전에도 호가스는 꾸준히 사회비판적 메시지를 담은 판화 작품들을 내놓았다. 가장 대표적인 작품은 1721년에 제작한 〈남해안 계획〉이다.

17세기 말에서 18세기 초 전쟁에 막대한 비용을 쏟아붓는 바람에 재정이 어려워진 영국은 전쟁 비용을 충당하기 위해 국채를 대거 발행한다. 이에 따라 화폐 가치가 하락하자 영국 정부에서는 묘안을 마련하는데 영국의 왕 조지 1세를 회장으로 남해 회사를 설립하고, 남미 노예 무역 독점권을 미끼로 국채를 파는 것이었다. 그런데 실질적으로 남미는 대부분 스페인령이었고, 이로 인해 영국은 스페인과 대립하게 된다. 스페인은 무역을 허락하는 조건으로 연 1회만 운행하고 수익의 25퍼센트를 스페인에 납부할 것을 요구한다. 그렇게 무역이 재개되었으나 그런 조건으로는 수익이 제대로 날 리 없었다. 상황이 안 좋아진 영국은 금광을 발견했다는 둥의 거짓 선전으로 투기 열풍을 불러일으켰고, 그 결과 불과 8개월 사이에 국채는 무려 열 배가 뛴다. 시간이 흐르면서 소문이 거짓으로 밝혀지자 투자금을 빼는 사람들이 속속 생겨나고, 주당 1,000파운드였던 주식은 124파운드로 급전직하하면서 영국 경제는 큰 혼란에 빠진다.

우리가 다 아는 사람들 중에도 이 열풍에 휩쓸린 사람들이 있다. 헨델과 아이작 뉴턴Isaac Newton이다. 헨델은 최고가에 매도해 열 배 이상의 이익을 얻은 반면, 뉴턴은 초기에 7,000파운드 상당의 수익을 얻었지만 치솟는 그래프를 보고 계속해서 투자하다가 결국엔 2만 파운드 가까운 손해를 봤다. 지금으로 치면 한화 20억 원에 가까운 손실이다.

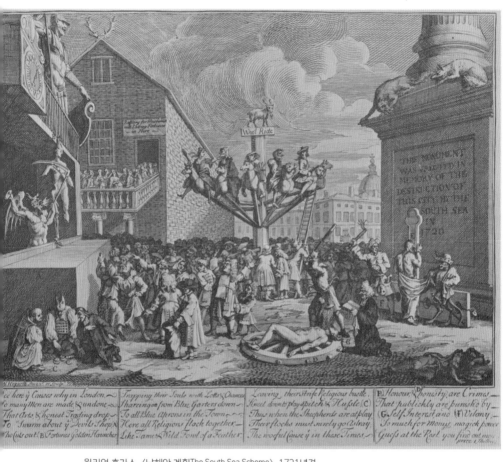

윌리엄 호가스, 〈남해안 계획The South Sea Scheme〉, 1721년경

호가스의 〈남해안 계획〉에 등장하는 수많은 사람들은 투기를 위해 모였다. 특히 위쪽에 회전목마를 타고 있는 사람들은 이 투자에 목을 맨 대표주자들인데 매춘부, 목사, 구두닦이 소년, 노인, 귀족 등으로, 신분과 계급을 망라하고 모두가 탐욕에 빠져 있었음을 보여 준다. 왼쪽 아래 구석에는 성직자들이 모여 도박을 하고 있고, 가운데에는 한 남자가 알몸으로 누워 채찍질당하고 있는데 이는 개인의 이익에 눈먼 사람들로 인해 진실이 가려지고 있음을 상징한다. 또한 오른쪽 옆에 채찍질하는 남자는 탐욕에 물든 자들로 인해 명예가 훼손되고 있음을 의미한다. 오른쪽 거대한 기둥에는 다음과 같은 글귀가 쓰여 있다.

'이 기념비는 1720년 남해 거품 사건으로 파괴된 도시를 기억하기 위해 세워졌다.'

투자의 광기에 빠진 사람들에게 경고하기 위해 그려진 것임을 그림 속에 직접적으로 밝힌 것이다. 이뿐 아니라 그림 아래에 보면 그림에 대한 설명이 자세히 쓰여 있다. 그림에 친절한 설명까지 더해 영국인들을 교화시키고자 한 셈이다.

풍자뿐 아니라 호가스는 인물의 특징을 잘 잡아 낸 화가다. 그의 그림 속 인물을 보면 어떤 신분이고, 어떤 성격인지를 한눈에 알 수 있다. 〈캐릭터와 캐리커처〉와 〈호가스 하인들의 얼굴〉을 보면 그가 얼마나 인물의 특징을 집중적으로 연구했는지가 고스란히 느껴진다. 그는 이야기를 만들어 내고, 또 그 이야기를 시각화하는 능력이 뛰어났다.

윌리엄 호가스, 〈캐릭터와 캐리커처 Characters and Caricatures〉, 1743년

윌리엄 호가스, 〈호가스 하인들의 얼굴Hogarth's Servants〉, 1750~55년경

　예전처럼 책을 읽거나 연극을 보는 사람도 줄고, 셰익스피어의 작품들도 쓰레기통에 던져지던 시대 상황을 바라보며 호가스는 경제적으로는 부유해졌을지 몰라도 사람들의 문화적 교양은 낮아졌다고 느꼈다. 호가스의 날카로운 비판은 상류층만을 향하지 않았다. 매춘부부터 백작 부인의 사생활까지 모든 계층을 다 한 번씩 지적한다. 그러다 보니 굉장한 미움을 받았을 것 같지만 꼭 그랬던 것만은 아니다. 타락의 반대편에는 호가스와 같이 도덕적 가치에 대한 갈망을 가진 사람들이 있었다. 풍요와 번영은 타락으로 이어졌다. 하지만 이를 극복하려는 움직임들이 만들어지면서 18세기에 사회 윤리가 이렇게까지 대두된 나라는 영국이 유일하다.

　호가스는 지금으로 치면 언론의 역할을 한 셈이다. 당대 유럽 어디에도 이토록 사회문제를 신랄하게 비판한 그림은 없다. 호가스 같은 매서운 눈이 있었기 때문에 영국이 다시금 사회의 균형을 잡고 건강을 회복할 수

있었던 것 아닐까.

윌리엄 호가스가 오늘의 당신에게 말을 건넨다.

"당신의 사회는 지금 건강한가요?"

10

삶을 위로하다,
장 프랑수아 밀레

Jean François Millet
1814~1875

오늘도
힘들게 일한
당신을 응원합니다

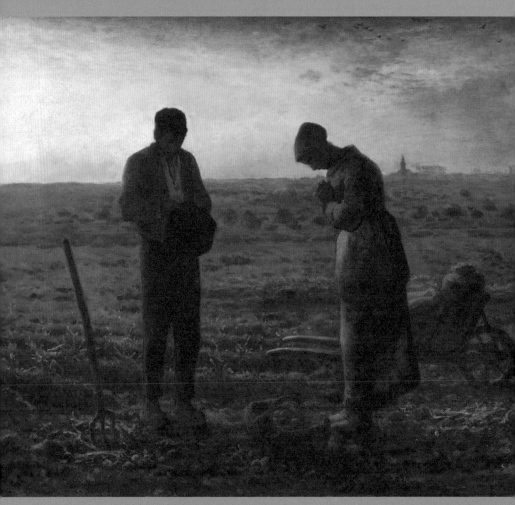

장 프랑수아 밀레, 〈만종The Angelus〉, 1857~59년

　　19세기 프랑스 화가 장 프랑수아 밀레의 〈만종〉은 전 세계인 모두가 너무나 잘 알고 있는 훌륭한 작품이다. 그런데 〈만종〉이 처음부터 이처럼 사랑받았던 건 아니다. 밀레는 그림을 모으는 취미가 있던 한 부자로부터 그림을 의뢰받고 〈만종〉을 그렸다. 그런데 이 그림을 본 의뢰자는 마음에 들지 않는다며 구매를 거부한다. 그 뒤로 헐값에 여기저기 팔려 다니던 〈만종〉은 한 구리 광산 사업가의 소유가 됐다. 잘되던 사업이 망하자 사업가는 자신의 소장품들을 팔기로 했고 1889년 파리 만국박람회가 열리는 시점에 맞춰 〈만종〉을 시장에 내놓는다. 이 그림을 본 미국 미술협회는 큰 관심을 보였다.

　　밀레 그림에 대한 인기는 원래 프랑스가 아닌 미국에서 시작됐다. 그중에서도 보스턴에서 가장 먼저 시작된 것으로 알려져 있는데 당시 보스턴은 청교도들의 정착지였다. 미국으로 이주한 청교도들은 땅을 개척하

고 농사를 짓고 수확을 하고 추수감사절을 보내는 것이 중요한 일이었고, 농사 짓는 일에 특별한 의미를 부여했다. 청교도 교리에서는 노동은 신이 내린 소명이라고 보았고, '땅은 정직하다', '노력한 만큼 수확할 수 있다'는 믿음이 있었다. 이렇듯 청교도 정신을 갖고 있던 미국인들에게 〈만종〉은 이상적인 청교도 농촌 가정의 모습이었다. 〈만종〉이 인기를 모으면서 당시 접시나 걸레 등 생활용품에 이 그림이 굉장히 많이 사용되기도 했다.

하지만 미국에 밀레 작품을 보내고 싶지 않았던 프랑스 때문에 〈만종〉은 경매에 부쳐졌고 우여곡절 끝에 프랑스 재벌 알프레드 쇼사르Alfred Chauchard가 구입한 뒤 루브르 박물관에 기증했다.

농민의 삶을
귀하게 담다

밀레의 〈만종〉은 말 그대로 '늦은 종晩鍾'이라는 뜻이다. 가톨릭에서는 아침, 점심, 저녁 하루 세 번 종이 울리면 하던 일을 잠시 멈추고 기도를 올리는데 이를 '삼종 기도'라고 한다. 마지막 종이 울리는 건 저녁 여섯 시. 이때 올리는 게 만종 기도다.

교회 종이 울리자 감자를 캐던 농부 부부가 일을 멈추고 신께 감사 기도를 올린다. 밀레는 자신의 할머니가 늘 교회의 저녁 종소리를 들으면 모든 걸 멈추고 기도하던 모습을 추억하며 이 그림을 그렸다고 한다.

〈만종〉이 유난히 경건해 보이는 건 지평선의 위치 때문이다. 그림을 보면 지평선이 3분의 2 지점까지 올라와 있다. 지평선이 내려왔으면 인물

만 강조됐을 텐데 지평선이 올라오면서 농민과 흙, 인간과 땅의 일체감이 강조된 모습이다. 뿐만 아니라 그림 속 교회의 역할도 굉장히 크다. 멀리 지평선에 교회 종탑이 있고, 그 위로는 종소리에 놀란 새들이 날아가고 있다. 이 그림을 보고 마치 종소리가 들리는 것 같다고들 하는 것도 그런 이유다.

밀레는 〈만종〉에서 얼굴 등의 디테일을 최대한 죽이고, 전체적인 분위기와 자세, 행동, 시점 등에 더 집중할 수 있게 했다. 밀레의 그림 속 농부들은 우아하고 품위 있어 보인다. 밀레는 자기 일에 몰두하고 있는 농부들을 고귀하고 경건하게 표현하고자 했다.

⸜ 밀레를 사랑한 사람들

지금으로부터 100년 전 스페인의 한 소년은 밀레의 〈만종〉을 보고 큰 충격에 빠진다. 일종의 공포심을 느낀 것인데 이후 화가가 되어 〈만종〉을 자신의 스타일대로 해석해 수십 점의 작품을 그리게 된다. 이 소년이 바로 살바도르 달리다.

달리가 〈만종〉을 재해석해 그린 〈황혼의 격세유전〉(196쪽)을 보면 〈만종〉과 전혀 다른 느낌으로 굉장히 괴기스럽다. 남자의 얼굴은 해골이 되고, 감자를 캐던 삼지창은 여인의 등을 뚫는다. 하늘에는 감자를 담은 수레도 날아다닌다. 저녁 기도를 의미하는 만종은 하루 일과에 대한 감사의 의미도 있지만 죽은 사람에 대한 추모의 의미도 있다. 형의 죽음을 목도한 경험이 있는 달리는 죽음에 대한 공포심이 있었고, 이 그림을 죽음과

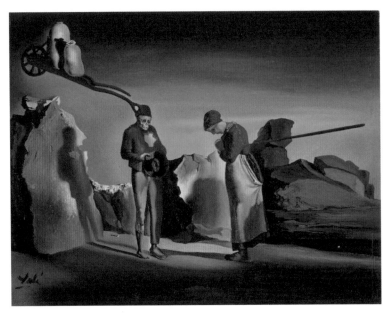

살바도르 달리, 〈황혼의 격세유전Atavism at Twilight〉, 1934년

관계된 재현물로 재해석한 것으로 보인다.

　달리는 이후 〈만종〉에 관한 책을 출간하면서 이 그림에 대한 황당한 해석을 하는데 그림 속 두 사람이 몰입하고 있는 기도는 엄청난 상실에 대한 것, 즉 추모라고 본 것이다.

　"밀레가 기도하는 농민 부부를 그리면서 죽은 아기의 관도 같이 그렸다는 것을 나는 알 수 있었다."

　　　　　　　　　- 달리, 《밀레의 〈만종〉에 대한 비극적 신화》 중에서

〈만종〉속 감자가 담긴 바구니는 본래 아기의 관을 그리려다 수정한 것이라고 주장한 달리는 루브르 박물관에 그림에 대한 엑스레이 촬영까지 요청한다. 그렇게 엑스레이 촬영을 해 보니 여성의 발 아래에 1800년대 프랑스 아기 관과 흡사해 보이는 각이 진 궤짝이 어렴풋이 드러났다. 이에 대해 여러 의견이 분분하지만 학계에서는 인정하지 않았다.

다만 밀레가 벤치마킹했던 화가 중 한 명이 귀스타브 쿠르베Gustave Courbet였고, 시골 장례식 장면을 그린 그의 〈오르낭의 장례식〉이 당시 많은 화가들에게 영향을 주었던 건 사실이다. 죽은 사람이 누구인지, 왜 죽었는지 모르는 무명인의 장례식이 처음 회화 소재로 사용됐고, 무덤 파는 모습을 덤덤하게 바라보는 동네 사람들이 거대한 화면에 그려졌다. 이후 평범한 사람의 장례식 풍경이 미술계 주요 소재로 떠오른다. 고요하고 장

귀스타브 쿠르베, 〈오르낭의 장례식A Burial at Ornans〉, 1849~50년

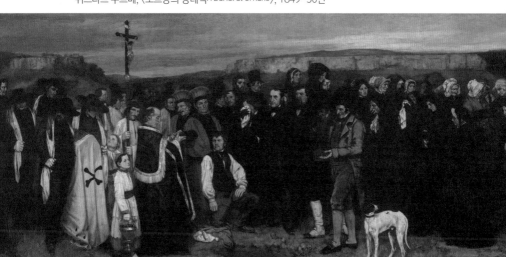

엄한 분위기가 장례식장을 연상시키기도 하는 〈만종〉 역시 그런 연장선
상에서 기획된 그림은 아니었을까 하는 추측들이 나온 것이다.

달리뿐 아니라 우리나라에도 밀레를 좋아한 화가가 있다. 대한민국의
국민 화가로 박수근 화백을 빼놓을 수 없는데 그의 작품 속에는 밀레에 대
한 존경심이 녹아 있다. 회고록에 '열두 살에 〈만종〉을 본 순간, 화가가 되
어야겠다고 결심했다.'고 적었을 만큼 독학으로 미술을 공부했던 박수근
에게 밀레는 소중한 스승이었다. 박수근의 작품 곳곳에는 밀레의 영향을
받은 흔적이 묻어 있다.

자연을 편견 없이 바라본 바르비종파
인간을 편견 없이 바라본 밀레

농민 화가라고도 불리는 밀레는 노르망디 농촌 출신이긴 하지만 부농 집
안이었다. 유년기에 살던 집을 그린 그림 〈그뤼시의 고향 집〉을 보면 이
층집에 규모도 상당한 걸 알 수 있다. 밀레는 꽤 부유한 삶을 보냈고 교육
도 잘 받았다. 그렇게 스물셋에 고향을 떠나 파리 명문 대학 에콜 데 보자
르Ecole des Beaux-Arts에 진학한다.

그렇다고 인생이 잘 풀린 것만은 아니다. 살롱전에 출품한 그림들은
계속 낙방했고 졸업도, 생계도 어려워졌다. 어쩔 수 없이 상류층 부르주
아들에게 초상화나 누드화를 그려 주면서 힘든 20대를 보낸다. 밀레가 파
리로 올라와 살면서 느꼈던 심정을 담은 일기에는 다음과 같이 쓰여 있다.

"내게 파리는 혼잡하고 탁한 공기로 숨이 막히는 곳이다.
어젯밤 꿈에 나온 할머니, 어머니, 누나는
시를 짓다가 내 생각을 하며 울고 있었다."

- 1837년 파리에서 밀레의 일기 중에서

1840년 즈음 유럽에 수많은 혁명이 있었다. 산업혁명 시기 프랑스에는 풍운의 꿈을 안고 도시로 향하는 행렬이 이어졌다. 산업혁명에서 빼놓을 수 없는 건 철도의 탄생인데, 이때 프랑스 내 철도망은 물론이고, 전 유럽에서 파리로 오는 철도망이 발전하면서 도시에 가서 성공해 보겠다는 약간의 야망만 있어도 쉽게 도시로의 이동이 가능해졌다. 태어난 마을에

장 프랑수아 밀레, 〈그뤼시의 고향 집Millet's Birthplace at Gruchy〉, 1863년

서 평생을 살던 봉건시대 때는 상상할 수도 없던 일이다. 그만큼 파리에
는 수많은 사람들이 몰려든다. 1837년 개통된 철도는 30여 년 만에 전국
으로 확장됐고, 1830~50년 파리 인구는 두 배 증가한다. 갑작스레 몰려
든 사람들로 파리는 혼잡하고 탁해졌으며, 돈이 많이 모이는 만큼 소비도
늘었다. 이런 가운데 생겨난 대표적인 자본주의의 산물이 바로 백화점이
다. 이 시기 세계 최초의 백화점 봉 마르셰 백화점이 파리 중심부에 세워
졌다. 철재와 유리 장식으로 화려하게 꾸며진 백화점은 밀레가 살던 고향
의 모습과는 정반대의 것이었다. 또한 도시의 공장 노동자들은 하루 기본
열다섯 시간 이상의 강도 높은 노동을 감당하며, 열악한 노동환경을 하루
하루 견뎠다. 아돌프 멘첼Adolph Menzel의 그림 〈압연 공장〉을 보면 당시 노

아돌프 멘첼, 〈압연 공장The Iron Rolling Mill〉, 1872~75년

동자들의 삶이 얼마나 고단했을지 짐작해 볼 수 있다. 피폐한 도시 노동자들의 삶을 보는 것이 밀레에겐 그야말로 고통이었다. 그래서 서른다섯의 나이에 파리를 떠나 다시 농촌으로 향한다.

파리에서 탈출하듯 나온 밀레는 프랑스 센에마른 주의 시골 마을 바르비종으로 떠난다. 세계 최초 자연보호 공간으로 지정될 만큼 훌륭한 경관을 자랑하는 이곳은 1830~60년 파리의 도시 생활에 지친, 밀레, 테오도르 루소Théodore Rousseau 등의 화가들이 모여 바르비종파를 만든 곳이기도 하다. 파리에서 그리 멀지 않은 작은 시골 마을에 80~100명가량 되는 화가들이 모여서 자신들만의 또 다른 예술 세계를 꿈꿨던 것이다.

이전까지는 풍경화라고 하면 웅장한 대자연이나, 역사적 배경으로서

테오도르 루소, 〈연못The Pond〉, 1855년

기억할 만한 자연을 담았다. 하지만 바르비종파는 우리 주변에 있는 평범하고 일상적인 자연을 그린다. 바르비종파의 대표적인 화가 테오도르 루소의 〈연못〉(201쪽)을 보면 인간이 개입된 게 하나도 없다. 그림 속에 사람이 있긴 하지만 아무것도 하지 않고 그저 걸터앉아 있을 뿐이다. 눈에 보이는 그대로 과장 없이 그린다고 해서 바르비종파의 화풍을 자연주의라고도 부른다. 자연주의는 자연의 풍경을 보이는 대로 묘사해 있는 그대로의 본질을 보려 한 예술 사조다. 세상을 편견 없이 묘사하고 인식하려 한 것이다.

밀레는 여기서 한 발 더 나아가 자연 풍경보다는 자연 속에서 일하는 농민의 삶, 인간의 삶을 묘사하기 시작한다. 그렇게 나온 대표적인 작품이 밀레의 〈이삭 줍는 여인들〉다.

8월의 뜨거운 햇살 아래에서 두건을 쓴 여인들이 허리를 숙여 이삭을 줍는다. 이삭을 줍는다는 건 추수가 끝난 뒤 밭에 떨어진 것들을 줍는 일로, 추수할 곡식이 없는 극빈층에게 토지의 주인이 베푸는 시혜 같은 것이다. 즉, 그림 속 여인들은 극빈층 농민이다. 하지만 그림 속 그들에게선 어쩐지 여유와 우아함이 느껴진다.

밀레가 이 그림을 살롱전에 출품했을 때 심사위원들은 크게 분노하며 혹평을 쏟아냈다. 살롱전의 심사위원이었던 평론가 폴 드 생 빅토르Paul de Saint-Victor는 "이삭 줍는 세 여자들은 너무 거만하다. 본인들이 빈곤의 세 여신이라도 되는 양 거드름을 피우니 말이다. 그저 누더기를 걸쳐 들판에 세워 놓은 허수아비들일 뿐이면서."라고까지 했다고 한다. 다른 그림과 어떤 면에서 달랐던 걸까. 영국의 화가 존 컨스터블John Constable의 〈건초

장 프랑수아 밀레, 〈이삭 줍는 여인들The Gleaners〉, 1857년

마차〉와 비교해 보자.

〈건초 마차〉도 농촌의 풍경을 담은 그림으로, 그림 속에 농사 일을 하는 농민들이 있다. 대신 아주 자세히 봐야 한다. 지평선 아래 쪽에 점처럼 보이는 사람들이 바로 농민이다. 그동안 그림에서 농민은 이처럼 배경으로만 등장했는데 밀레가 이들을 전면에 등장시켰고, 부르주아들

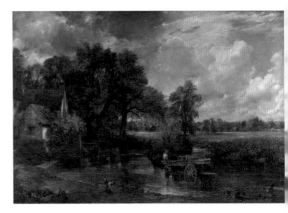

존 컨스터블, 〈건초마차The Hay Wain〉, 1821년

은 이를 불편해했다. '농부'를 뜻하는 프랑스어 'paysan'은 '멍청하고 성질이 못됨'의 의미가 포함돼 있다.

또한 시대적으로도 예민할 수밖에 없었는데, 1848년에 2월 혁명, 1852년 나폴레옹 3세의 집권 등으로 나라 안이 시끄러울 때인 1857년에 〈이삭 줍는 여인들〉이 나왔다. 마지막 혁명이 있은 지 10년도 채 되지 않은 시점이었기 때문에 진영 간, 계급 간 갈등이 안 그래도 심했는데 이 그림이 농민을 선동시키는 게 아닐지 우려됐던 것이다. 혁명은 사회를 진보시키기도 하지만 더불어 많은 이들에게 상처를 남기기도 한다.

실제로 〈이삭 줍는 여인들〉 속에 사회적 장치들이 있는 것도 사실이다. 자연주의의 영향을 받아 나온 문예사조 중에 사실주의가 있다. 사실주의는 사회적 모순까지도 숨기지 않고 드러내는 것을 말하는데 〈이삭 줍는 여인들〉에는 그 당시의 사회적 모순이 신랄하게 담겨 있다. 한 끼라도

장 프랑수아 밀레, 〈우물에서 돌아오는 여인Girl Carrying Water〉, 1855~60년경

"가족의 저녁 식사를 만들기 위해
물을 길어 오는
이 소박하고 착한 여인이
혹시라도 하녀처럼 보일까
애를 써서 그렸습니다."

- 밀레가 직접 쓴 〈우물에서 돌아오는 여인〉 작품 설명

해결하기 위해 추수하고 남은 나락들을 줍고 있는 극빈층들 뒤로는 추수한 곡식들이 수북이 산처럼 쌓여 있다. 그리고 오른쪽에 말을 타고 있는 남성이 보이는데 이는 사람들이 근처에 오지 못하게 지키고 있는 경비원이다. 농민 계급을 감시하는 일종의 관리자라고 할 수 있다. 이런 불평등하게 느껴지는 상황 속에서도 이삭을 줍는 사람들을 밀레는 무덤덤하게, 더 나아가 신성하게 그려 냈다. 또한 이 세 여인의 복장과 두건의 색을 잘 보면 파랑, 흰색, 빨강으로 이루어져 있어서 프랑스의 자유, 평등, 박애를 상징하는 삼색까지 숨겨 둔 것을 확인할 수 있다.

이전까지 농민은 노예이거나 게으르거나 어리석은 모습으로 그려졌지만 밀레는 농민의 노동을 신성하게, 그리고 인간을 편견 없이 담아냈다.

◊ 노동하는 인간은 모두 훌륭하다

〈괭이를 든 남자〉의 주인공을 보면 옷도 신발도 다 헤져 있고 남루하다. 괭이 하나 들고 거친 땅을 개간하다가 지쳐서 잠깐 쉬고 있는데 쉬는 자세조차 당장에라도 쓰러질 듯하고, 살짝 벌린 입은 이미 말라 타 들어가고 있어 안타까움을 자아낸다. 이 그림에도 물론 혹평이 쏟아졌다. '눈은 흐리멍덩하고 바보처럼 히죽거리는 괴물', '이 농부는 일을 마친 것인가 살인을 마친 것인가' 등등의 평이 이어졌다.

〈이삭 줍는 여인들〉, 〈만종〉 이후에 그려진 〈괭이를 든 남자〉에는 앞의 작품들과 크게 다른 점이 하나 있다. 바로 지평선이 허리 아래로 내려와 있다는 점이다. 또한 우리의 시선 역시 그림보다 살짝 아래에 머물도

장 프랑수아 밀레, 〈괭이를 든 남자Man with a Hoe〉, 1860~62년

록 해서 관객이 남자를 올려다보는 듯한 구도다. 이는 대개 신분이 높은 사람들을 볼 때의 시선 구도인데, 이 그림에서는 힘든 노동의 가치를 더 위대하게 보여 주는 장치로 사용됐다고 할 수 있다. 황량한 땅을 옥토로 만들어 내고 있는 저 사람은 얼마나 훌륭한가. 그동안의 밀레 작품이 노동의 숙명을 강조했다면, 이 작품의 경우 농민을 영웅의 모습으로, 노동의 가치를 위대한 것으로 보여 주고 있다고 할 수 있다. 이 작품에 대한 사람들의 비난에 대해 밀레는 직접 다음과 같이 설명한다.

"이 사람은 그저 이마에 흐르는 땀의 대가로 밥벌이를 하려 애쓰는 농부일 뿐입니다."

밀레가 농민들의 삶을 꾸준히 그리면서 어떤 생각을 했을지는 정확히 알 수 없지만 1858년에 그린 작품 〈첫걸음〉을 통해 어렴풋이나마 추측해 볼 수는 있을 것 같다.

〈첫걸음〉에서 아빠는 하루 종일 밭에서 힘든 노동을 하고 수레를 끌며 집으로 돌아온다. 그때 마침 아이가 아빠를 향해 첫 걸음마를 하며 아장 아장 걷기 시작한다. 이를 본 아빠는 아이와 눈을 맞추기 위해 자리에 앉아 아이를 향해 손을 뻗는다. 엄마는 아이가 넘어질까 뒤에서 살짝 붙잡고 있다. 평범한 농촌 가족의 평화로운 일상 풍경이다. 농부들이 하루하루 힘든 노동을 하며 살아가는 건 가족과의 따뜻한 일상과 행복을 누리기 위한 것임을 일깨워 주는 사랑스러운 그림이다.

비록 그것이 고단하고 서글프더라도 삶의 양식을 길러내는 고귀한 농

장 프랑수아 밀레, 〈첫걸음First Steps〉, 1858년

부의 일, 정직하게 땀 흘리는 농부의 삶을 위대하게 기록한 밀레. 그는 평생에 걸쳐 그림을 통해 노동하는 인간의 고귀한 삶을 보여 주고자 했다.

장 프랑수아 밀레가 오늘의 당신에게 말을 건넨다.
"오늘도 힘들게 일한 당신을 응원합니다."

지금 이 순간 마법처럼, 클로드 모네

Claude Monet
1840~1926

당신의 순간은
지금
빛나고 있습니다

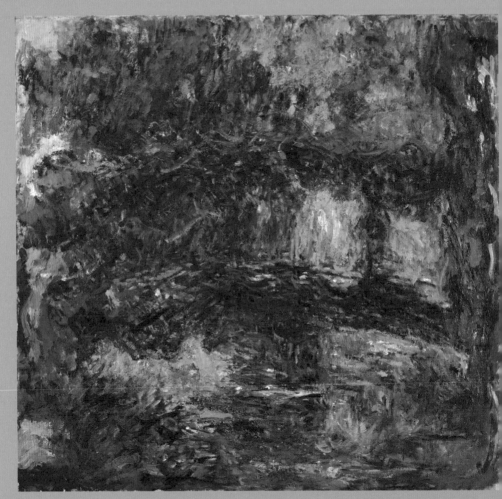

클로드 모네, 〈일본식 다리|The Japanese Footbridge〉, 1922년경

19세기 프랑스 인상파 화가 클로드 모네가 말년에 남긴 것으로 알려진 이 그림 〈일본식 다리〉는 모네의 정원 속 연못을 그린 작품 중 하나이지만 어쩐지 낯설게 느껴진다. 대개 정원과 연못을 떠올리면 초록 나무와, 하늘이 비치는 푸른 연못을 떠올리기 마련인데 이 그림에는 붉은색이 주를 이룬다. 어떤 이유에서일까.

모네는 말년에 백내장을 앓았다. 백내장으로 인해 붉은 계열의 색이 뚜렷해 보이는 증상이 나타났는데 그때에도 자신에게 보이는 그대로 그림을 완성시켰던 것이다.

모네가 사랑한 완벽한 정원

미켈란젤로만큼이나 장수했던 화가 모네는 여든여섯의 나이로 생을 마

감하기 전까지 약 30년간 자신의 정원 풍경을 담은 그림 250여 점을 남겼다. 같은 장소를 수백 장 그리면서 모네가 이야기하고자 했던 건 무엇일까. 백내장을 앓기 전 같은 구도로 그린 작품을 한번 비교해 보자.

백내장을 앓기 전에 그린 〈수련과 일본식 다리〉는 1899년에 그려졌고, 백내장을 앓은 후에 그려진 앞의 〈일본식 다리〉는 그로부터 약 23년 후인 1922년경에 그려져 현재 미국 휴스턴 미술관에서 소장하고 있다. 두 그림은 모두 비슷한 구도에서 같은 무지개다리를 그린 그림이다. 평생을 보아 온 풍경이기에 모네는 분명 연못의 파란 물빛 색깔, 초록의 버드나무 색깔을 알고 있었을 것이다. 그럼에도 불구하고 눈에 보이는 그대로의 인상을 그리는 인상주의 화가였던 모네는 마지막 순간까지 자신의 눈에 비친 세계를 온전히 그리겠다는 신념을 충실하게 지켜 냈다.

〈수련과 일본식 다리〉를 보면 그려진 시간, 그날의 날씨, 계절까지도 알 수 있다. 무지개다리 난간 바로 위에서 빛이 집중적으로 떨어지는 것으로 볼 때 해가 중천에 떠 있으니 시각은 정오다. 연못을 자세히 보면 연꽃 잎의 뿌리까지 보이는데, 날씨도, 물도 맑아서 빛이 물속까지 투과된 것이다. 버드나무의 푸른 잎이 우거진 걸 보면 계절은 여름이다. 이 그림이 아마 모네가 가장 그리고 싶었던 이상적인 무지개다리의 모습이 아니었을까 싶다.

모네의 초기 그림은 가로, 세로 1미터 안팎에 그리 큰 사이즈는 아니었다. 그림을 그릴 때 현장에 직접 나가서 그리는 경우가 많았기 때문에 들고 다니기 좋은 사이즈의 캔버스를 사용했다. 모네는 그림을 그리기 위해 호수에 가면 캔버스 크기만큼의 호수를 고스란히 담아 오곤 했다. 그렇게

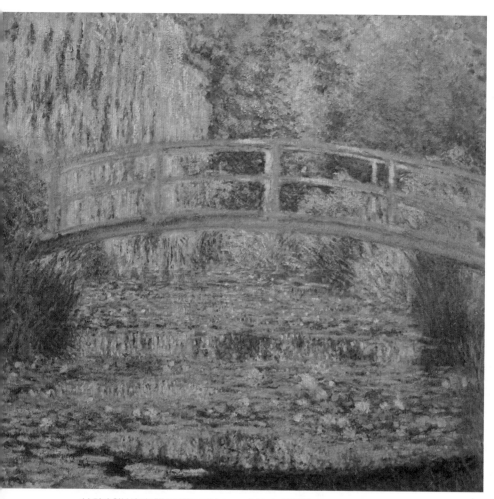

⟨수련과 일본식 다리Water Lilies and Japanese Bridge⟩, 1899년

자신에게 보이는 것에 온전히 의지해 30년간 계절마다 시간마다 날씨마다 변화하는 자연의 미묘한 특징들을 잡아내 250여 점의 수련을 그려 낸 것이다. 그의 작품들을 통해 시선을 따라가 보자.

1907년에 그린 〈수련〉을 보면 잔잔한 연못 위에 하늘이 반사돼 있고, 양쪽으로는 나무 그림자가 비친다. 형형색색의 수련들도 피어 있다. 빛이 많은 낮의 풍경이다. 같은 해에 그린 〈수련 해질녘〉은 해가 져서 수련이 꽃봉오리를 닫고 잠잘 준비를 하고 있다. 연못에는 노을이 얹혀 붉게 물들어 있다. 해가 지고 있는 만큼 사물의 형태를 디테일하게 보기 어려워 실루엣만 살렸다. 〈수련이 있는 연못〉은 언제일까. 우선 연꽃이 피어 있는 것으로 봐서 계절은 여름이다. 그리고 연못에 흰 구름이 가득 비치고 있으니 구름이 많이 낀 날이었던 듯하다. 구름 사이로 빛이 들어오고, 연

클로드 모네, 〈수련Water Lilies〉, 1907년 클로드 모네, 〈수련 해질녘Water Lilies Setting Sun〉, 1907년

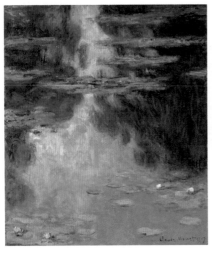

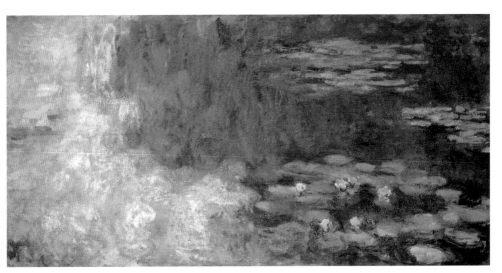

클로드 모네, 〈수련이 있는 연못The Water Lilly Pond〉, 1917~20년

꽃 무리가 연못 위를 수놓고 있다.

이처럼 시간과 빛에 따라 달라지는 풍경을 다양하게 그려 낸 모네는 그때그때 보여지는 색감으로 수련의 아름다움을 다채롭게 포착해 냈다.

모네가 이토록 사랑한 정원은 파리에서 70킬로미터 정도 떨어진 지베르니라는 작은 마을에 있다. 한적한 분위기에 매료돼 1883년 이 마을에 정착한 모네는 1890년에 집을 사고 본격적으로 계절마다 형형색색 피어나는 꽃들과 수련 연못으로 정원을 꾸민다.

실제로 정원사를 고용해 꽃의 품종과 정원 디자인에 몰입했고 10년 후에는 인근 땅까지 추가로 매입해 수로와 물까지 끌어와 연못을 만들었다. 지베르니 정원은 모네가 평생 사랑했던 대상들과 모든 순간을 모아놓았다고 해도 과언이 아니다. 그렇게 꾸민 정원을 보며 모네는 이렇게 말한다.

"내 정원에는 내가 평생 추구했던 빛과 물과 색이 있다.
내가 그토록 여행하고 야외로 나갔던 이유이기도 하다.
하지만 이제는 그럴 필요가 없게 됐다.
나의 정원에 모두 있으니까."

클로드 모네, 〈지베르니 정원Main Path Garden Giverny〉, 1902년

현대 미술의 시작,
인상주의

프랑스 인상주의가 나오기 직전에 영국에는 윌리엄 터너William Turner가 있었다. 모네를 인상주의 화가로 각인시켜 준 작품 〈인상, 해돋이〉는 터너의 〈해 질 녘 강변 마을〉과 해의 위치, 물결 등이 굉장히 닮아 있다. 하지만 당시 모네가 터너의 그림을 봤을 가능성은 제로에 가깝다. 터너의 이 그림은 20센티미터 미만의 작은 수채화로, 습작으로 갖고 있었던 것이 후에 공개된 것이었다. 그저 두 화가 모두 '해 질 녘 강변 풍경'에 관심이 많았던 듯하다.

〈인상, 해돋이〉는 모네가 자신의 고향 르아브르의 항구 풍경을 그린 작품이다. 바닷가에 서서 항구 쪽을 바라보고 있는 듯한데 운무가 낀 바다를 태양이 비추고 있다. 붉은 태양이 물결 위에서 움직인다. 산업혁명의 영향으로 공장은 아침부터 가동을 시작해 연기를 뿜어내고, 배를 만들거나 고치기 위한 크레인 등이 펼쳐져 있다.

영국 최고의 풍경화가 터너의 〈해 질 녘 강변 마을〉은 영국인들에게 하나의 자존심이다.

첫째는 인상주의 이전에 터너가 있었다는 면에서 그렇다. 대기 효과, 톤의 느낌 등 색채와 분위기에 있어서 인상주의 화가들은 터너의 영향을 많이 받았다. 1870년 프로이센과 프랑스 사이에 보불전쟁이 일어났을 때, 결혼해서 아이를 낳은 지 얼마 되지 않았던 모네는 징집을 피하기 위해 프랑스를 떠나 영국으로 간다. 런던 사우스 켄싱턴 뮤지엄에서 터너의

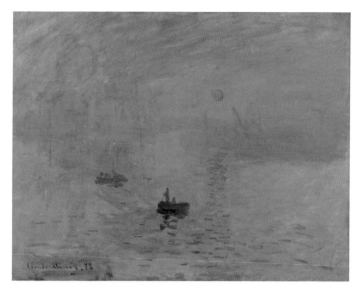

클로드 모네, 〈인상, 해돋이Impression, Sunrise〉, 1872년

윌리엄 터너, 〈해 질 녘 강변 마을The Scarlet Sunset〉, 1830~40년경

그림을 처음 본 모네는 자연 풍경에 자신의 감정을 넣어서 이렇게 표현할 수도 있구나 하는 감명을 받고 후에 프랑스로 돌아와 인상주의를 만들게 된다.

둘째는 이 그림이 영국이 자랑스러워하는 1차 산업혁명을 담고 있기 때문이다. 이 그림에는 마차도 있지만 뒤쪽으로 철도 다리가 보인다. 철도는 1차 산업혁명의 상징이고, 1차 산업혁명이 가장 먼저 일어난 곳이 바로 영국이다. 풍부한 석탄을 바탕으로 세계 최초의 증기 기관을 발명한 영국은 편리해진 자원의 이동과 대량생산으로 산업혁명을 주도했다. 터너의 그림들 속에는 빠르게 변화하는 영국의 시대상이 많이 녹아 있다.

'인상주의'라는 건 단순히 그림 스타일의 변화라고 할 수도 있지만 넓게 보면 시대의 변화를 상징적으로 보여 주는 것이기도 하다. 그리고 당시 이런 변화를 주도한 게 영국이었다는 데는 이론의 여지가 없을 것이다.

증기 기관의 '증기'는 지금은 흔한 것이지만 당시에는 새로운 형태의 신기한 현상이었다. 터너는 이것에 주목하고 끊임없이 포착해 냈다. 〈비, 증기, 속도〉라는 작품을 보면 비바람이라는 자연을 뚫고 증기를 내뿜으며 달려가는 기차의 모습이 역동적으로 그려졌다. 터너는 이런 감각을 보다 직접적으로 느끼고 예술적으로 표현하기 위해 노력한 화가이기도 했다. 〈눈보라: 항구를 나서는 증기선〉을 그릴 때는 직접 비바람이 부는 바다에 나가 자신의 몸을 돛대에 묶어 온전히 그 감각을 느껴 보기도 했다고 전한다.

영국에서 다시 파리로 돌아온 모네가 처음 〈인상, 해돋이〉를 발표했을

윌리엄 터너, 〈비, 증기 그리고 속도Rain, Steam and Speed〉, 1844년

윌리엄 터너, 〈눈보라: 항구를 나서는 증기선Snow Storm: Steam-Boat off a Harbour's Mouth〉, 1842년경

때는 엄청난 비난의 대상이 됐다. 루이 14세가 왕립미술학교, 왕립발레학교를 만든 이후, 학교를 졸업할 때 전시회나 발표회를 여는 전통이 생겼는데 이 전통은 18세기 루이 15세에 오면서 본격적인 살롱전으로 부흥한다. 당시 주류 화가로 성공하기 위해서는 살롱전에서 전시하고 수상해야 했는데 보수적인 왕립미술학교 교수들이 심사위원이었으니 모네의 그림이 통과될 리 만무했다. 그때 떨어진 대표작 중에는 에두아르 마네Édouard Manet의 〈풀밭 위의 점심 식사〉(224쪽)도 있다.

하지만 문제의식을 갖고 있던 여러 동료 화가들인 마네, 드가 등이 모여 자신들만의 전시회를 기획하는데 지금 생각하면 1기 인상주의 화가들의 전시라 성대했을 것 같지만 그때는 그저 무명작가를 위한 전시와 다름없었다. 전시회를 찾은 평론가 루이 르로이Louis Leroy는 새로운 화풍의 작품들로만 160여 점이 걸린 걸 보고는 신문에 다음과 같이 기고한다.

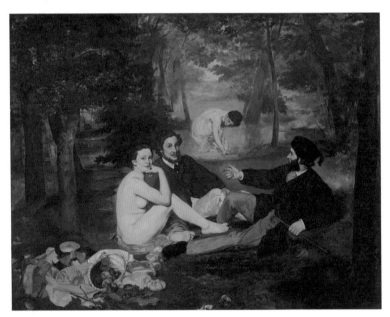

에두아르 마네, 〈풀밭 위의 점심 식사Luncheon on the Grass〉, 1862~63년

"전시회의 모든 작품은 본질보다 인상을 그렸다. 풍경은 없고 순간의
인상만 있을 뿐이다. 유치한 벽지보다 못하다."

　　　　　　　　　　　　　 - 루이 르로이, 〈르 샤리바리〉, 1874년 4월 25일자

　지금은 '인상주의'라고 하면 멋있게 보여도 당시엔 이처럼 '인상주의'가
조롱과 무시의 표현이었다.
　하지만 낙선전을 통해 하나로 뭉쳐진 화가들은 계속해서 토론과 교류
를 이어나간다. 자신들이 비판 받는 이유에 대해 되짚어 보고 새로운 예

술 세계로 나아갈 것을 다짐하며 '파리에서 벌어지고 있는 지금 이 현실에 집중하고 그림으로 담아 보자'는 데에 의기투합한다. 인상파는 그렇게 탄생했다.

인상파 화가들의 그림을 감상할 때는 약간 뒤에서 보는 것이 좋다. 가까이서 보면 뭉개진 듯 보이지만 떨어져서 보면 하나의 형태가 만들어지기 때문이다. 특히 모네 그림의 경우 앞뒤로 움직이며 감상해 보는 것도 좋은데 앞에서 봤을 때는 덕지덕지 물감을 발라 놓은 듯한 그림이 살짝만 물러나서 보면 마법처럼 형태가 구현되고, 다시 가까이 다가가서 보면 그 물감들에서 화가의 터치가 생생하게 느껴진다.

인상파 화가들은 색을 사용할 때도 이런 현상을 효과적으로 활용했다. 예를 들어, 보라색을 직접 만들어 쓰기보다 빨간색과 파란색을 나란히 사용함으로써 우리 눈이 팔레트가 돼 색이 섞일 수 있도록 한 것이다. 그렇게 되면 그림과 컬러가 훨씬 리듬감 있고 강렬하게 다가온다. 인상주의 화가들의 그림에서 느껴지는 생동감은 이런 효과 때문이다.

역사와 신화가 아니라 우리가 살아가는 현실의 순간을 대상으로 개인이 느낀 인상을 자유롭게 표현한 인상파 화가들을 통해 처음으로 그림에 개인의 감정이 담길 수 있었다. 이 때문에 미술사에서도 이 시기부터 '현대'라는 말을 붙인다. 프랑스 비평가 샤를 보들레르Charles Baudelaire가 말한 "우리의 현재는 덧없고 일시적이고 즉흥적이다. 항구적이지 않은 지금 이 순간의 느낌, 감각에 집중해야 한다."는 현대성에 대한 가장 완벽한 정의일 것이다.

이 시기는 엄청난 변화들이 있었다. 1825년 영국에 철도가 개통됐고,

1839년에는 프랑스에서 세계 최초의 사진술이 발명됐다. 1851년 런던에서 시작한 만국박람회는 1878년 파리에서 가장 인기를 모았고, 같은 해 미국 보스턴에 처음으로 전화 교환국이 설립된다. 미술계에도 획기적인 발명이 있었는데 1842년 미국 화가 존 고프 랜드John Goffe Rand가 튜브 물감을 만든 것이다. 지금은 익숙하게 사용하지만 튜브 물감이 나오기 전까지는 물감이 모두 유리병에 담겨 있어서 밖에서는 주로 스케치 정도만 할 뿐 그림을 완성시키는 어려웠다. 인상파 화가들이 밖으로 나가 눈으로 직접 보며 변화하는 자연의 인상을 담아낼 수 있었던 것도 튜브 물감 덕분이다. 오귀스트 르누아르Auguste Renoir는 이에 대해 "튜브 물감이 없었다면 인상파도 없었을 것"이라고도 말했다.

음악계에도 변화의 물결은 이어졌다. 대표적인 인상파 음악가 클로드 드뷔시Claude Debussy는 인상파 화가들처럼 시시각각 변화하는 자연의 아름다움을 음악으로 표현했다. 바람에 흔들리는 나뭇잎, 물에 비친 그림자, 달빛의 애무 이런 것들을 음악으로 형상화시키기 위해 노력했으며, 순간적인 인상 또는 스쳐 지나가는 감정의 편린 같은 것들을 음악에 담았다. 대표적으로는 영화 '트와일라잇'에 나왔던 '달빛'이라는 곡이 있다. 인상파 화가들이 기존 체제에 저항하며 진일보해 나갔듯 드뷔시 역시 음색과 음향 분위기를 중심으로 음악 세계를 구축해 나가, 감각의 작곡가라고도 불렀다.

사회경제적으로 귀족 중심에서 부르주아 중심으로 바뀌고, 문화예술계에서도 기존의 틀에서 벗어나 창조적인 것을 받아들이는 시대로 흐르고 있었다.

삶에 같은 순간은
하나도 없다

시대의 변화에 민감했던 모네의 특징을 보여 주는 대표적인 작품은 〈생 라자르 역〉이다. 이 작품은 모네 연작의 시작이라고도 할 수 있는데, 당시 파리 곳곳에 생기고 있던 기차, 기차에서 나오는 증기 등 이전까지는 볼 수 없던 새로운 것들에 대한 모네의 호기심은 열두 점의 연작으로 구현된 다. 기차역의 높이 솟아 있는 삼각형의 지붕선은 마치 그리스 신전을 연 상시키고, 그 안으로 거대한 기차가 빠른 속도로 들어옴으로써 새로운 주

클로드 모네, 〈생 라자르 역La Gare Saint-Lazare〉, 1877년

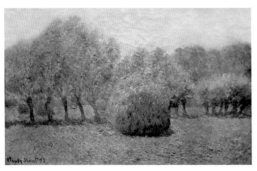

클로드 모네, 〈건초 더미 봄Haystacks Springfield〉,
1893년

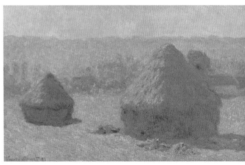

클로드 모네, 〈건초 더미 여름Haystacks at Giverny〉,
1891년

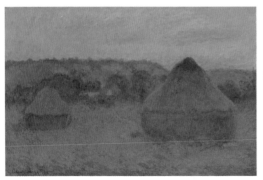

클로드 모네, 〈건초 더미 가을Stacks of Wheat〉,
1890~91년

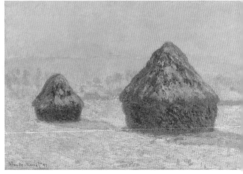

클로드 모네, 〈건초 더미 겨울Haystacks〉, 1891년

인공의 등장이 웅장하게 표현됐다. 기차가 들어오면서 증기도 역 안으로 함께 들어오는데 이때 빛과 증기, 대기 효과까지 섬세하게 담아냈다. 증기의 위치에 따라 색도 달라지는데 빛을 직접 받은 부분은 흰색, 안으로 들어와 그림자가 진 증기는 푸른색으로 표현하고, 그림자가 철길에 어리는 모습까지 포착해 그렸다.

또 다른 대표 연작 〈건초 더미〉는 봄, 여름, 가을, 겨울을 보여 준다. 시간이 흐르고 계절이 바뀌는 건 너무나 익숙해 놓치기 쉬운 일상 중 하나다. 그에 따라 물체나 사람 모두 다양한 얼굴을 갖고 있다. 모네는 이런 것들에 늘 관심을 갖고 포착해 냈다.

유독 연작을 많이 남긴 모네 연작의 백미는 누가 뭐래도 프랑스 파리 오랑주리 미술관에 있는 〈수련〉 연작이다. 오랑주리 미술관에는 현재 수련 연작 여덟 점이 전시돼 있는데 이들은 모두 높이 2미터 총길이 100미터에 달하는 대작이다.

모네는 말년에 정신적으로 힘든 일을 많이 겪는다. 첫째 부인은 일찍 죽고, 둘째 부인도 1911년에 죽었으며, 1914년에는 아들마저 죽는다. 백내장은 갈수록 심해졌고, 사회적으로는 1차 세계대전까지 발발한다. 당시 총리이자 모네의 친구이기도 했던 조르주 클레망소Georges Clemanceau가 그런 모네에게 찾아왔다. "자네는 그림을 그려야 살 수 있는 사람이야. 자네를 위해서, 그리고 우리 모두를 위해서 위로가 될 만한 그림을 남겨 주게." 친구의 말에 거대한 수련 연작을 그리기로 한 모네는 큰 그림을 그릴 수 있도록 새로 작업실을 짓고 그곳에서 죽을 때까지 그림을 그렸다. 그렇게 완성한 작품은 자연채광의 전용관을 지어 주는 조건으로 프랑스에

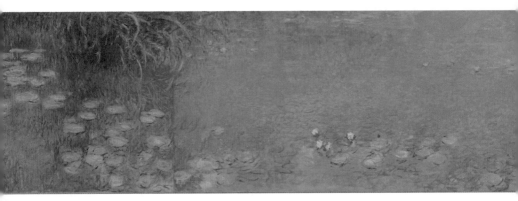

클로드 모네, 〈수련 아침The Water Lilies Morning〉, 1915~26년경

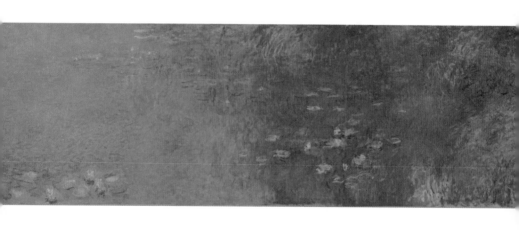

기증한다. 그리고 기자에게 다음과 같은 글을 남긴다.

"벽의 길이를 따라 방 전체를 감싸면서 수평선도, 해안도 없는 물
그 무한한 총체의 환영을 만들어 낼 것.
멈춰 있는 물의 편안한 모습을 통해
그 공간에 들어오는 사람들은
누구나 꽃이 핀 수족관 가운데 서 있는 것처럼
평화로운 명상의 피난처를 느낄 것이다."

자신의 집 정원에서 수련 연못을 보며 평화를 누렸던 모네는 수련 연못을 파리 한복판으로 옮겨 자신이 받았던 정서적 치유의 시간을 모든 사람들이 함께 가질 수 있길 바랐다. 그렇게 모네는 상처받은 현대인에게 '위로'라는 선물을 남긴다.

클로드 모네가 오늘의 당신에게 말을 건넨다.

"당신의 순간은 지금 빛나고 있습니다."

12

미술관에 걸린 편지,
빈센트 반 고흐

Vincent van Gogh

1853~1890

당신은
있는 그대로
가치 있는
사람입니다

빈센트 반 고흐, 〈별이 빛나는 밤Starry Night〉, 1889년

　〈별이 빛나는 밤〉은 19세기 프랑스 화가 빈센트 반 고흐의 대표작 중
에서도 대표작이라고 할 만큼 유명한 작품이다. 고흐 하면 우선 강렬한
색채를 떠올릴 수 있다. 고흐는 실제 보이는 대로 그리는 데서 나아가 자
신의 느낌을 살려 색을 사용하는데 특히 반대되는 색인 보색을 과감하게
사용했다. 이 그림에서도 파란색과 노란색이 충돌하고 있지만 이런 장치
를 통해 밤하늘의 격렬함을 더 강력하게 보여 준다. 칠흑 같은 밤하늘을
가득 채운 별빛과 손에 잡힐 듯 생생한 바람의 움직임을 고흐만의 감성으
로 표현해 냈다. 너무나 아름답기만 한 이 그림은 사실 1889년, 그가 죽기
1년 전에 들어간 정신병원에서 그린 것이다. 병실에서 동트는 새벽을 보
며 동생 테오 반 고흐Theo van Gogh에게 다음과 같은 내용의 편지 썼는데 그
런 뒤에 그린 그림이 바로 〈별이 빛나는 밤〉이다.

"해가 뜨기 전 창문을 통해 오래도록 경치를 바라봤단다. 새벽 별이 정말 크게 보였지."

안타깝게도 이 그림 속에는 죽음에 대한 강한 암시가 담겨 있다. 바로 왼쪽의 사이프러스 나무인데 나무가 하늘을 향해 불꽃처럼 타오르고 있는 게 마치 이집트의 오벨리스크를 연상시킨다. 오벨리스크는 땅과 하늘, 죽음과 삶을 연결하는 장치다. 고흐는 자신의 불안과 행복에 대한 열망, 죽음과 삶 사이의 갈등을 오벨리스크를 닮은 사이프러스 나무에 투영시켰다고 볼 수 있다. 또 이와 대립하는 구도로 화면 중앙에 교회 탑이 있다. 교회 탑이 능선을 뚫고 하늘로 올라가고 있는데 이는 고통 속에서도 희망을 염원하고 있는 것으로 볼 수 있다.

처음 스스로 자신의 가치를 확인한 〈감자 먹는 사람들〉

고흐는 자신의 마음을 담은 900여 통의 편지를 남겼다. 그중 650통이 자신보다 네 살 아래의 사랑하는 동생인 테오에게 쓴 편지였다. 경제적으로 힘들다, 부모가 나를 미워한다, 여자친구와 헤어졌다 등등 자신의 소소한 감정 하나하나를 자신을 가장 믿고 아껴 준 동생 테오에게 편지를 통해 털어놓은 것이다. 이렇게 남아 있는 편지들 덕분에 그림을 그릴 당시 고흐가 어떤 마음이었는지, 무슨 생각을 했는지를 잘 알 수 있다.

그중 고흐를 가장 괴롭혔던 것은 가족과의 불화였다. 고흐는 가족들이

자신을 집안의 실패작이라고 여긴다고 생각하는 한편, 그렇지 않다는 걸 보여 줄 거라고 다짐하기도 한다. 고흐의 편지는 오늘날 우리에게 고흐의 인생과 작품에 대한 큐레이터의 역할을 하고 있다.

고흐가 그림을 통해 세상과 소통하기로 결심하고 활동한 기간은 약 10년이다. 그중 절반은 연습 기간이었기에 진짜 화가로 활동한 건 불과 5년 정도. 그 사이 그가 남긴 유화 작품은 900점이 넘고, 스케치까지 합치면 거의 2,000점에 가깝다. 짧은 시간 동안 그림에 몰입하며 자신이 언어로 채 표현하지 못한 정서와 감정을 그림에 투영한 건 아니었을까. 그림은 어쩌면 세상과 연결되고 싶었던 고흐가 세상에 보내는 편지였을지도 모른다.

빈센트 반 고흐, 〈감자 먹는 사람들The Potato Eaters〉, 1885년

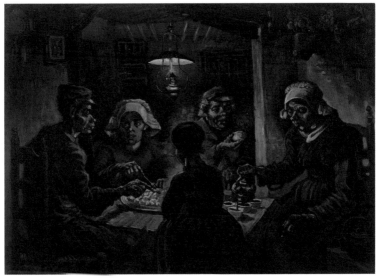

〈감자 먹는 사람들〉(237쪽)은 고흐가 1885년, 화가가 되기로 한 지 5년쯤 지난 후에 그린 그림으로 고흐의 데뷔작이라 할 수 있다. 고흐의 전반기를 대표하는 이 작품은 그간 연습한 것들을 쏟아부은 그림이기도 하다. 그림을 공부하러 네덜란드에 갔을 당시 우연히 들른 농부의 집에서 다섯 식구가 앉아 저녁 식사로 감자를 먹고 있는 모습을 본 고흐는 소박하고 진실되게 사는 사람들의 모습을 그려야겠다고 생각했다. 그림 속 그들은 손마디가 굵고 투박하며, 다섯 명이 서로 제대로 쳐다보지도 않고 있어 농촌 가정의 목가적인 분위기라기보다는 고단하고 흙 냄새 나는 농촌의 일상이 담겼다. 이 그림에 대해서도 테오에게 편지를 남긴다.

"램프 불빛 아래에서 감자를 먹고 있는 사람들의 손
 그 손으로 땅을 팠다는 사실을 분명히 전하려 한 것이 나의 목표였어.
 손으로 일군 노동과 정직하게 노력해서 얻은 식사임을 암시하는 것이지."

고흐의 할아버지와 아버지는 목사였고, 삼촌들은 화랑에서 그림을 파는 아트 딜러였다. 학교에 잘 적응하지 못했던 고흐가 학교를 중퇴하고 처음 갖게 된 직업은 아트 딜러였다. 삼촌들을 따라 삼촌들이 일하는 네덜란드 헤이그의 구필 화랑에 취직을 하게 된 것이다. 화랑에서 좋아하는 그림을 만나게 되는데 그게 바로 밀레의 그림들이었다. 평화롭고 우아한 농민의 모습을 그린 밀레의 그림을 보고 모작을 하며 그림 연습을 하기도 했다. 이때 또 영향을 받은 게 찰스 디킨스Charles Dickens의 소설이었다. 빅토리아 시대 대표적인 영국 소설가 찰스 디킨스는《올리버 트위스트》,

《크리스마스 캐럴》등 빈민과 사회 부조리를 다룬 소설을 많이 썼는데 그의 글을 읽은 고흐 역시 노동자와 농민의 삶에 관심을 갖기 시작한다.

말주변도 없고, 눈치가 없던 고흐는 화랑에서 손님이 고르는 그림에 번번이 지적하며 손님의 기분을 상하게 하는 일이 잦았고, 결국 당시 인기 없던 런던점으로 이동 명령을 받게 되자 일에 흥미를 잃고 마음대로 고향으로 돌아와 버렸다가 결국 해고당한다.

고흐는 아트 딜러를 포함해 10년간 무려 여섯 번이나 직업을 바꿨다. 화랑에서 해고당한 뒤 어학 교사, 서점 직원을 거쳐 아버지처럼 목사가 되어야겠다고 마음먹고 신학교에 지원하지만 낙방한다. 체계적인 신학 교육을 받지 못한 상황에서 전도사로 활동하게 된 고흐는 벨기에 보리나주 광산 지역에서 전도사 활동을 하며 열악한 노동 현실을 목도했다. 이는 고흐의 스케치로도 남아 있다.

빈센트 반 고흐, 〈눈 속의 광부들Miners in the Snow〉, 1880년

빈센트 반 고흐, 〈짐 나르는 광부 여인들Miners Women Carrying Sacks〉, 1881년

산업혁명 시기 탄광의 노동자들은 강도 높은 노동 때문에 지치고 피폐해졌다. 고흐는 이를 보며 많은 생각을 하게 됐고 활동 기간이 끝난 후에도 탄광 노동자들에게 헌신적으로 봉사하지만 열정만 있을 뿐 말주변이 없던 고흐는 결국 신학자의 길을 접고 다시 네덜란드로 돌아와 스물여섯에 화가가 되기로 결심한다.

함께할 수 있어 행복했던 날들의 〈해바라기〉

그렇게 화가가 된 고흐는 자신의 데뷔작이자 역작이라 생각한 〈감자 먹는 사람들〉이 나왔을 때 판화로 찍어 친구들에게 보냈다. 이 그림을 받은 친구이자 네덜란드 화가 안톤 판 라파드Anthon van Rappard는 그에 대한 비평을 길게 적어 보낸다. 친구의 비판에 상처받은 고흐는 단 네 줄로 그에게 답장한다.

"방금 자네 편지를 받았네.
놀라움을 금할 수 없군.
편지를 돌려보내네.
안녕히."

당시 고흐는 약간의 비판도 수용하기 힘들었을 만큼 자존감이 바닥난 상태였던 것으로 보인다. 고흐가 이토록 관계에 어려움을 겪고 정서적으

"내가 무언가 도움이 될 수도 있는
존재임을 깨닫게 되는 것은
다른 사람들과 더불어 살아가면서
사랑을 느낄 때인 것 같다."

- 빈센트 반 고흐

로 불안했던 것은 가족과의 문제가 가장 컸다. 대개 고흐를 6남매 중 첫째로 알고 있지만 사실 고흐에게는 형이 있었다. 형이 죽고 정확히 1년 뒤에 고흐가 태어났고, 고흐의 어머니는 고흐에게 형의 이름 '빈센트 반 고흐'를 그대로 물려준다. 자신의 생일에 죽은 형의 무덤에 가서 우는 엄마를 보며 자란 고흐는 자신이 형의 대체재인가, 혼자만으로는 온전히 사랑받을 수 없는 사람인가 고민하며 항상 부모의 사랑을 그리워했고, 여기서부터 결핍이 시작된다. 결핍에서 시작된 외로움과 자신이 쓸모없는 존재라는 두려움이 평생에 걸쳐 고흐를 따라다녔고, 자신을 포함해 모든 이들의 쓸모 있음을 증명하고 싶어 했다.

이렇게 금방 사람들에게 마음을 주고 또 금방 상처 받았던 고흐에게 진정한 우정을 나눌 사람이 찾아오는데 그 친구를 위해 그렸던 그림이 바로 〈해바라기〉다.

1888년 팔리는 그림이 아닌 주체적인 그림을 그리는 화가 공동체를 만들고자 했던 고흐는 시골 마을 아를에 노란 집을 얻어 놓고 뜻을 함께할 사람들을 기다린다. 하지만 당시 그리 유명하지 않았던 고흐와 함께 시골에서 그림을 그리겠다고 나서는 화가가 있을 리 만무했다. 그러던 차에 유일하게 단 한 명의 지원자가 나타나는데 그가 바로 폴 고갱이다. 하지만 사실 고갱이 자의로 찾아간 건 아니었다. 고갱의 아트 딜러였던 테오가 아를에 가는 조건으로 한 달에 150프랑(약 250만 원)을 주기로 했기에 돈을 위해 간 것이었다.

그 사실을 알지 못했던 고흐는 1888년 1월에 아를로 내려와 아홉 달 가까이 혼자 지내고 있던 차였기에 고갱이 온다는 사실만으로도 행복했

빈센트 반 고흐, 〈해바라기|Sunflowers〉, 1888년

빈센트 반 고흐,
〈해바라기Three Sunflowers〉,
1888년

빈센트 반 고흐,
〈해바라기Six Sunflowers〉,
1888년

빈센트 반 고흐,
〈해바라기Twelve Sunflowers〉,
1888년

빈센트 반 고흐,
〈해바라기Sunflowers〉,
1888년

고 고갱이 지낼 방을 고갱이 좋아할 만한 그림으로 꾸며 주고 싶은 마음
에 〈해바라기〉를 그린다. 고흐와 고갱은 파리에서 처음 만났는데 그때 고
흐가 그린 〈해바라기〉를 보고 고갱이 마음을 열었던 것을 기억한 것이다.
고흐는 그렇게 일주일 동안 네 점의 〈해바라기〉 연작을 완성시켰고, 설레
는 마음을 담아 고갱에게 편지를 쓴다.

"희망이 등대 불빛처럼 번뜩이고
외로운 인생살이에서 나를 위로해 주네
지금은 자네와 이런 믿음을 나누고 싶은 마음뿐이야."

실제 두 사람이 함께 지낸 기간은 약 두 달이었다. 10월 말에 내려온 고
갱이 그해 크리스마스 즈음 떠났기 때문이다. 처음 한 달 정도는 별 문제
없이 지냈는데 그 뒤 한 달은 지옥 같은 시간을 보냈던 것으로 보인다. 이

들의 불화에 불씨를 키운 것은 고갱의 〈해바라기를 그리는 고흐〉 그림이었다. 그림을 보면 우선 시점이 삐딱하고 위에서 아래를 내려다보고 있으며 해바라기를 그리는 고흐의 모습 또한 풀린 눈에 빨간 코, 머리나 등도 잘려 있다. 특히 해바라기도 시들고 비틀어진 상태인 것으로 봤을 때

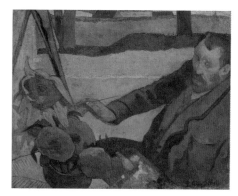

폴 고갱, 〈해바라기를 그리는 고흐Gogh Painting Sunflowers〉, 1888년

둘 사이의 심리적 교감이 어긋나 있었음을 암시하고 있는 듯 보인다.

자신에 대한 애정이 전혀 느껴지지 않는 이 그림을 본 고흐는 고갱에게 크게 실망한다. 고갱에 따르면 질서정연하고 깔끔한 것을 좋아했던 자신에 반해 고흐는 즉흥적이고, 지저분했으며 함께 쓰기로 하고 모아둔 공금을 고흐가 성매매를 하는 데 쓰는 등의 문제가 있었다고 한다. 이렇듯 켜켜이 쌓인 갈등은 크리스마스 이브에 폭발하고, 말다툼 끝에 고흐는 고갱의 머리에 술을 붓는다. 이에 화가 난 고갱은 그 길로 파리로 돌아간다. 그 후 혼자 남겨진 고흐가 자신의 귀를 잘랐다.

이 사건을 계기로 고갱과 고흐가 평생 만나지 않았을 것 같지만 그 뒤에 고갱이 고흐에게 편지를 보낸다.

"고흐 당신이 내 방을 꾸며 줬던 그 해바라기 다시 내가 좀 받을 수 없을까?"

이에 고흐는 고갱에게 두 점의 해바라기를 그려서 보낸다. 비록 사이는 틀어졌지만 고갱은 고흐의 〈해바라기〉 그림만큼은 마음에 들었던 것 같다. 이후 고갱 역시 해바라기가 들어간 정물화를 여러 점 그렸다. 해바라기는 두 사람의 관계의 시작이자 갈등 해결의 매개체였다.

고흐가 귀를 자른 이유에 대해서는 여러 가설이 있다. 기록에 따라 차이가 있지만 그중 하나는 '고갱과의 싸움에서 내가 이겼다'라는 걸 보여주기 위함이었다는 추측이다. 투우 경기에서 승리한 투우사가 소의 귀를 잘라 여인에게 바치는 전통이 있었는데 이 때문에 고흐가 자신의 귀를 한 여인에게 가져다줬다는 것이다. 당시 고흐가 투우 경기를 그린 그림도 있어서 이 가설을 뒷받침해 준다. 이 가설에 따르면 고흐 자신은 패배한 소일 수도, 승리한 투우사일 수도 있는데 이 두 가지 감정을 모두 느꼈던 건지도 모르겠다. 두 번째 가설은 고갱의 죄책감을 자극하기 위한 행동이었다는 것이다. 마지막 가설은 막다른 길에 몰린 듯 고통스러운 상황에서의 충동적인 행동이었다는 추측이다. 고흐에게 가장 중요한 존재는 동생 테오였다. 그런데 이 시기 테오가 결혼을 하게 됐다는 편지를 보낸다. 고흐는 결혼 후에 동생마저 자신을 버릴까 봐 두려웠다.

고흐 자신도 나중에 이 일에 대해서는 후회하고 자괴감을 느낀다. 피투성이가 된 공간을 보면서 스스로도 완전히 무너져 내렸고, 그러면서 그 뒤로 건강도 계속 나빠진다.

무채색의 파리를 떠나 빛과 색이 충만한 프로방스에서 그림의 전성기를 맞이한 고흐. 〈해바라기〉 연작은 자신을 알아줄 누군가를 기다리며 기쁜 마음을 가득 담아 그림으로 그려 낸 고흐의 또 다른 편지였다.

사랑하는 가족을 위해
마지막 힘을 다해 전한 희망 〈꽃 피는 아몬드 나무〉

이 사건 직후 고흐는 스스로 정신병원에 입원한다. 당시 정신병원은 치료보다는 격리의 목적이 컸고, 고흐로서는 심각한 상태의 환자들과 함께 지내는 일이 유쾌하지만은 않았다. 그래도 다행히 병원에서 고흐의 작업실을 만들어 줬고 그 안에서도 고흐는 계속해서 그림을 그릴 수 있었다. 처음에 봤던 〈별이 빛나는 밤〉을 비롯해 〈사이프러스가 있는 밀밭〉, 〈사이프러스가 있는 길〉 등 다양한 명작들이 병원 안에서 탄생했다.

앞서 고흐의 결핍이 가족으로부터 시작되었다고 했지만 반대로 고흐에게 가장 큰 버팀목 역시 가족이었다. 동생 테오와 나눈 수많은 편지와 동생이 아이를 낳았을 때 조카를 위해 선물한 작품 〈꽃 피는 아몬드 나무〉

빈센트 반 고흐, 〈사이프러스가 있는 밀밭Wheat Field with Cypresses〉, 1889년

빈센트 반 고흐, 〈사이프러스가 있는 길Road with Cypress and Star〉, 1890년

는 고흐의 가족에 대한 사랑이 가득 담긴 작품이다.

유럽에서 가장 일찍 피는 꽃이 아몬드다. 아몬드는 1월 말에서 2월 사이에 꽃을 피운다. 그림 속 아몬드 꽃은 아직 만개하지 않았고 조금씩 꽃망울을 터뜨릴 준비를 하고 있다. 한겨울 속에서도 솟아오르는 생명력을 담고 있어서 희망, 따뜻함이 느껴진다. 그림을 그리던 중에 조카가 태어났다는 소식을 듣게 된 고흐는 조카의 침실 머리맡에 이 그림을 걸어 달라고 하면서 편지에 다음과 같이 적는다.

"아마 너도 이 그림을 보면 내가 지금까지 그린 것 중 최고임을 알게 될 거야.
이제껏 그린 것 중에 가장 끈기 있게 작업한 것으로 아주 차분하고 붓질도 더 안정되게 그렸거든."

정신병원에 입원해 있어 조카를 만나러 갈 수 없는 상황에서 고흐는 혼신의 노력을 다해 이 그림을 완성했다. 꽃 피는 아몬드 나무를 봄의 전령이라고 한다. 꽃 피는 아몬드 나무를 보면 누구나 '봄이 왔구나!' 하며 기뻐하듯이 세상에 이제 막 움튼 조카에게 '너는 존재만으로도 기쁘고 행복한 사람이란다.'라는 메시지를 전하고 싶었던 고흐의 마음이 고스란히 느껴진다.

그렇게 태어난 조카의 이름은 '빈센트 반 고흐'다. 죽은 형의 이름으로 살며 힘들어했던 형의 아픔을 알았던 테오는 자신의 아들에게 형과 같은 이름을 지어 주면서 형이 얼마나 우리 가족에게 소중한 존재인지를 알려

빈센트 반 고흐, 〈꽃 피는 아몬드 나무Almond Blossom〉, 1890년

빈센트 반 고흐, 〈까마귀 나는 밀밭Wheatfield with Crows〉, 1890년

주고자 했던 듯하다.

고흐는 정신병원에서 1년 가까이 있었지만 상태는 호전되지 않았고 테오는 오베르 쉬르 우아즈라는 곳에서 형을 요양시킨다. 이곳에서 고흐는 70일 정도의 짧은 시간을 보내고 생을 마감한다. 고흐가 마지막으로 남긴 그림 〈까마귀 나는 밀밭〉을 보면 죽음의 그림자를 쉽게 확인할 수 있다. 세 갈래로 나뉜 길은 다 끊어져 있고, 죽음을 상징하는 까마귀가 어둠이 짙게 깔린 황금빛 밀밭 위를 날고 있다. 이 그림을 그린 뒤 고흐는 밀밭에서 권총으로 자신의 옆구리를 쏜다.

빈센트 반 고흐가 오늘의 당신에게 말을 건넨다.

"당신은 있는 그대로 가치 있는 사람입니다."

13

황금빛으로 물든 반항, 구스타프 클림트

Gustav Klimt

1862~1918

당신의
화려한 시절이
다가오고 있습니다

구스타프 클림트, 〈유디트 | Judith Ⅰ〉, 1901년

오스트리아의 궁전 미술관 벨베데레 궁전에 가면 유독 빛이 나는 작품
이 하나 있다. 19세기 오스트리아의 화가 구스타프 클림트의 〈유디트 Ⅰ〉
이다. 이 작품을 통해 클림트는 자신만의 황금빛 작품 세계를 본격적으로
드러낸다.

클림트 하면 가장 먼저 떠오르는 것이 황금빛이다. 클림트는 그림에
금을 많이 사용한다. 금은 특정 강도로 반복해서 힘을 가하면 얇게 펴지
는 속성이 있다. 그렇게 얇게 편 금을 접착제를 이용해 나무 패널에 붙이
는 기법을 '길딩gilding' 또는 금박 공예라 하는데 금색 물감을 사용했을 때
와는 비교할 수 없을 만큼 화려하다. 금박으로 그린 그림은 시간이 흘러
도 표면을 고운 돌로 살짝만 문질러 주면 반짝반짝 빛이 난다.

클림트가 금을 사용하게 된 것은 아버지의 영향이 컸다. 아버지가 금
세공사였기 때문이다. 그렇다 보니 금을 이용한 정교한 표현과 화려한 세

계에 일찍부터 노출돼 있었고, 이를 그림에 십분 활용할 수 있었던 것이다. 금은 대개 귀하고 성스러운 것의 상징이었다. 하지만 클림트는 금을 이용해 관능미를 표현함으로써 에로틱하고, 유혹적인 분위기를 만들어냈다.

보수적인 오스트리아를 흔든 매혹적인 그림

〈유디트 Ⅰ〉의 주인공 유디트는 가톨릭 구약성서 '유딧기'에 등장하는 인물이다. 이스라엘에 살던 유디트는 평소 행실이 바르고 미모가 출중하기로 유명했다. 그런데 어느 날 아시리아의 적장 홀로페르네스Holofernes가 군사를 이끌고 이스라엘을 침략하자 그를 유혹해 술을 마시게 한 뒤 취한 틈을 타 목을 베 죽인다. 이 일로 유디트는 북이스라엘의 영웅이 됐다. 사실이 작품의 원제는 〈유디트와 홀로페르네스〉다. 그림 상단을 보면에 원제가 황금빛으로 새겨져 있는 걸 확인할 수 있다. 제목이 말해 주듯 이 그림에는 유디트 외에 홀로페르네스도 있다. 그림 오른쪽 하단을 자세히 보면 홀로페르네스의 얼굴이 보인다. 온몸이 털로 뒤덮여 있고, 유디트의 살색과 대비되는 핏기 없는 모습이다.

이전에도 유디트와 홀로페르네스의 이야기는 그림에서 많이 다뤄졌다. 카라바조의 〈홀로페르네스의 목을 베는 유디트〉나 마시모 스탄치오네Massimo Stanzione의 〈유디트와 홀로페르네스의 머리〉를 보면 적장의 목을 베고 승리를 선언하는 당당한 승리의 여신, 영웅의 느낌으로 유디트가 그

카라바조, 〈홀로페르네스의 목을 베는 유디트Judith Beheading Holofernes〉, 1598~99년

마시모 스탄치오네, 〈유디트와 홀로 페르네스의 머리Judith with the Head of Holofernes〉, 1640년경

려져 있는 걸 확인할 수 있다.

그런데 클림트의 〈유디트 Ⅰ〉은 기존의 유디트 그림과는 느낌이 전혀 다르다. 우선 이 그림에는 중요한 요소가 하나 빠져 있다. 바로 전사의 도 구인 칼이다. 칼은 용맹과 용기, 무엇보다 정의의 상징인데 클림트 그림 에는 칼이 없다. 이는 단순히 칼을 뺀 것이 아니라 유디트를 표현하는 데 있어 가장 중요한 부분을 뺀 것과 다름없다.

남성을 파멸로 이끄는 치명적인 여성을 가리켜 팜파탈Femme Fatale이라 고 한다. 나른한 눈빛, 상기된 두 볼, 채 다물지 않은 입술의 유디트는 전 사보다는 팜파탈의 느낌이 강하다. 위기에 빠진 조국을 위해 싸운 거룩한 전사를 관능적으로 표현한 이 그림은 당시 대단히 파격적인 것이었다. 시 대가 바란 영웅의 모습이 아닌, 매혹적인 여성의 면모를 강조한 클림트의

당돌한 해석에 오스트리아 빈 전체는 술렁였다.

그도 그럴 것이 오스트리아는 유럽 내에서도 보수적인 나라다. 우선 산업혁명이 늦었다. 산업혁명의 물결은 18세기 중반에 영국, 19세기 초 프랑스를 거쳐 19세기 중반인 1850~60년대에 이르러서야 오스트리아에 닿았다. 이 시기 유럽에는 여러 혁명들이 일어나고 자유주의, 민족주의가 생겨난다. 지금은 자유주의, 민족주의가 보수적인 사상으로 느껴지지만 당시 이 사상들은 굉장히 진보적인 것이었다. 이전까지의 계급 사회에는 귀족과 평민 사이 신분의 벽이 있었다. 그런데 민족주의는 귀족이든 평민이든 같은 민족이고 평등하다고 주장한다. 그렇다 보니 지배층에 민족주의는 위험한 사상이 아닐 수 없었다. 특히 당시 오스트리아는 체코, 크로아티아, 루마니아 등 주변 중동부 유럽 국가들을 거느리고 있는 다민족 국가였다. 이런 상황에서 민족주의를 받아들이게 되면 각 나라들이 자신의 민족을 외치며 분열할 것이고, 이는 제국을 무너뜨릴 수도 있었다. 따라서 권력을 지키기 위해서는 민족주의를 탄압하고 보수적인 정치 체제를 고집할 수밖에 없었다. 당시 탄압이 어느 정도였느냐 하면 빈의 음악가였던 베토벤조차 카페나 극장에서 지인을 만날 때 비밀경찰의 감시를 피해 필담으로 대화를 나누곤 했다고 한다. 그만큼 오스트리아는 민족주의로 인해 자신들의 제국이 무너질까 두려웠고, 융통성 없는 관료주의로 시민들을 억압했다. 하지만 그럴수록 문화는 더욱 다양하게 꽃 피워 나간다. 감시 속에서 답답하게 살아가던 시민들을 지탱해 준 것은 예술의 향유뿐이었다. 젊은 클림트에게도 이것이 곧 새로운 창작의 무대가 됐다.

모두를 사로잡은 클림트의 첫발

20대의 클림트는 현실순응적이고, 출세지향적인 화가였다.

당시 빈에서는 대대적인 도시정비사업이 있었다. 1820~1869년 산업화 과정에서 빈의 인구는 두 배 가까이 증가했고, 이에 따라 다양한 시설들이 필요해질 수밖에 없었다. 그래서 빈을 둘러싸고 있던 성벽을 허물고 그 자리에 도로를 놓는다. 이 도로가 바로 링슈트라세Ringstraße다. 그리고 이 주변에 의회의사당, 빈 대학교, 호프부르크 왕궁 등 관공서, 학교, 극장과 같은 다양한 시설들을 세우게 되는데 이런 빈의 도시정비사업을 '링슈트라세 프로젝트'라고 한다. 이때 세워진 건물들도 당시의 보수적인 분위기에 맞춰 르네상스, 바로크 건축양식으로 지어졌다.

링슈트라세의 주요 건물 중 하나가 유네스코 세계문화유산으로 지정된 빈 국립 오페라하우스다. 1869년에 개관한 이 오페라하우스는 유럽의 3대 오페라하우스 중 하나로 세계적인 관현악단 빈 필하모닉 오케스트라가 있다. 빈 필하모닉 오케스트라 또한 보수적인 사운드가 특징이다. 악기도 시간이 흐르면서 진화를 거듭하는데 빈 필하모닉 오케스트라는 옛날식 악기를 그대로 사용하는 경우가 많다. 요하네스 브람스Johannes Brahms나 로베르트 슈만Robert Schumann 등이 초연했을 당시의 사운드를 여전히 고수하고 있는 것이다.

또한 링슈트라세 주변에는 부르크 시어터라는 극장도 있었다. 부르크 시어터를 번역하면 '시민 극장'이라는 뜻이다. 오스트리아 정부는 147

년 된 이 극장을 허물고 새로운 건물을 짓기로 하는데, 새로운 건물을 짓기에 앞서 이를 기념할 만한 작품을 클림트에게 의뢰한다. 그렇게 그려진 그림이 〈구 부르크 시어터의 객석〉이다.

〈구 부르크 시어터의 객석〉 속 장면은 1888년 10월 14일 부르크 시어터의 마지막 공연이 열린 날의 모습이다. 대개 마지막 공연을 그린다고 하면 무대 엔딩, 커튼콜 등을 떠올리기 쉬운데 클림트는 전혀 반대인 객석으로 시선을 돌렸다. 공연을 보러 온 사람들은 약 200명. 놀라운 건 좌우 폭이 2미터가 안 되는 그림 속에 모든 사람들을 알아볼 수 있을 만큼 초상화처럼 정교하게 그렸다는 것이다. 자신이 좋아하는 동생 에른스트 클림트를 포함해 황제의 연인이었던 카타리나 슈라트, 빈의 시장이었던 칼 루에거 등 명망 있는 인사들을 담아냈다. 이 그림을 그렸을 당시 클림트 나이는 스물여섯이었다. 이는 정부는 물론 당시 유명인들에게 자신의 존재를 확실히 각인시킨 데뷔작이었고, 그림을 의뢰한 사람이 원하는 걸 200퍼센트 충족시킬 수 있는 능력을 보여 준 대표작이다. 이 그림에 등장한다는 것 자체가 상류층들에게는 하나의 명예였기 때문에 자신의 얼굴을 넣어 달라는 사람들이 있을 정도였다.

이 시기는 도시정비사업의 마무리 시점이었다. 건축이 완공되면 필요한 건 바로 내부 장식. 이전까지 크게 알려지지 않았던 클림트에게는 이 그림이 하나의 기회가 됐다. 그렇게 클림트는 새로운 건물에 벽화 그리는 일을 따낼 수 있었고, 지배 계급에서 좋아하는 보수적인 화파의 그림을 그들의 입맛에 맞게, 그리고 나아가 더 화려하고 고급스럽게 만들었다. 오늘날 빈 곳곳에 있는 건축물에서 클림트의 작품을 만날 수 있는 것도 이

구스타프 클림트, 〈구 부르크 시어터의 객석The Old Burgtheater〉, 1888년

덕분이다.

학계를 흔든
세기의 문제작

이 시기 의뢰받은 그림 중에는 빈 대학 박물관 대강당의 천장화 프로젝트도 있었다. 동료들과 함께하는 작업으로, 클림트가 담당했던 부분은 대학의 중요한 세 가지 학문 의학, 법학, 철학을 그림으로 표현하는 일이었다. 하지만 이때부터 클림트는 조금씩 엇나가기 시작한다.

천장화를 의뢰받은 건 1894년, 그림을 하나씩 선보이기 시작한 건 1900년부터였는데 진행 과정이 그리 순탄치 않았다. 우선 〈의학〉 그림을 한번 보자. 그림 중앙 아래쪽에 우리를 강하게 응시하고 있는 여성은 의학의 신 아스클레피오스Asclepius의 막내딸 히게이아Hygieia다. 즉, 의학을 이야기하는 작품인 것은 맞다. 그런데 그 옆을 보면 병들어 괴로워하는 인간들과 해골이라는 죽음의 공포를 의미하는 상징물이 들어가 있다. 여기서부터 논쟁이 촉발된다. 19세기에는 과학과 더불어 의학이 급속도로 발달했다. 의학이 전문성을 갖추기 시작하던 시기에 의학에 대한 불신이 가득 담긴 클림트의 그림은 의학을 가르치는 교수들에게 비난의 대상이 될 수밖에 없었다.

무엇이 클림트를 이렇게 뒤바꿔 놓은 것일까. 클림트의 개인적 경험과도 관련이 있을 것으로 보인다. 이 작품을 그리기 2년 전 클림트의 아버지가 죽었고, 같은 해 12월에 동생도 죽는다. 사랑하는 가족의 죽음을 경험

구스타프 클림트, 〈의학Medicine〉, 1900~07년

하며 결국 인간은 유한한 존재이고, 인류를 구원하리라 믿었던 의술에도 한계가 있다는 것을 체감했던 것이다.

〈법학〉은 원래 정의의 여신을 모티프로 해 달라는 요청을 받고 시작한 작품이다. 그림 속에 정의의 여신이 있긴 하다. 그림 상단을 보면 세 여인이 서 있는데 그중 가운데 칼을 들고 있는 여신이 바로 정의의 여신이다. 하지만 정작 배경에 스며 있어 잘 보이지 않는다. 양쪽으로 왼쪽에는 진리의 여신이, 오른쪽에는 법의 여신이 서 있다. 아래 중앙을 보면 나이 든 남성이 팔을 뒤로 묶인 채 서서 고문을 당하는 듯 괴로운 모습이고 그 주변의 세 명은 그를 방관하듯 바라보고 있다. 정의와 진리와 법의 여신 또한 이런 고통받는 인간을 외면하고 있기는 마찬가지다.

마지막으로 〈철학〉(264쪽)은 원래 〈의학〉과 나란히 걸게 되어 있었기에 〈의학〉과 쌍둥이 같은 그림이다. 시간순으로 보면 이 그림을 가장 먼저 그렸다고 한다. 방황과 고뇌에 휩싸여 괴로워하는 사람들이 서로 뒤엉켜 있는 모습이다. 그리고 그 옆에는 불길함의 상징인 스핑크스처럼 보이기도 하는 초록색 괴물이 있다. 이는 당시 독일 철학계에 모욕적인 그림이 아닐 수 없었다. 그 무렵은 칸트, 헤겔, 마르크스 등의 철학자들이 등장해 새로운 세계를 밝힐 수 있는 명징한 이성적 설계도를 발표한 때였기 때문에 사람들에게 철학은 인류를 구원하고 미래로 이끌어 줄 학문이었다. 그런 상황에서 클림트는 이를 수수께끼만 있을 뿐 답은 없는 암흑의 세계로 표현한 것이다.

세상이 의학, 법학, 철학을 예찬하던 시기에 반항적인 시선으로 학문을 바라본 클림트의 천장화는 비난과 논쟁에 휩싸였다. 당시 언론에서는

구스타프 클림트, 〈법학Jurisprudence〉, 1900~07년

구스타프 클림트, 〈철학Philosophy〉, 1900~07년

"우리는 이 그림이 지나치게 자유분방하거나 에로틱하다는 이유로 반대하는 게 아니다. 이 그림들은 한마디로 추하다."라며 비난을 쏟아낸다.

이런 비난에 대해 클림트는 한 일간지와의 인터뷰를 통해 다음과 같이 반박한다.

> "나는 이런 식의 소란에 개인적으로 대답할 시간이 없고, 천장화를 완성한 후에 이 그림을 이해하지 못한 이들에게 일일이 설명하지 않을 것이다. 내 개인적으로는 천장화 스케치에 대단히 만족하고 있다."
>
> - 〈비너 모르겐차이퉁〉, 1901년 3월 22일자

그런데 이 그림들로 의견 충돌이 있던 중인 1901년에 클림트의 〈유디트 I 〉이 발표되면서 상황은 조금씩 달라지기 시작했다. 〈유디트 I 〉이 주목을 받자 그림을 의뢰했던 대학 측에서는 천장화를 끝까지 완성시키려 한 것이다. 하지만 교수들은 이를 완강히 반대한다. 그럼에도 불구하고 대학에서는 클림트에게 그림을 요청하는데 이번에는 클림트가 거절한다. 그리고 계약금 3만 크로네, 우리 돈으로 2억 원 정도 되는 돈을 돌려주고 그림을 팔지 않았다. 그리고 이 그림은 이후 개인에게 판매된다. 클림트 그림의 가치를 빈의 시민들은 알아봤던 것이다.

하지만 안타깝게도 이 그림은 현재 소실된 상태다. 2차 세계대전으로 나치가 정권을 장악하면서 클림트의 그림을 퇴폐 미술로 간주하고 압수한 뒤 불태웠다고 한다. 지금 전해지는 것은 흑백의 복제본과 AI로 색을 덧입힌 그림뿐이다. 하지만 지금 빈 대학교에 가면 원래 걸어 두려고 했

던 바로 그 천장에서 이 천장화를 볼 수 있다. 비록 흑백의 복제본이지만 실제로 보면 여전히 아름답다. 이 천장화를 볼 수 있는 또 다른 장소가 있는데 역시 빈에 있는 레오폴트 미술관이다. 이 천장화 시리즈는 클림트의 반항이 만든 문제작에서 이제는 세기의 작품이 되었다.

시대에는 예술을
예술에는 자유를

클림트의 작품들은 비난을 받았지만 그래도 외롭지는 않았다. 자신과 생각을 같이 하는 여러 젊은 예술가들이 있었기 때문이다. 프랑스에 인상파가 있었다면 오스트리아에는 분리파, 독일어로는 제체시온Sezession이라는 미술 운동이 있었다. 과거 전통과의 분리, 문화적 색채와의 분리를 의미하는 분리파는 미술, 공예, 건축 등 각 분야의 예술가들이 기존 예술의 틀을 깨기 위해 모인 예술가 그룹이었다. 그리고 그 중심에 클림트가 있었다.

분리파는 이를 위해 다양한 활동들을 했는데 그중 하나는 해외 작품 전시였다. 당시 보수적인 주류 예술가 조합에서는 일종의 쇄국정책을 하며 해외 작품들을 오스트리아에서 전시하지 못하도록 했었는데 분리파가 해외 작품을 가져와 전시를 연 것이다. 이뿐 아니라 기성 주류의 흐름을 바꾸지 못할 바에는 새로운 사람들과 소통해 보기로 하고 노동자 계층에게 입장료를 받지 않고 무료로 전시를 관람할 수 있게 했다. 이 또한 대단히 파격적인 시도였다. 이에 화가 난 주류 예술가 조합에서 "문외한들이

예술을 어떻게 이해하겠는가? 이것은 돼지 목에 진주 목걸이를 걸어 주는 격이다."라며 비판하지만 이런 비판을 들은 노동자들은 반발심에 더 전시를 찾는다.

미술계로부터 미움을 받은 분리파는 전시관을 대관하는 일도 쉽지 않았다. 그러자 링슈트라세 근처에 제체시온이라는 미술관을 직접 지어 전시를 진행한다. 현재까지도 분리파의 작품 세계를 볼 수 있게 운영되고 있는 제체시온 미술관 입구에는 세상을 향해 외친 분리파의 분명한 메시지가 새겨져 있다.

"시대에는 당대의 예술을, 예술에는 자유를."

분리파의 전시 주제 중에 '루트비히 판 베토벤Ludwig van Beethoven'도 있었다. 이 전시의 대표 작품이 바로 클림트의 〈베토벤 프리스〉다. 자유를 찾는 데 있어서 새로운 신이 필요했던 분리파는 그 신을 베토벤이라고 여겼다. 전시회 중앙에 베토벤 조각을 가져다 두고 베토벤을 위한 하나의 성전처럼 꾸민 다음 그 벽을 〈베토벤 프리스〉로 채웠다.

자신의 독립적인 예술혼에 경주했던 베토벤은 분리파의 철학과 일맥상통했을 뿐 아니라 청력 상실이라는 음악가로서는 치명적인 신체적 장애에도 불구하고 예술을 통해 구원을 받았다는 데 분리파는 크게 매료됐다. 클림트의 〈베토벤 프리스〉는 베토벤에 바치는 찬가다.

〈베토벤 프리스 1〉(268쪽)은 행복을 향한 강한 염원을 담고 있다. 고통받고 있는 약한 인류가 완전 무장한 강한 존재를 소망하며 기다리고 있

구스타프 클림트, 〈베토벤 프리스 1 Beethovenfries linke Seitenwand Ausschnitt〉, 1902년

다. 1면에서 가장 주목해야 하는 건 희망으로 이끄는 황금 기사다. 황금 기사 뒤를 보면 구원을 바라는 사람들이 서 있다. 클림트는 이 그림을 통해 행복을 위해 투쟁할 수 있도록 인류를 고무시키는 내적인 힘으로서 동정, 명예를 표현하려 했다고 전했다.

〈베토벤 프리스 2〉는 좀 섬뜩하다. 인간의 염원에 적대하는 악의 힘이

구스타프 클림트, 〈베토벤 프리스 2 Beethovenfries Mittelwand〉, 1902년

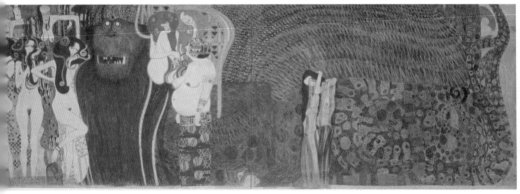

등장하고, 검은 세계와 맞딱뜨린 인류는 구렁텅이에 빠진다. 고릴라처럼 보이는 것은 그리스 신화에서 신들조차 싸움의 상대가 되지 못했던 악의 화신 티폰Typhon이다. 그 왼쪽에 있는 세 여인은 티폰의 딸들로 각각 질병, 광기, 죽음을 상징한다. 그리고 오른쪽 세 여인은 인간의 세 가지 죄악인 방탕, 무절제, 음욕을 상징한다.

〈베토벤 프리스 3〉(270~271쪽)은 예술을 통해 이룬 행복을 주제로 한다. 시와 문학을 상징하는 여인이 악기를 켜고 있다. 인간이 받았던 모든 난관을 예술로 승화시켜 극복하는 모습이다. 끝으로 소소한 기쁨, 행복, 사랑을 찾아 포옹하는 것으로 대단원의 막이 내린다. 그 옆에서는 천사들의 합창이 울려 퍼지며 세상에 입맞춤한다. 이들이 부르고 있는 건 베토벤의 '합창' 중 '환희의 송가'다. 실제로 전시에 이 음악이 흘러 나왔다.

분리파의 특징 중 하나는 종합 예술이다. 이 전시만 봐도 회화와 조각 그리고 음악까지 더해져서 그림의 장면과 음악이 함께 어우러진다. 고난을 딛고 결연한 의지로 '환희의 송가'를 써낸 베토벤의 숭고한 정신을 추

구스타프 클림트, 〈베토벤 프리스 3Beethovenfries Rechte Seitenwand〉, 1902년

앙했던 분리파의 정서가 고스란히 느껴진다.

전시는 성공적이었지만 여전히 비판은 있었다. 과한 장식과 화려함으로 사람들을 현혹시키는 그림이라며 폄하한 것이다. 이에 클림트는 새로운 돌파구를 찾고자 평소 잘 가지 않던 여행을 가기로 한다. 영감을 얻기위해 그렇게 그는 이탈리아로 떠난다.

스스로 완성시킨 인생의 황금기

클림트가 간 곳은 이탈리아의 라벤나다. 이탈리아 북부에 위치한 이 도시는 5세기 서로마 제국의 수도이자 비잔틴 제국 시대 동서 교역의 중심지였다. 이곳에 5세기 기독교 양식이 그대로 보존돼 있는 것을 본 클림트는 굉장한 영감을 얻는다.

라벤나의 별칭이 '모자이크의 수도'다. 그중에서도 산비탈레 성당은 클림트를 완전히 매료시킨다. 산비탈레 성당 안으로 들어가면 1,500년 전에 만들어진 것이라고는 상상할 수도 없을 만큼 화려한 장식의 모자이크가 있다. 긴 세월이 지나도 여전히 찬란한 빛을 간직한 작품이다. 클림트는 이곳에서 얻은 영감에 대해 연인이었던 에밀리에게 쓴 편지에 다음과 같이 적었다.

"내가 느낀 감탄을 어떻게 설명해야 할지 모르겠어요.
정말 압도적으로 대단한 모자이크였습니다."

그 뒤에 나온 작품이 〈키스〉(273쪽)다. 〈키스〉에서 주목할 부분은 남성의 옷에 있는 사각형의 문양, 여성의 옷에 있는 원과 삼각형의 문양이다. 이 문양들은 일종의 대비를 이루고 있는데 이는 산비탈레 성당의 모자이

크 기법이 반영된 것이라고 볼 수 있다. 자신을 향한 사람들의 수식어인 '화려함과 기교의 화가'를 있는 그대로 인정하고, 진정한 자신을 보여 줄 수 있는 결정적인 작품을 완성시킨 것이다. 〈키스〉가 발표되고 클림트는 비로소 모든 사람들로부터 찬사를 받는다.

1908년은 프란츠 요제프 1세가 즉위한 지 60주년이 되는 해였다. 이에 맞춰 빈에서는 성대한 예술 축제를 준비했고, 클림트가 이 행사의 총괄을 맡게 된다. 행사 준비로 바쁜 일정 때문에 정작 자신의 작품인 〈키스〉는 미완성 상태로 전시해야 했지만 그럼에도 불구하고 사람들에게 굉장히 큰 인기를 모았고, 오스트리아 정부는 이 작품을 구입하기로 한다. 이때 언론에서는 "드디어 정부가 쓸데없는 관료주의를 포기하고 클림트에 대한 이유 없는 공포에서 벗어났다."라고 보도했다. 그렇게 클림트는 국민 화가로 거듭날 수 있었다.

보수의 중심에서 파격을 외친 클림트의 반항은 예술의 역사를 바꿨다. 클림트가 살던 당시의 빈은 한편으로 프로이트의 시대이기도 했다. 욕망의 시기에 클림트가 그려 낸 남녀의 모습은 욕망의 표출이었다. 하지만 이것을 단순히 남녀간의 육체적이고 관능적인 사랑의 표현으로만 보아도 될까. 〈베토벤 프리스〉의 마지막 장면처럼 어려움을 딛고 이겨 낸 영광과 정화의 의미는 아닐까.

구스타프 클림트, 〈키스The Kiss〉, 1907~08년 ▶

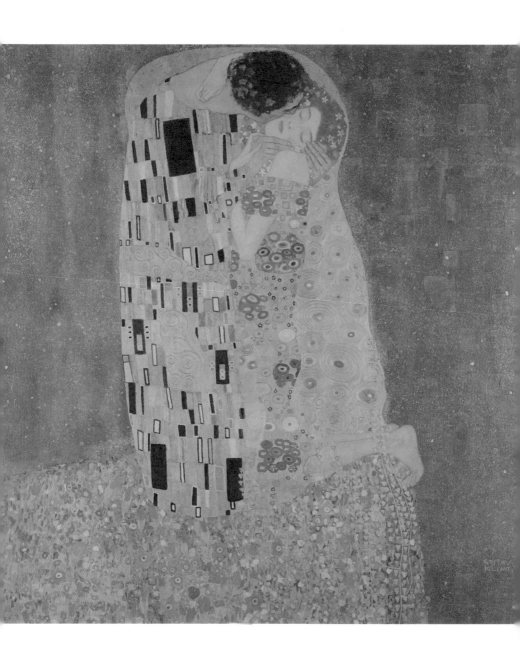

"캔버스가 비어 있는 한
항상 희망이 있습니다."

- 구스타프 클림트

구스타프 클림트가 오늘의 당신에게 말을 건넨다.

"당신의 화려한 시절이 다가오고 있습니다."

14

무엇이 마음을 흔드는가,
알폰스 무하

Alphonse Mucha
1860~1939

당신을
설레게 하는 건
무엇인가요?

알폰스 무하,
⟨지스몽다Poster for
Victorien Sardou's
Gismonda Starring
Sarah Bernhardt⟩,
1894년

1894년 프랑스 파리, 크리스마스 연휴 기간에 파리의 한 인쇄소로 전화 한 통이 걸려온다. 파리 르네상스 극장 최고의 기대작, 연극 '지스몽다'의 여주인공이 직접 건 전화였다. 전화를 건 그녀는 인쇄소 매니저에게 까다로운 주문을 하나 한다. 지금 당장 색다른 연극 포스터를 만들어 달라는 것이었다. 크리스마스 기간이라 인쇄소에는 아무도 없었고, 매니저는 당황했다. 그때 마침 남아 있는 서브 아티스트 한 명이 보였다. 무명의 화가였던 그에게 유명 여배우의 그림을 그릴 수 있는 절호의 기회가 찾아온 것이다. 그는 혼신의 힘을 다해 연극 '지스몽다'의 포스터를 완성시킨다. 그 무명의 화가가 바로 체코의 국민 화가 알폰스 무하.

그림 하나로
여배우의 마음을 사로잡다

15세기 그리스 아테네를 배경으로 귀부인과 평민 계급의 사랑 이야기를 담은 연극 '지스몽다'의 포스터를 주문한 배우는 당시 최고의 인기를 얻고 있던 사라 베르나르Sarah Bernhardt였다. 무하의 포스터를 보고 한눈에 반해 버린 베르나르는 무하에게 앞으로 자신의 포스터를 전담해 달라며 6년 계약을 맺는다. 실제 '지스몽다' 이후 '로렌차지오', '사마리아의 여인', '메데아', '햄릿', '토스카' 등 베르나르가 주연으로 나오는 연극의 포스터는 모두 무하가 맡아 그렸다.

〈지스몽다〉를 보면 전체적으로 녹색, 갈색, 황금색이 어우러졌지만 살짝 톤 다운된 모습이다. 포스터라고 하기엔 색이 좀 처지는 느낌도 드는 게 사실이다. 하지만 반전이 있다. 색을 톤 다운시킨 대신 선을 굉장히 화려하게 쓴 것이다. 특히 여인 머리에 화관을 보면 우아한 선들이 감싸고 있다. 당시 파리에는 앙리 드 툴루즈 로트레크Henri de Toulouse Lautrec의 포스터 스타일이 유행했다. 시선을 끌 수 있도록 강한 색채를 사용했고, 검정과 빨강을 대비시켰으며 선도 굵게 써서 글씨와 형태가 눈에 명확하게 들어오도록 한 스타일

앙리 드 툴루즈 로트레크, 〈앙바사되르 카바레의 아리스티드 브뤼앙Ambassadeurs: Aristide Bruant〉, 1892년

이다. 그런데 무하는 오히려 채도를 낮추고, 가는 선을 풍부하게 사용해 디테일을 살려서 포스터라기보다는 회화에 가까워 보였다.

베르나르는 유명 배우이긴 했지만 당시 나이 쉰이 넘어가는 중견 배우였다. 그런 배우를 비잔틴 제국의 여제처럼 우아하게 그려 넣었으니 어떻게 이 그림을 좋아하지 않을 수 있을까. 이상화된 자신의 모습에 베르나르는 마음을 빼앗길 수밖에 없었다.

체코 프라하에 있는 무하 박물관에 가면 이 포스터가 전시돼 있다. 가로 74센티미터, 세로 216센티미터로 굉장히 큰 편이고, 거의 사람 크기와 같다. 지금은 입간판처럼 보일지 몰라도 그런 포스터가 익숙지 않던 당시 사람들에게는 굉장히 충격적이고 예쁜 그림이었다. 물론 모두 같은 생각을 한 건 아니다. 인쇄소 매니저는 해괴망측한 그림이 나왔다고 베르나르에게 걱정하며 말했다고 한다. 그만큼 당시로서는 파격적인 그림이었다.

하지만 대중의 반응은 폭발적이었다. 홍보차 건물에 붙인 포스터들이 다음 날 하루 아침에 사라졌는데 소장하고 싶은 마음에 사람들이 포스터를 다 뜯어 가 버린 것이다. 이 덕분인지 공연은 100회까지 롱런하며 대흥행을 거뒀다고 한다.

⠿ 예쁜 것이 살아남는다, ⠿ 아르누보

〈지스몽다〉로 이름을 알린 무하의 다음 작품은 〈황도 12궁〉(283쪽)이다. 이 그림은 놀랍게도 달력으로 제작됐다. 중앙에는 굽이치는 머리카락에

화려한 보석 화관을 쓴 아름다운 여인이 있고, 그 주변을 열두 별자리가 후광처럼 에워싸고 있다. 하단 양 옆에 있는 동그라미는 태양을 상징하는 해바라기와 달을 상징하는 양귀비로, 1년의 변화를 해와 달로 표현했다. 이 그림은 현재까지도 타로카드나 애니메이션 등에 영향을 주고 있다.

무하는 19세기 말에 유행한 아르누보Art Nouveau를 주도한 화가다. 아르누보란 영어로는 '뉴 아트', 즉 '새로운 예술'이라는 뜻으로, 주로 자연과 여성에서 모티프를 가져왔다. 무하의 〈사계〉(284쪽)는 아르누보의 대표작 중 하나다.

이전에는 장인이 한 땀 한 땀 만들던 것들이 산업혁명 이후 대량생산 체제에 들어간다. 대량생산되는 공산품들에는 디자인보다 기능이 우선이었고, 이런 풍조가 용납되지 않았던 예술가들은 아르누보를 발전시킨다. 아르누보의 요지는 '예쁜 것이 살아남는다'였다. 그렇게 디자인 요소에 집중하는데 직선보다는 자연에서 찾을 수 있는 식물, 꽃, 머리카락 등의 곡선에 주목했다. 아르누보 열풍은 전 유럽을 휩쓸었고, 미술, 공예, 건축, 실내 양식 등 곳곳에서 사용된다. 대표적인 예로 안토니 가우디Antoni Gaudi의 건축 양식을 떠올릴 수 있다. 가우디가 설계한 사그라다 파밀리아 성당은 산과 자연에서 영감을 얻어 직선이 아닌 곡선으로 디자인되어 있다. 그렇게 아르누보는 산업 생산물에 미적 가치를 부여한다.

아르누보 중에서도 무하는 자신만의 독특한 특징을 갖고 있었다. 무하는 체코 프라하에서도 멀리 떨어진 소도시 이반치체에서 태어났다. 정규 교육도 제대로 받지 못하고 어린 나이에 방황하다가 마음을 다잡고 스물한 살에 극장을 장식하는 화가로 일을 시작한다. 비잔틴 제국의 영향이

알폰스 무하, 〈황도 12궁The Twelve Houses of the Zodiac〉, 1896년

 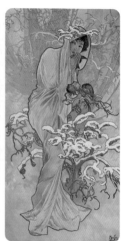

알폰스 무하, 〈사계-봄Spring〉, 1896년　　알폰스 무하, 〈사계-여름 Summer〉, 1896년　　알폰스 무하, 〈사계-가을 Autumn〉, 1896년　　알폰스 무하, 〈사계-겨울 Winter〉, 1896년

아직 남아 있던 이반치체에서 어린 시절을 보낸 무하의 작품에는 자연스레 비잔틴의 색채가 묻어 있다. 비잔틴 예술의 대표적인 특징은 모자이크와 황금색 후광이다. 〈지스몽다〉 역시 모자이크와 후광이 그려져 있는 것을 확인할 수 있다. 또한 굽이치는 머리카락도 인상적이다. 이런 것들이 신비감을 더하는 무하만의 독창적인 구도라고 할 수 있다. 이런 무하의 독창적인 예술성에 파리 시민들은 열광했고, 작은 과자상자부터 생활용품까지 파리 사람들의 일상은 무하의 그림으로 채워지게 된다. 세계 예술의 중심지인 프랑스 파리의 유행을 무하가 선도한 셈이다.

시대를 초월한 감각, 광고주와 소비자 모두를 매료시킨 무하

무하가 파리에서 활동한 시기는 1800년대 말부터 1900년대 초였다. 그 시절 파리 시민들로부터 사랑받았다는 건 다시 말해 무하가 그들의 까다로운 취향과 시대 분위기를 제대로 파악하고 있었다는 방증이기도 하다. 그 시절 파리는 어떤 분위기였을까. 그때 분위기를 느낄 수 있는 대표적인 음악이 있다. 몽마르트르 언덕에 있는 카바레 물랭루주에서 밤마다 울려퍼지던 프랑스 작곡가 자크 오펜바흐Jacques Offenbach의 '지옥의 오르페우스'다. 우리에겐 캉캉 춤으로 더 익숙한 곡이다. 1889년 개장한 물랭루즈는 샴페인과 음악, 춤 등으로 파리의 밤문화를 이끌고 있었다.

19세기 초중반까지만 해도 전쟁과 혁명이 계속됐다. 그러다 19세기 말부터 1차 세계대전이 일어나기 전까지는 비교적 평화로운 시기가 찾아온다. 어려움을 이겨 내고 평화로운 시기를 맞이하자 사람들은 인류의 위대함을 느끼고, 장밋빛 미래를 상상하게 된다. 그 시절을 프랑스어로 벨에포크Belle Epoque라고 한다. 격동의 시기를 지나고 평화와 번영의 시대, 시민혁명의 결과로 중산층 인구가 증가했고 사람들은 비로소 문화를 즐길 여유가 생겼다. 그 시절 파리의 정서를 잘 보여 주는 작품 중 하나가 장 베로Jean Béraud의 〈카퓌신 대로〉(286쪽)다.

이 그림을 통해 당시 파리지엔의 일상을 확인할 수 있는데 풍요로운 도시 한복판에서 화려하게 차려입은 신사와 숙녀들이 도시를 활보하고, 마차가 활기차게 도로를 오가는 모습을 생생하게 잘 표현하고 있다. 그림을

자세히 보면 광고판도 있다. 상품은 쏟아져 나오고, 이를 대중에 알리기 위해서 필요한 게 바로 광고였던 것이다. 이 시기 세계 최초의 백화점이 지어지는 등 유통혁명, 소비혁명이 일어나면서 본격적으로 대중의 마음을 유혹하는 광고, 마케팅의 시대가 도래하게 된다.

이런 상황에서 무하의 포스터들이 길에 걸리고, 사람의 마음을 완전히 흔드는데 이는 전혀 새로운 광고 기술이었다. 무하의 달달한 그림들은 말 그대로 자본주의의 달콤함을 가장 잘 보여 주었으며 시대는 무하의 그림을 필요로 했다.

고급스러운 느낌의 신사와 숙녀가 그려진 그림 〈플러트 비스킷〉은 비스킷 광고 포스터다. 다른 사람들이 제품을 광고할 때 무하는 '행복한 남

장 베로, 〈카퓌신 대로Boulevard des Capucines〉, 1880년

녀, 행복한 시간에 비스킷을 즐겨라'라는 메시지를 담아 이미지를 광고한 것이다. 제품을 숨기고 행복한 순간을 드러낸 다음, 행복한 순간을 누리게 해 주는 이 제품을 사라고 은밀하게 제안한다.

〈욥〉 역시 제품 광고 포스터다. 어떤 제품의 광고 포스터일까? 놀랍게도 '잡'이라는 담배종이 회사의 광고 포스터다. 당시만 해도 유럽에서는 종이에 담배를 말아서 피우는 경우가 많아 담배종이만 따로 팔기도 했다. 이 포스터에서 주목해야 하는 건 여성을 주인공으로 했다는 점이다. 감은 눈과 엷은 미소, 황홀한 표정의 여성은 담배에 푹 빠진 모습이다.

알폰스 무하, 〈플러트 비스킷Flirt Biscuits〉, 1899년

이전까지만 해도 담배는 남성의 전유물이라는 인식이 강했을 텐데 무하는 왜 담배종이 회사 광고 포스터에 여성을 사용했을까? 이 무렵은 여성들이 자신의 권리를 주장하는 여성인권운동이 움트는 시기였다. 담배는 경제적·사회적 해방의 상징이었고, 남성의 눈치를 보지 않고 당당하게 담배를 피우는 여성은 성공한 여성의 이미지이기도 했다. 남성들은 자칫하면 자신들을 파멸로 몰 수도 있는 팜파탈 여성의 이미지에는 경계했지만 무하 특유의 색감과 우아하고 부드러운 분위기가 담기며 유

알폰스 무하, 〈욥Job〉, 1896년

혹적인 여성 이미지로 구현되자 매력을 느꼈다. 즉, 남성과 여성 모두에게 어필할 수 있는 광고 포스터였던 셈이다.

정말 나를
설레게 하는 것을 찾아서

광고 포스터와 다양한 상품 디자인으로 큰 인기를 모았던 무하는 불현듯 파리 생활을 청산하고 자신의 마음을 설레게 할 무언가를 찾아 떠난다.

무하에게는 마음속에 품고 있던 그림이 있었다. 대중을 위한 그림이 아닌 역사를 담은 대작을 그리고 싶었던 것이다. 그 꿈의 중심에는 체코의 종교개혁가 얀 후스Jan Hus가 있다. 마르틴 루터Martin Luther보다 100년 앞서 체코의 종교개혁을 이끈 얀 후스는 로마 가톨릭의 부패를 비판하다 결국 화형당한다. 이런 얀 후스의 사상을 이어받은 것이 보헤미아 형제단인데 무하가 태어난 이반치체는 보헤미아 형제단의 근거지였다. 그렇다 보니 무하의 마음속에는 이런 체코의 민족사를 표현해 내고 싶은 열망이 있었다. 일종의 예술가병이라고 볼 수도 있겠지만 진짜 예술을 하고 싶다는 그 꿈이 있었기에 무하는 일러스트레이터가 아닌 작가로 거듭날 수 있었다.

원래 민족주의적 성향을 가진 사람이긴 했지만 무하가 이렇게 새로운 길을 가게 된 데 결정적 계기가 된 사건이 있었다. 1900년 파리 만국박람회였다. 지금도 박람회는 큰 행사이지만 당시는 세계 각국의 최고 기술, 예술, 문화 등이 유일하게 한자리에 모이는 정말 큰 행사였다. 또한 제국

"대중의 감각을 자극하고
그들을 깨우기 위해서 예술가는
유혹하는 법을 알아야 한다."

- 알폰스 무하

주의가 시작되던 때이기도 해서 각국에서는 최고의 것들을 자랑하고 화려하게 전시관을 홍보했다. 이때 활용할 포스터를 무하에게 의뢰한 나라가 있었는데 다름 아닌 오스트리아다. 오랫동안 오스트리아 합스부르크의 지배를 받았던 체코의 화가 무하는 지배국의 홍보 포스터를 그려야 한다는 데 회의를 느끼게 된다. 여성의 머리 뒤로 합스부르크 가문의 문장인 머리가 두 개인 독수리의 얼굴을 그려 넣으며 자괴감에 빠진다. 더불어 체코와 같은 슬라브 민족인 보스니아-헤르체고비나의 전시도 맡게 되는데 이에 공감하며 슬라브 민족으로서의 민족의식이 강하게 피어오른다.

그렇게 알폰스 무하는 1904년 새로운 곳에서 새롭게 시작하려는 마음으로 미국행을 선택한다. 하지만 미국에서의 생활은 쉽지 않았다. 장식 미술을 하던 사람이 유화를 그리려고 하니 잘 안 됐고, 미국 상류층에서도 크게 관심을 보이지 않았다. 대신 뉴욕여자미술학교, 시카고 미술연구소 등에서 학생들에게 미술을 가르친다. 그러면서도 무하는 학생들에게 늘 자신만의 정체성을 찾을 것을 강조했다. 스스로 정체성에 대한 고민이 항상 있었기 때문이었던 듯하다.

그렇게 미국에서 꿋꿋하게 버티려 노

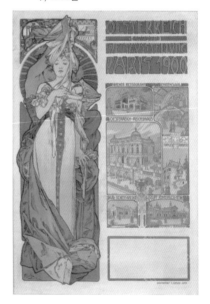

알폰스 무하, 〈오스트리아 홍보관 포스터Austrian Pavilion〉, 1900년

력하지만 그럴수록 고향 체코에 대한 그리움이 짙어진다. 그러던 차에 1908년 보스턴 필하모니가 연주하는 베드르지흐 스메타나Bedřich Smetana의 교향시 '나의 조국'을 듣고 강렬한 인상을 받는다. 스메타나는 보헤미안을 대표하는 체코의 국민 작곡가다. 이후 무하는 자신의 그림에 스메타나를 그려 넣기도 했다.

힘들어하던 시기, 찰스 리처드 크레인Charles Richard Crane이라는 후원자를 만나게 된다. 그는 미국의 28대 대통령 우드로 윌슨Woodrow Wilson의 친구이자 엘리베이터, 배, 항공 등으로 어마어마하게 돈을 번 사업가였다. 1차 세계대전 이후 체코의 독립에도 큰 영향력을 행사한 인물이다. 찰스 리처드 크레인이 중국 대사로 온 적이 있는데 이때 독립운동가 여운형과 면담을 하고 조선의 독립에 대한 청원서를 윌슨에게 가져다주기도 해 우리나라와도 관계가 있다. 돈 많은 미국인이지만 소수민족에 대한 진정성을 가진 사람이었다. 그런 사람이 무하를 지원하겠다고 나선 것이다.

그의 지원을 받은 무하는 슬라브 민족의 역사를 담은 그림 스무 점을 그렸다. 〈슬라브 서사시 연작 No. 20〉(292쪽)은 이 대서사시의 마지막 그림이다. 앞의 열아홉 점은 슬라브 역사의 주요한 순간들을 그렸다면 마지막 작품에서만큼은 슬라브 민족의 미래를 보여 주고자 했다. 양손을 완전히 펼치고 있는 남성은 새롭게 독립한 체코의 미래를 보여 준다. 승리의 월계관을 들고 환호하는 모습이다. 그 바로 뒤에는 체코를 축복하는 예수 그리스도가 있다. 체코 독립의 가장 결정적 계기는 1차 세계대전이다. 그래서 아래쪽에는 1차 세계대전 승전국들의 깃발이 그려져 있고, 승리해서 돌아오는 체코 군인들의 모습도 보인다. 그리고 그 주변으로는 여러

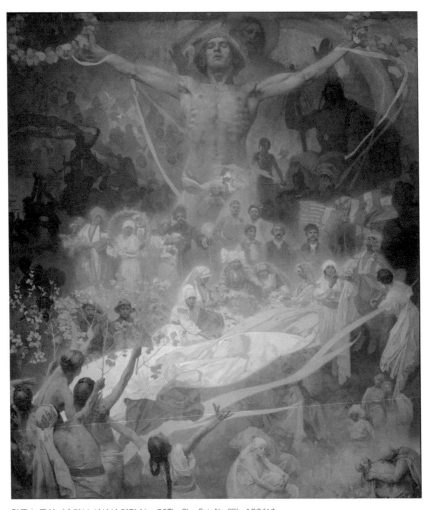

알폰스 무하, 〈슬라브 서사시 연작 No. 20The Slav Epic No. 20〉, 1926년

전통의상을 입고 승리에 감격한 민중이 손을 흔들며 그들을 환영하고 있다. 이 그림은 평화에 대한 열망과 희망을 담은 작품이다.

이렇듯 무하는 슬라브 민족의 기원, 번영, 문명의 발전, 그리고 민족의 자긍심까지 1,000년의 슬라브 역사와 민족의 정체성을 〈슬라브 서사시〉 스무 점으로 승화시켰다.

각각의 그림은 4~8미터에 이르는 대형 작품으로, 전체를 이으면 무려 120미터에 달한다. 이 서사시는 구상부터 완성까지 무려 20여 년이 걸렸는데 무하가 그냥 생각만으로 그린 것이 아니라 유럽 동부와 중부 발칸 반도에 위치한 슬라브 민족의 나라들을 직접 찾아가고 답사하며 진행했기 때문이다. 이 서사시에 들어간 스무 개의 에피소드는 크게 다섯 개씩 묶어 상징, 종교, 전쟁, 문화 네 개의 테마로 나뉜다. 각각의 테마 안에서 체코와 슬라브 민족의 역사를 펼쳐낸 것이다. 이 과정이 지난하게 이어지자 주변에서는 냉대하는 시선도 있었다.

당시 범게르만주의는 전쟁으로 세계 제패를 꿈꿀 만큼 굉장히 호전적이고 폭력적이었다. 하지만 무하가 그려 낸 전쟁은 치열한 전투나 승리가 아닌 전쟁 후에 남은 참혹함이었다. 전쟁의 고통을 그림으로써 평화를 호소하고자 했던 것이다.

민족의식을 담은 무하의 작품은 이민족을 지배하려는 세력들에겐 위협적일 수밖에 없었다. 2차 세계대전이 발발하고 1년 뒤 나치가 체코를 점령한다. 화가 지망생이었던 히틀러는 눈으로 보고 듣는 것들이 얼마나 사람의 마음을 움직일 수 있는지를 아는 사람이었고, 그래서 더 그들을 위협적으로 느끼고 탄압했다. 급기야 체코 민족주의의 상징이었던 무하

를 납치하는데 그때 무하의 나이는 일흔아홉이었다. 고령의 나이에 납치와 고문을 당한 무하는 그 후유증으로 결국 죽고 만다.

다행히 무하의 자녀들이 그림을 잘 숨겨서 유지한 덕분에 그림은 보존될 수 있었지만 무하가 죽은 뒤에 장례식도 열지 못하게 해 가족끼리 조촐하게 치를 수밖에 없었다. 그럼에도 불구하고 장례식이 시작되자 주변 사람들이 하나둘 모이기 시작했는데 그렇게 모인 사람들만 10만 명 가까이 됐다고 한다. 그중 한 조문객이 무하를 보내며 남긴 글이 있다.

"영원한 평화 속에서 편히 쉬시오.
체코는 훌륭한 아들을 결코 잊지 않았으며
앞으로도 절대 잊지 않을 것이니."

무하는 프라하미술아카데미 시험에서 불합격했었다. 시험 결과표에는 '화가 말고 다른 길을 찾아라.'라고 쓰여 있었다. 하지만 그는 미술에 대한 애정을 버리지 않았고, 그걸 자기 인생을 통해 증명해 냈다. 그리고 전대미문의 길을 걸으며 한 민족을 대표하는 화가가 됐다.

알폰스 무하가 오늘의 당신에게 말을 건넨다.
"당신을 설레게 하는 건 무엇인가요?"

"내 작업의 목적은 파괴가 아닌
재건하고 단합하기 위한 것이다.
인류가 서로 이끌고
이를 통해 더욱 많은 사람이
서로를 좀 더 이해하기를 희망한다."

- 알폰스 무하

15

밤의 방랑자,
에드바르 뭉크

Edvard Munch
1863~1944

깊은 밤 뒤에는
찬란한
아침이 옵니다

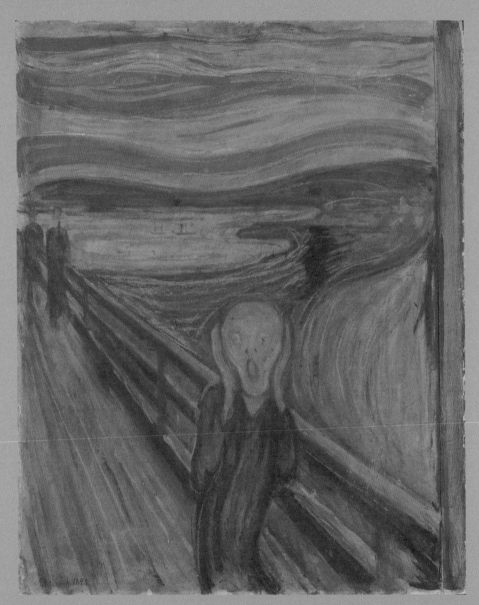

에드바르 뭉크, 〈절규The Scream〉, 1893년

1994년 2월 12일은 전 세계가 아주 떠들썩한 날이었다. 노르웨이 릴레함메르 동계 올림픽이 개막하는 날이었기 때문이다. 사건은 그날 새벽에 일어난다. 검은색 옷을 입은 두 명의 강도가 노르웨이 국립미술관의 유리창을 부수고 50초 만에 한 작품을 훔쳐 달아났다. 이 작품이 바로 노르웨이의 국민 화가 에드바르 뭉크가 1893년 발표한 〈절규〉다. 떠들썩한 틈을 타 침입한 강도들은 뭉크의 〈절규〉가 걸려 있던 자리에 엽서 하나를 남기고 갔다. 엽서에는 다음과 같이 쓰여 있었다.

"허술한 보안에 감사드립니다."

당시 입사한 지 얼마 되지 않은 경비원이 보안 업무체계를 잘 몰라서 벌어진 이 황당한 사건으로 노르웨이 국립미술관은 세간의 비난을 피할

수 없었다. 그나마 다행스럽게도 작품은 두 달 만에 되찾았다.

하지만 일은 여기서 끝나지 않았다. 그로부터 10년이 지난 2004년 8월 22일 일요일이었다. 노르웨이 오슬로에 있는 뭉크 미술관은 사람들로 붐볐고, 경비원 두 명이 보초를 서고 있었다. 그런데 이때 무장강도단이 들이닥쳐 권총으로 사람들을 위협하더니 뭉크의 〈절규〉와 〈마돈나〉를 훔쳐 달아난다. 이번에 도난당한 작품들 역시 되찾기는 했지만 그러기까지 2년이 걸렸다. 10년 안에 뭉크의 〈절규〉는 두 번이나 도난당한 셈이다.

무엇이 뭉크를
절규하게 했을까

사실 도난당한 그림 〈절규〉는 각기 다른 작품이다. 뭉크의 〈절규〉는 회화로 네 개 버전이 있는데 각기 비슷한 듯 다른 특색이 있어 모든 버전이 사랑받고 있다.

우선 뭉크 미술관에 있는 〈절규〉는 템페라로 그린 그림이다. 중세 기법인 템페라tempera는 안료 가루를 달걀노른자에 개어서 그리기 때문에 색감이 독특하다. 노르웨이 국립미술관에 있는 〈절규〉는 템페라뿐 아니라 유화와 파스텔까지 사용해 색채가 좀 더 미묘하다. 파스텔 버전의 〈절규〉는 2012년 소더비에서 경매에 부쳐져 시작한 지 15분 만에 1억 2,000만 달러, 한화 1,358억 원에 낙찰됐다.

〈절규〉 속에서 그야말로 절규하고 있는 듯한 남자는 뭉크 자신이다.

에드바르 뭉크, 〈절규The Scream〉, 1893년 – 노르웨이 국립미술관 소장

에드바르 뭉크, 〈절규The Scream〉, 1893년 – 뭉크 미술관 소장

에드바르 뭉크, 〈절규The Scream〉, 1893년

에드바르 뭉크, 〈절규The Scream〉, 1895년 – 파스텔

뭉크가 자신의 고향 크리스티아니아(현 오슬로)에 있는 에케베르그 언덕에 갔을 때 느꼈던 감정을 회상한 것이다. 멀리서 남성 두 명이 다가오고 있고 그 뒤로 깊은 협곡이 보인다. 노르웨이 특유의 피오르fjord 협곡 위로는 검붉은 노을이 지고 있다. 빙하 지역인 노르웨이는 공기가 맑고 여름은 해가 굉장히 길기 때문에 석양 노을이 붉다 못해 검붉게 된다. 이 장면이 피오르 협곡과 이어지며 환상적인 풍경을 자아낸다.

남자는 무엇에 절규하고 있는 것일까. 남자 손의 정확한 위치는 볼이 아닌 두 귀다. 이 그림의 원제는 〈자연의 절규〉로, 뭉크가 에케베르그 언덕에 갔을 때 어떤 공포스러운 소리를 들었고, 그 때문에 귀를 막고 괴로워했던 상황을 담은 것이다. 그날의 상황에 대해 뭉크는 이렇게 기록한다.

"친구 두 명과 함께 나는 길을 걷고 있었다.
해는 지고 있었다.

하늘이 갑자기 핏빛의 붉은색으로 변했다.

그리고 나는 우울감에 숨을 내쉬었다.

자연을 관통해서 들려오는 거대하고 끝없는 비명을 느꼈다."

처음엔 우울감 때문에 숨을 내쉬었고, 그 순간 자신을 둘러싼 자연이 그 우울감보다 더 강력한 힘으로 자신을 옥죄었으며, 스스로 견디지 못해 귀를 막고 소리를 질렀다는 것이다.

뭉크는 정신질환을 앓았다. 또한 동생 라우라 뭉크Laura Munch 역시 그림 속 에케베르그 언덕 뒤에 있는 정신병원에 입원해 있었다. 뭉크는 늘 정신적으로 힘들고 불안정한 상황이었고, 그런 상태에서 남들은 느끼지 못하는 작은 소리를 크게 들었거나 환청을 들었을 수 있다.

오늘날에는 많은 사람들이 열광하는 그림 중 하나지만 당시엔 이 그림에 그리 우호적이지 않았다. 단순히 작품에 대한 비난뿐 아니라 뭉크의 정신상태를 의심하는 비난들이 쏟아졌다. 희미하지만 왼쪽 하늘 위에 낙서처럼 '오직 미친 사람만이 이 그림을 그릴 수 있다Kan kun være malet af en gal mand.'라고 쓰여 있는데 당시 뭉크가 받았던 비난도 대개 이러했다. 그렇다 보니 누군가 뭉크를 조롱하기 위해 작품에 적어 놓은 것이 아닌가 의심했지만 노르웨이 국립미술관에서 필적 감정과 적외선 검사를 해 본 결과 뭉크 자신이 쓴 것으로 확인됐다. 뭉크가 자신에게 쏟아진 비난을 받아들인 상태에서 적은 것으로 보인다. 그는 스스로 자신의 광기는 천재성에서 온다고도 말한 바 있다. 그림을 통해 자신의 가장 아픈 부분을 힘들게 꺼내 놓았음에도 불구하고 이에 대해 함부로 이야기하는 사람들을 보며 세

상에 대한 절규를 적어 놓은 건 아닐까.

죽음, 불안, 공포로
가득했던 날들

뭉크의 삶에는 계속해서 죽음이 닿아 있었다. 먼저 다섯 살 때 어머니가
결핵으로 죽는다. 어머니가 죽고 누나들이 뭉크를 돌봐 주었는데 열세 살
되던 해에 누나마저 죽는다.

이 시기 북유럽에서는 결핵이 유행했고 많은 사람들이 죽었다. 한국
에서도 1950~60년대에 결핵으로 죽는 사람이 많았다. 로날트 게르슈테
Ronald D. Gerste의 책《질병이 바꾼 세계의 역사》를 보면 "200년 동안 10억
명이 죽었다."고 한다. 그래서 당시를 가리켜 침대시대, 백의시대라고도
부른다. 뭉크 역시 주변에 결핵으로 고통받거나 죽는 사람들을 많이 봤
고, 자신도 결핵에 걸려 피를 토하기도 했기 때문에 죽음에 대한 공포는
늘 그를 따라다녔다.

침대시대에는 환자를 그리는 그림도 많이 나오고, 오페라 등에도 결핵
으로 죽는 주인공을 다루는 작품들이 많았는데 대표적으로 오페라 '라트
라비아타', '라보엠' 등이 있다.

뭉크 역시 침대시대에 대한 그림을 그렸다. 1886년에 발표한 그림 〈병
든 아이〉(305쪽)는 죽어 가는 누나의 모습을 회상하며 그린 그림이다. 옆
에 있는 여인은 자신을 돌봐 주었던 이모 카렌 비욀스타드Karen Bjølstad로 추
정된다. 성인인 여성은 괴로워하는 반면, 아픈 아이는 오히려 곁에 있는

여성을 위로하고 있어 더욱 안타까움을 자아낸다.

하지만 이 무렵은 사실주의 그림들이 유행했던 시절이었기에 이 그림을 본 사람들은 〈병든 아이〉를 두고 그리다 만 그림이라며 폄하했다. 그럼에도 불구하고 뭉크는 이 그림을 화가로서, 예술가로서의 돌파구, 자신의 작품 세계를 확립하게 해 준 작품이라고 말한다. 스물두 살에 처음 죽음을 화폭에 담고 슬픔의 눈물을 수많은 붓질로 표현해 낸 이 강렬한 비극은 평생에 걸쳐 수십 개의 작품으로 그려진다. 뭉크에게 두려움을 극복하는 방법은 예술을 통해 그 두려움과 온전히 마주하는 것이었다.

"나는 죽은 자들을 데리고 살아간다."

– 에드바르 뭉크

뭉크가 이처럼 그림으로 자신의 내면을 바라볼 수 있도록 물꼬를 터 준 것은 이모 카렌이었다. 엄마가 죽고 카렌은 아버지를 도와 뭉크의 형제자매들을 보살핀다. 종이장식가였던 카렌은 아이들과 종이 만들기나 그림 그리기 등을 함께하며 미적 감각을 틔워 줬다. 특히 뭉크가 화가가 되는 것을 못마땅해했던 아버지를 대신해 뭉크의 예술적 재능을 알아보고 지지해 준다.

뭉크는 아버지와 사이가 그리 좋지 않았다. 군의관이었던 아버지는 독실한 가톨릭 신자이자 다정다감한 아버지였다. 하지만 아내가 죽은 뒤로는 자신만의 세계에 빠져 아이들을 잘 돌보지 않고 종교에만 심취하게 된다. 또한 아이들을 엄하게 훈육했다. 아이들이 잘못된 행동을 할 때마다

에르바르 뭉크, 〈병든 아이The Sick Child〉, 1907년

"네가 이렇게 행동하면 하늘에 계신 엄마가 얼마나 슬퍼하겠니?" 하는 식으로 아이들에게 큰 상처가 될 말들을 서슴없이 하기도 했다. 자신의 슬픔에 매몰되어 아이들을 돌볼 여유가 없었던 듯하다.

아버지의 이런 방황은 가정의 경제도 흔들게 된다. 뭉크의 집은 원래 경제적으로도 안정돼 있었는데 종교에 심취한 아버지가 무료 봉사 등을 다니느라 가계가 어려워진 것이다. 1800년대부터 산업화가 시작된 크리스티아니아는 아케르셀바 강을 중심으로 하여 동서쪽으로 빈부격차가 있었다. 동쪽은 노동자 계급, 서쪽은 부유층이었는데 뭉크는 그 경계선에서 살면서 그때그때 경제 상황에 따라 동쪽 또는 서쪽으로 이사를 많이 다녔다고 한다. 잦은 이사로 인해 심리적으로도 불안정하고, 친구를 오래 사귈 수도 없었으며, 밖에도 잘 나가지 못하다 보니 뭉크가 할 수 있는 건 오직 그림 그리는 일뿐이었다. 외롭고 불안했던 어린 뭉크의 마음을 달래 준 유일한 친구가 붓과 팔레트였던 것이다. 그렇게 뭉크는 그림을 통해 치유받고 그림을 통해 스스로를 성장시켰다.

세상이 알아주지 않을지라도 누구보다 세상을 사랑했던 화가

하지만 뭉크는 포기하지 않았다. 지금의 노르웨이는 북유럽, 선진 복지국가의 이미지가 있지만 그 시절만 해도 유럽의 변방 국가에 불과했다. 그렇다 보니 예술가로 성공하기 위해서는 주류 미술계로 나아가는 방법뿐이었다. 1881년 왕립미술학교에 입학한 뭉크는 비로소 재능을 인정 받았

"내 예술은 개인적인 고백이다.
삶에 대한 두려움이 없었다면
길을 잃은 배와 같았을 것이다."

- 에드바르 뭉크

고, 2년 만에 산업·미술전람회에 작품을 출품해 후원자들을 만난다. 그렇게 1885년 파리 유학을 떠나 최고의 실력가들을 만나며 최고의 예술가로 성장한다.

파리에 간 뭉크는 정말 열심히 그림 공부를 한다. 이 당시에 그린 그림 〈칼 요한 거리의 봄날〉과 〈라파예트 거리〉 등은 앞에서 본 작품들과 달리 굉장히 화사하다. 뭉크는 파리에서 고흐, 고갱 등 인상파 화가들의 작품을 관심 있게 보며 강점을 취하고자 노력했다. 빛에 대한 표현이나 짧고 거친 붓터치, 화려한 색감 등을 자신의 것으로 습득하고자 했다. 그리고 여기서 한 발 더 나아간다. 인상파의 주요 모토는 '눈에 보이는 대로 그린다'이다. 하지만 뭉크는 "나는 보이는 대로 그리는 게 아니라 본 것을 그릴 것이다."라고 말한다. 인상주의는 보이는 대로 그리다 보니 인상만 있고,

에르바르 뭉크, 〈칼 요한 거리의 봄날Karl Johan in the Rain〉, 1891년

에르바르 뭉크, 〈라파예트 거리Rue Lafayette〉, 1891년

에드바르 뭉크, 〈칼 요한 거리의 모퉁이|Street Corner on Karl Johan, Grand Cafe, 1883년

에드바르 뭉크, 〈칼 요한 거리의 저녁Evening on Karl Johan Street, 1892년

정작 중요한 감정이 빠져 있다. 하지만 자신은 자신의 감정, 기억을 그리겠다는 의미였다. 철학적이었던 뭉크는 눈에 보이는 인상이 아닌 그 속에 있는 본질, 불안의 본질, 고독의 본질, 실존의 본질을 인식해 그림으로 표현하고자 했다. 〈칼 요한 거리의 모퉁이〉와 〈칼 요한 거리의 저녁〉 두 작품을 비교해 보면 자신의 기억 속에 감정을 담겠다는 뭉크의 변화가 무엇인지 확인할 수 있다.

뭉크의 그림 세계가 한 번 더 도약할 수 있도록 기회를 준 인물이 또 하나 있다. 왕립미술학교에서 만난 한스 예게르Hans Jæger다. 노르웨이의 작가이자 철학자, 정치활동가였던 그는 크리스티아니아 보헤미안이라는 그룹을 이끌고 있었다. 크리스티아니아 보헤미안은 급진적인 자유주의를 설파하는 그룹이었다.

한스 예계르는 늘 "모든 사람들은 자신의 삶에 대한 글을 써야 한다."라고 했는데 이 영향을 받아서인지 뭉크도 자신의 감정을 기록으로 많이 남겼다. 그렇게 자신의 감정을 끄집어내는 연습을 함으로써 보다 자연스럽게 자신의 그림에도 녹여 낼 수 있지 않았나 싶다. 파격적인 생각들이 자유롭게 논의되던 크리스티아니아 보헤미안에서 뭉크의 예술적 철학은 보다 견고해져 갔다.

뭉크는 지식인들과도 활발한 교류를 했다. 러시아의 지리학자 표트르 크로폿킨Pyotr Kropotkin, 러시아의 소설가 표도르 도스토옙스키Fyodor Dostoevskii 등 우리에게도 친숙하고 잘 알려진 지식인들이 뭉크의 동료였다. 자유로운 지적 교류는 연애에도 영향을 미쳐서 자유 연애에 빠지는데 뭉크의 첫 연애 상대는 유부녀였고, 두 번째는 바람둥이였다. 그러다 세 번째에 운명처럼 한 여성을 만나게 된다. 그녀가 바로 툴라 라르센Tulla Larsen이다.

부유한 와인 도매상의 딸 툴라 라르센은 매력적인 외모에 적극적인 성격을 갖춘 여성이었다. 자신과 달리 소심하고 음울하며 차분한 뭉크에게 매력을 느낀 툴라는 적극적으로 뭉크에게 다가갔고 열정적으로 사랑했다. 4년 넘게 만나며 약혼까지 하게 되지만 결혼하자는 툴라의 프러포즈에 뭉크는 단호하게 거절한다. 자신에게 매달리는 툴라를 피해 뭉크는 이탈리아 등으로 떠나도 봤지만 툴라는 계속해서 집착적으로 뭉크를 좇아다닌다. 막대한 유산을 남기고 떠난 아버지를 대신해 의지할 수 있는 사람을 찾던 툴라는 뭉크에게 집착할 수밖에 없었고, 뜻대로 되지 않자 자살 기도까지 한다. 이 소식을 듣고 뭉크는 툴라 곁으로 돌아왔지만 이렇

에르바르 뭉크, 〈인생의 춤The Dance of Life〉, 1899~1900년

게 극단적으로 행동하는 툴라에게서 점점 마음이 떠난다. 그럴수록 툴라는 계속 매달렸고 끝내는 뭉크에게 총을 쏘는데 정말 쏘려던 것은 아니었다. 하지만 오발되는 바람에 뭉크의 왼손 중지에 맞아 손가락이 약간 잘려 나갔다. 이런 일을 겪으며 뭉크는 사랑하는 여인에 대한 배신감과 더불어 엄청난 충격에 빠진다.

그런데 신기하게도 마치 이런 일을 예견이라도 한 듯 사랑에 관한 그림을 하나 남겼는데 그 그림이 〈인생의 춤〉(311쪽)이다. 돌고 도는 춤의 동작, 반복되는 움직임을 인생에 빗대 표현한 것으로 보인다. 그림 중앙에 있는 연인이 뭉크와 툴라다.

이 그림에는 뭉크가 생각한 사랑의 4단계가 담겨 있다. 1단계는 솔로다. 혼자 덩그러니 서 있는 사람들이 1단계인 것이다. 2단계는 구애로, 툴라 옆 뒤쪽에 남자들에게 둘러싸여 구애를 받고 있는 여성이 이 단계에 해당한다. 3단계는 바다 가까이에서 사랑에 빠져 행복하게 춤을 추는 커플인데, 이는 몰입 단계다. 그리고 마지막 4단계는 행복으로 더 나아가지 못하고 여성을 위협적으로 안고 있는 남자로 표현된 욕망 단계다. 대개 뭉크의 그림이라고 하면 우울, 죽음을 생각하게 되지만 인생에 대한 자신의 관점을 표현한 이런 그림들도 함께 본다면 뭉크를 보다 다채롭게 이해할 수 있을 것이다.

1892년 베를린에서 활동하고 있던 노르웨이의 한 화가가 뭉크의 작품을 보고 매력을 느껴 베를린에서 전시회를 열 수 있게 돕는다. 하지만 보수적인 독일 미술계에서는 뭉크의 그림에 대해 예술에 대한 모독이다, 어떻게 이런 걸 그릴 수 있느냐 등등 엄청난 비난을 쏟아내는 일이 있었다.

"숨 쉬고, 느끼고, 아파하고,
사랑하는 인간을 그려야 한다."

- 에드바르 뭉크

뭉크는 어쨌든 자신의 작품에 반응해 주는 것에 만족했는데 이 일은 '뭉크 스캔들'이라고까지 불리며 크게 이슈가 된다. 막스 리베르만Max Liebermann 등 독일의 진보 성향 예술가들이 이런 비난에 격렬하게 저항한 것이다. 그때 등장한 게 바로 분리파 운동이다.

노르웨이 변방 출신의 화가였던 뭉크가 19세기에서 20세기로 전환되는 시점에 20세기 독일 미술을 대표하는 표현주의의 시초가 된 것이다. 20세기 미술을 이야기할 때 가장 중요한 변화는 화가의 감정, 생각, 의지를 드러내는 것인데 이를 각인시키는 데 있어 뭉크가 지대한 영향을 미쳤다고 할 수 있다.

1895년 노르웨이로 돌아온 뭉크는 노르웨이에서도 크게 환영받지 못했다. 1905년에야 스웨덴으로부터 독립하게 된 노르웨이는 당시 혼란스러운 상황이었다. 그런 상황에서 〈인생의 춤〉 같은 그림을 발표하니 언론에서는 이해할 수 없는 혐오스러운 그림이라며 혹평한다. 뭉크 자신은 예술적으로 자신이 추구하는 바를 찾아 한 방향으로 향해 가고 있었지만 그의 걸맞은 사회적 평가는 늘 결여돼 있었다. 이미 심신이 피폐해진 상태로 고향에 돌아왔지만 고향에서조차 이런 평가를 받게 되니 뭉크는 상심하고 급기야 알코올중독에 빠지고 만다.

하지만 여기서 포기할 수 없다고 생각한 뭉크는 용기를 내 덴마크 코펜하겐에 있는 정신병원에 스스로 찾아간다. 병을 고치고 인생을 바로잡기 위해서였다. 그렇게 무사히 치료를 마치고 다시 배를 타고 노르웨이로 돌아오고 있는데 누군가 뭉크에게 오슬로 대학교에서 아울라 캠퍼스에 걸 벽화를 공모하고 있는데 한번 참가해 보는 게 어떠냐고 제안한다. 노르웨

이에서 내로라하는 화가들이 다 모인다는 말에 자극을 받은 뭉크는 공모전에 참가한다. 이때 출품한 작품이 바로 〈태양〉(316~317쪽)이다.

하지만 당선까지의 여정이 쉽지는 않았다. 공모전 최종 후보까지 올랐지만 반대하는 심사위원들 때문에 의견이 모아지지 않았고, 논란만 계속되며 시간을 끌었다. 하지만 기어이 이 작품을 당선시키고, 이 작품으로 인생을 마무리하겠다고 결심한 뭉크는 주변에 열심히 홍보도 하고 부탁도 해 보는데 결국 완벽한 당선은 되지 못한다. 대신 작품을 만드는 데 쓴 비용 절반만 받고, 기증하는 형식으로 오슬로 대학교에 걸리게 된다.

1916년 완성돼 오슬로 대학교 아울라 캠퍼스의 대강당 중앙을 장식한 대형 벽화 〈태양〉은 뭉크의 회화적 인생의 2막을 알리는 중요한 작품이다. 〈절규〉에서 본 하늘의 모습과 전혀 다른 하늘이 담겨 있다. 〈절규〉의 하늘이 검붉은 석양이라면, 〈태양〉의 하늘은 일출이다. 자세히 보면 눈이 부시단 생각이 들 정도로 햇볕이 강하게 우리에게 다가오고 있다. 주변에 있는 작은 섬들은 당시 뭉크의 작업실 주변 바닷가에 있던 것들이다. 작업실에서 봤던 극도로 강렬한 햇빛이 바다를 감싸고 있는 모습을 그린 그림이라고 할 수 있다.

뭉크에게 있어 그림은 죽음의 공포, 불안감을 정리하고 승화시키는 매개였다. 하지만 오슬로 대학교 벽화 프로젝트처럼 자신이 사회에 공헌할 수 있는 기회를 얻으며 가치관의 전환을 맞는다. 그간 자신만을 향하던 시선을 사회로 돌릴 수 있게 된 것이다. 뭉크는 1944년 생을 마감하며 자신의 모든 작품을 오슬로시에 기증한다. 힘겨운 인생을 담은 그림들로 결국 타인에게 도움이 되고 싶었던 화가 뭉크는 다음과 같은 말을 남긴다.

에드바르 뭉크, 〈태양The Sun〉, 1916년

"나는 예술로 삶의 의미를 설명하고자 노력한다.
그래서 내 그림이 다른 이들에게
자신의 삶을 명확하게 하는 데 도움이 되기를 원한다."

에드바르 뭉크가 오늘의 당신에게 말을 건넨다.
"깊은 밤 뒤에는 찬란한 아침이 옵니다."

16

색다른 꿈을 꾸다,
앙리 마티스

Henry Matisse
1869~1954

당신의 마음은
지금
무슨 색인가요?

앙리 마티스, 〈모자를 쓴 여인Woman with a Hat〉, 1905년

앙리 마티스가 그린 〈모자를 쓴 여인〉의 주인공은 마티스의 아내 아멜리 파레르Amélie Parayre다. 마티스가 화가 활동에 전념할 수 있도록 하기 위해 모자를 만들어 팔아 가며 내조해 준 아멜리에게 고마운 마음을 담아 그린 초상화로 알려져 있다. 하지만 아내인 아멜리가 과연 이 그림을 보고 좋아했을까? 기대와 전혀 다른 그림에 불같이 화가 난 아멜리는 일주일간 마티스와 말도 하지 않았다고 한다.

1905년 마티스가 서른여섯 살에 그린 이 작품은 가을에 열리는 살롱 도톤Salon d'Automne에 전시할 예정이었다. 하지만 이 그림을 본 주최측에서 먼저 전시해도 괜찮겠느냐며 마티스를 만류했다. 그럼에도 마티스는 기어이 작품을 전시했고, 이 작품은 아내뿐 아니라 다수의 사람들로부터 비난을 받는다.

형태는 단순하게 색은 강렬하게
새로운 그림의 등장

당시 여인의 초상화라고 하면 르누아르의 〈두 자매〉에서처럼 우아하고, 아름다운 것을 기대하기 마련이었는데 세부 묘사 대신 과감한 표현을 선택한 마티스는 색채의 연결고리도, 제대로 된 형태도 없이 부채의 모양, 장갑 낀 손을 그저 물감을 내동댕이친 듯하게 표현했다. 머리 아래나 이마 그림자는 초록색으로, 목은 빨강과 주황으로 알록달록한 데다 모자를 감싸고 있는 파랑과 얼굴 주변의 청록이 여성의 얼굴에 반사돼 들어와 기괴한 느낌마저 든다. 당시 미국의 평론가 레오 스타인Leo Stein이 이 그림을 구입하는데 집에 걸어 두고 아무리 봐도 마음에 들지 않는다며 이렇게 말했다고 한다.

"지금껏 내가 본 그림 중에 가장 형편없는 물감 얼룩."

하지만 이 작품의 진가를 알아본 인물도 있었다. 다름 아닌 파블로 피카소다. 당시 피카소도 살롱 도톤에 출품을 준비하고 있었는데 마티스의 이 그림을 본 뒤에 자신의 부족함을 절감하고 출품을 취소한다.

20세기 미술계 최고의 라이벌인 마티스와 피카소의 첫 번째 매치에서 마티스가 승리한 것이다. 당시 20대 초반이었던 피카소는 이제 막 파리에 와서 새로 그림을 배워 나가는 입장이었고, 다양한 실험을 시작할 때였다. 그즈음에 피카소 그린 〈페르낭드 올리비에〉를 보면 그가 왜 먼저 포

 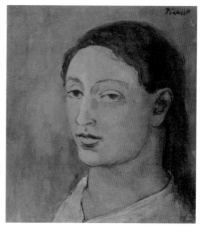

오귀스트 르누아르, 〈두 자매Two Sisters〉,
1881년

파블로 피카소, 〈페르낭드 올리비에Portrait of
Fernande Olivier〉, 1906년

기했는지 알 것 같기도 한데 파격성이나 실험적인 면에서 마티스의 압승
이라 할 만하다.

사실 〈모자를 쓴 여인〉을 그리게 된 계기는 부부싸움 때문이었다. 부
부간 불화를 겪으며 마티스가 느낀 감정의 소용돌이, 붉으락푸르락하는
감정의 폭발을 그림에 투영한 것이다. 하지만 결국 이 그림은 또 다른 불
화를 낳고 말았다.

사실적인 묘사보다 감정 표현을 중시한 후기 인상파의 영향을 받은 마
티스는 새로운 변화에 눈을 뜬다. 그리고 30대 중반 이후부터 자신의 세
계를 뒤집고, 과감한 시도를 거듭하며 새로운 예술 세계를 구축해 감으로
써 '현대 미술의 개척자'라는 타이틀을 얻는다.

하지만 아무리 자신의 감정과 느낌을 담아 표현한 것이라 해도 당시 사

"내가 그림을 그리는 까닭은
감정을 묘사하기 위해서다.
감정이 없는 화가는 그림을
그리지 말아야 한다."

- 앙리 마티스

람들이 보기에 이건 선을 넘은 것이었다. 살롱 도톤에서 이런 유의 그림들 사이에 도나텔로의 아름다운 조각상이 놓여 있었는데 이를 본 한 평론가는 "아름다운 도나텔로의 조각이 야수들에게 잡아먹히고 있다."라고 기고한다. 이것이 바로 야수파, 포비슴fauvisme의 시작이다.

기존 인상파와 야수파의 차이를 극명하게 보여 줄 만한 두 작품이 있다. 두 작품 모두 바다의 항구를 그린 것인데 신인상파 화가 폴 시냐크Paul Signac의 〈생트로페의 항구〉는 색채와 형태를 작은 점으로 세밀하게 표현하고 자연스러운 조화를 추구하고 있는 반면, 앙드레 드랭Andre Derain의 〈콜리우르의 항구〉는 빨강, 파랑, 노랑의 3원색을 강렬하게 사용하고 거칠고 단순한 형태를 표현하고 있다.

야수파의 물결은 음악계에도 영향을 미친다. 음악에서는 원시주의라고 하는데, 원시주의란 원시적인 생명력을 동경하며 격렬한 리듬이 주를 이루는 야성적인 분위기의 음악을 가리킨다. 새로운 예술 사조가 등장하

폴 시냐크, 〈생트로페의 항구The Port of Saint-Tropez〉, 1901~1902년

앙드레 드랭, 〈콜리우르의 항구Bâteaux dans le Port de Collioure〉, 1905년

는 것은 대개 직전 사조에 대한 반발에서 비롯된다. 원시주의 직전 사조
는 후기 낭만주의다. 지나치게 세련되고 유려한 낭만주의 음악에 신물을
느낀 사람들은 폭발적인 생명력을 원했고, 이런 분위기 속에 원시주의가
등장하게 된 셈이다. 대표적인 원시주의 작곡가에는 러시아 출신 미국 작
곡가 이고르 스트라빈스키Igor Stravinsky가 있다.

음악의 3요소는 선율, 화성, 리듬인데 이전까지는 리듬을 앞세우면 음
악이 점잖지 않다, 깊이가 없다고 생각했다. 하지만 스트라빈스키는 과감
하게 리듬을 음악의 전면에 내세운다. 스트라빈스키의 대표작 '봄의 제전'
을 들어 보면 기존 4분의 2박자, 4분의 4박자가 아닌 5분의 6박자, 8분의
17박자 등 홀수박으로 대칭을 다 무너뜨리고, 변화가 잦아 오케스트라 연
주가 쉽지 않다. 기존의 틀을 깨고 새로운 음악풍을 만든 것이다.

그동안의 인류 역사를 모두 합쳐도 20세기만큼 과학기술의 발전을 이
룬 시기는 없다고 해도 과언이 아니다. 그만큼 20세기에 세상은 폭발적으
로 발전했다.

철학적으로도 현상학의 시대라고 해서 보이지 않는 본질을 찾던 과거
에서 벗어나 눈에 보이는 그 자체가 본질이라는 사상이 유행하면서 새로
운 예술 사조의 철학적 토대가 마련된다.

고대 그리스부터 르네상스, 바로크, 로코코, 19세기까지는 자연을 있
는 그대로 화면에 옮기는 것이 중요했다면 20세기 들어서면서는 내가 어
떻게 느끼는가 하는 나의 느낌을 앞세우게 된다. 인상파 화가인 고흐, 고
갱 등도 이런 실험들을 했지만 마티스는 여기서 한 단계 더 나아가 형태를
왜곡시키거나 과장하고, 색채를 한 발짝 더 자유롭게 풀어낸다.

앙리 마티스, 〈붉은 색의 조화The Dessert Harmony in Red〉, 1908년

마티스 그림을 이야기할 때 가장 먼저 색을 말한다. 무료한 일상에 활력을 주는 마티스 특유의 색채감이 있기 때문이다. 〈붉은색의 조화〉(327쪽)를 보면 크게 식탁이 있고, 그 뒤에 벽이 있는데 식탁과 벽이 하나의 색으로 과감하게 이어져 있다. 오른쪽에는 검정 상의에 하얀 앞치마를 두른 여성이 식탁을 꾸미고 있는 모습이고, 창밖에는 초록의 자연이 펼쳐진다. 실내 공간이 하나의 덩어리를 이루고 여인이 서 있으며 건너편에 창이 있는 구도로, 식탁과 벽지에 그려진 아라베스크 문양이 붉은색과 어우러져 전체적으로 생명력이 피어오르는 느낌이 강하게 든다. 야수파인 마티스답게 형태는 압축적이고 간결하지만 색은 강렬하게 끌어낸 작품이다.

이 그림은 원래 배경이 파란색으로 작업됐다. 그런데 작업 도중 그림을 의뢰했던 러시아 재벌 세르게이 슈킨Sergei Shchukin이 가족을 잃고 힘들어한다는 이야기를 들은 마티스가 우울의 상징이기도 한 파란색 대신 에너제틱한 컬러인 빨간색으로 바꿔 버린다. 실제로 슈킨은 이 그림을 보고 굉장히 만족해했다. 색이 사람에게 어떤 감정을 불러일으키고 또 그로 인해 어떤 결과를 낳을 수 있는지 이 그림을 통해 마티스가 직접 확인시켜 준 셈이다.

붉은색에서 정열과 에너지, 활력을 얻긴 했지만 그것만 있다면 과했을지도 모른다. 그래서 마티스는 붉은색과 대비되는 무채색의 여인과 노란색 소품으로 열정을 톤 다운시키며 조화를 만든다. 노란색도 사실 열정의 색이지만 강렬한 빨간색과 만나 부드럽고 우아한 느낌을 준다. 이렇게 내부를 살펴봤다면 다음은 창밖을 보자. 창밖의 자연과 초록을 통해 편안함과 안락함까지 잡았다. 즉, 강렬함과 편안함이 공존하는 작품이라 할 수

있는 것이다.

색은 경험이다. 그중에 붉은색은 이중적인 의미를 갖는다. 한편으로는 생명의 상징이면서, 다른 한편으로는 죽음을 상징하기도 한다. 또한 예부터 색깔을 통해 계급, 신분을 나타내는 경우도 많았다. 고대 로마의 경우 계급이 높은 정치인들은 흰색 토가를 입었다. 이때 흰색은 정치적인 지조, 순결을 의미한다. 뿐만 아니라 귀한 염료였던 보라색은 황제나 권력자들에게만 허용됐다. 또 기피했던 색도 있는데 중세 서양에서는 유대인을 상징하는 노란색을 기피했다. 르네상스 시대로 오면 붉은색은 고귀한 인물을 의미했기 때문에 추기경 등이 붉은색을 자주 입는다. 이처럼 색이 주는 이미지와 상징은 시대에 따라 상황에 따라 달라진다.

색은 특히 감정과도 연결된다. 형태는 이성과 논리에 따라 맞고 틀리고를 얘기할 수 있지만, 색채에는 정답이 없다. 느낌만 있을 뿐이다. 마티스는 색채의 표현을 통해 사람들의 뇌리에 강렬한 인상을 남기고자 했고 이는 현대 미술에 새로운 변혁을 이끌었다.

마티스가 태어난 북프랑스의 르 카토 캉브레지는 위도가 높아 춥고 흐리고 습한 동네였다. 그러다 보니 작열하는 태양이 비추는 곳을 항상 그리워했던 마티스는 세계 각국으로 여행을 다닌다. 그런 그를 환한 색채의 세계로 이끈 도시가 프랑스 남부 지중해 연안에 있는 콜리우르였다. 프랑스와 스페인 카탈루냐 접경 지역에 있는 작은 항구마을인 이곳에서 마티스는 앙드레 드랭과 만나 처음으로 야수파의 기초를 닦기도 했다.

콜리우르의 푸른 하늘과 그보다 더 푸른 바다를 본 마티스는 엄청난 자연의 축복을 경험한다. 온통 파란 이 세계, 거기서 작열하는 태양, 그 속

"색의 가장 중요한 기능은
표현하는 것이다."

- 앙리 마티스

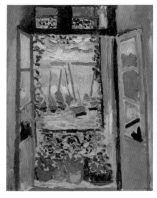

앙리 마티스, 〈열린 창Open-Window〉,
1905년

앙리 마티스, 〈콜리우르 근교 풍경Landscape near
Collioure〉, 1905년

에서 생에 활력을 느꼈고, 콜리우르에 대한 많은 작품을 남긴다. 그렇게
콜리우르는 거칠고 자유분방한 색채 예술의 토대이자 야수파의 성지가
된다.

⁂ 하늘의 푸른색, 인간의 붉은색, 대지의 녹색

마티스는 자신이 꿈꾸는 파라다이스를 그림으로 남긴다. 그렇게 탄생한
작품이 〈생의 기쁨〉(332쪽)인데 이 그림은 붉은색과 초록색이 보색 대비
를 이루고 있으면서도 톤 다운되어 있어 강렬하기보다는 차분한 느낌이
고, 전체적으로 밸런스가 잡혀 있는 모습이다. 곡선으로 연결된 자연과
사람에는 여전히 리듬감이 느껴지지만 전체적으로는 편안해 보인다.

당시 어떤 그림을 그리고 싶느냐는 질문에 마티스는 이렇게 답한다.

앙리 마티스, 〈생의 기쁨Le Bonheur de Vivre〉, 1905~06년

"하루의 힘든 일을 마치고 돌아와 푹신한 안락의자에 앉는 듯한 느낌이 드는 그림을 그리고 싶다."

〈생의 기쁨〉은 마티스의 향후 작품 세계에 대한 예고편이기도 하다. 이 그림 속에 있는 대자연에 편안하게 누워 있는 사람들, 둥글게 둘러 모여 춤을 추는 모습 등은 이후 마티스 작품에 무수히 등장한다.

둥글게 둘러 모여 춤을 추는 것을 원형무圓形舞라고 한다. 〈춤〉속의 원형무는 작은 집단으로 시작되었을 최초의 인류를 닮은 가장 원초적인 모습이 아닐까 싶다. 앞에서 언급한 스트라빈스키의 '봄의 제전'은 봄을 맞이해 대지의 신에게 여인을 제물로 바치는 내용이다. 이 곡의 발레 안무 중에도 이렇게 손을 잡고 원형으로 춤을 추는 장면이 포함돼 있다. 당시 전반적으로 이런 원시주의가 유행하기도 했지만, 문화 인류학이 발달하던 시기에 유럽의 학자들이 다양한 부족을 직접 만나며 인류의 원형 자산에 대한 정보를 얻고 연구를 거듭하던 때여서 이런 분위기가 그림과 음악

앙리 마티스, 〈푸른 누드Souvenir de Biskra〉, 1907년

앙리 마티스, 〈춤La danse〉, 1909~10년

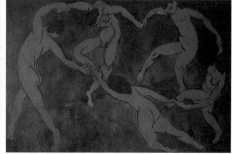

에 반영된 것인지도 모르겠다.

하지만 한편으로 당시는 전쟁의 위험이 높아지던 시기이기도 했다. 피카소가 전쟁의 참상을 담은 〈게르니카〉(340쪽) 같은 작품으로 시대에 책임 있는 목소리를 낸 반면, 절박했던 시대 상황과 달리 행복을 주제로 한 그림들을 주로 발표한 마티스는 사람들의 비난을 피할 수 없었다.

그렇다고 마티스가 전쟁을 회피하고 골방에서 그림만 그렸던 건 아니다. 1차 세계대전 당시 스스로 적극적으로 출전 준비를 하지만 몸이 약해 참전하지 못했다.

암에 걸려 여러 차례 수술을 받고, 여든이 넘어 하반신 마비로 병상에서 거의 움직일 수 없는 상태가 되었을 때도 마티스는 숯을 이용해 벽에 그림을 그렸다. 신체적 한계를 뛰어넘어 초인적인 에너지를 보여 준 것이다. 이후 벽에 그림도 그리기 힘들 정도로 쇠약해졌을 때는 새로운 미술 형태를 실험하는데 이게 바로 컷아웃cut out, 즉 종이 오려 붙이기다. 이를 통해 마티스는 끊임없이 자신만의 방법으로 색채나 형태 등에서 벌어지는 역동감을 작품을 통해 구현해 간다.

대표적인 컷아웃 작품이 〈이카루스〉다. 이 작품은 굉장히 단순해 보이지만 최종 결과물을 얻기까지의 과정은 그리 쉽지 않았다. 이런 라인과 분위기를 얻기 위해 수십 번 오리고 붙여 완성시킨 것으로 마티스의 예술에 대한 집념을 보여 준다.

〈이카루스〉는 푸른 하늘을 배경으로 한 젊은 청년이 하늘에서 추락하는 장면을 담고 있다. 여기서의 파란색은 하늘, 창공의 푸르름을 나타내고, 가슴의 붉은색은 심장, 열정을 의미한다. 그리고 주변에 흩뿌려져 있

앙리 마티스, 〈이카루스Icarus〉, 1947년

는 노란색은 밤하늘의 별을 의미하는데 이는 희망과 안정을 상징한다. 생명이 다해 가는 상황 속에서 젊은 시절의 열정과 회한을 다이내믹한 리듬 속에서 회고하며 표현한 것이 아닐까 싶다. 이렇게 마티스는 붓 대신 가위로, 캔버스 대신 색종이로 끊임없이 더 간결하게 더 강렬하게 예술 세계를 이어 나간다.

그리스 신화 속 인물 이카루스는 미노스 왕에 의해 아버지인 다이달로스와 미궁에 갇히게 된다. 여기서 탈출하기 위해 새의 깃털을 모아 밀랍으로 날개를 만드는데 아버지 다이달로스가 말하길, "날아서 도망가되 태양 가까이 가면 안 된다. 그러면 뜨거운 열기에 녹아서 떨어질 것이다."라고 경고하지만 이를 무시하고 이카루스는 욕심껏 날아오르고 만다. 그렇게 날개는 녹아 흩어지고 이카루스는 떨어져 죽는다. 원래 이카루스는 무모한 인간상의 표본이었는데 최근에는 도전하는 인간상이라는 긍정적인 면으로도 보고 있다. 마티스가 이 작품을 만들었을 때는 2차 세계대전 즈음이었기에 전투기에서 추락한 비행사를 그린 것이 아닌가 하는 추측도 나왔다.

그리스 로마 신화에서 하늘을 난다는 건 곧 신의 권위에 대한 대항이고, 그 결과는 심판뿐이었다. 그런데 이제 시대가 바뀌면서 비행기가 나오고, 나는 것에 대한 동경이 생기니 이전까지는 금기시된 신화가 마티스에게는 희망과 가능성의 메시지로 치환된 것이다. 뿐만 아니라 한편으로는 이런 메시지를 온몸을 불태우고 스러져 가고 있는 쇠약한 노장이 만들어 냈다는 점에서 대가는 역시 다르다는 생각도 든다.

마티스는 전 생애에 걸쳐 색채를 전면에 내세우고 그것을 통해 실험적

"내 그림들이 봄날의 즐거움을
담았으면 한다.
내가 얼마나 노력했는지
아무도 모르게."

- 앙리 마티스

인 현대 미술을 계속 시도해 왔다. 또한 끝까지 자신이 개척했던 색채주의라는 범위를 지키기 위해 노력하는데 정말 마지막, 그것도 신체적 한계가 극에 달한 시점에서도 굴하지 않고 색채를 풍부하게 뿜어내고 그것을 통해 자신의 예술을 계속 끌고 나가려 했다. 이런 모습은 예술가로서뿐 아니라 한 인간으로서도 굉장히 위대하게 느껴진다.

마티스가 한 말 중에 이런 말이 있다.

"나는 규칙과 규범을 신경 쓰지 않고 내 색깔을 노래하는 것만 생각했다."

색으로 자신의 예술 세계, 창작 세계를 충분히 표현할 수 있다고 믿었던 마티스의 열정과 집념 덕분에 오늘날 우리는 새로운 그림을 만날 수 있었고 또 그 안에서 힘과 위로를 얻게 됐다.

앙리 마티스가 오늘의 당신에게 말을 건넨다.

"당신의 마음은 지금 무슨 색인가요?"

17

전쟁과 평화,
파블로 피카소

Pablo Picasso
1881~1973

평화를 위해
우리는 무엇을
해야 할까요?

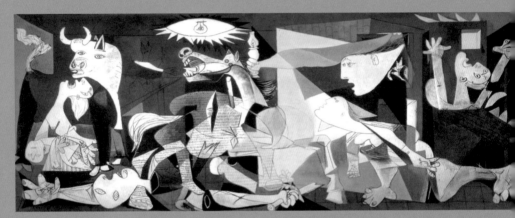

파블로 피카소, ＜게르니카Guernica＞, 1937년

　1937년 4월 26일, 스페인 북쪽에 있는 작은 마을 게르니카에는 모처럼 장이 열렸다. 삼삼오오 광장에 모인 사람들이 즐겁게 시간을 보내고 있는데 갑자기 비행기 소리가 들려 온다. 그리고 곧 '펑' 소리와 함께 온 마을이 아수라장이 됐다. 정체 모를 전투기가 무차별 폭격을 시작한 것이다. 폭탄의 화력이 어찌나 셌던지 마을 전체를 삽시간에 초토화시켰고, 이로 인해 1,600여 명이 목숨을 잃는다. 대부분의 남자들은 전쟁에 나가 있었기 때문에 정작 마을에는 아이들과 여자들뿐이었다.

　이 소식은 프랑스 파리에서 스페인 정부의 의뢰로 그림을 준비하던 한 스페인 화가에게 전해졌고, 충격에 빠진 화가는 마침내 이 주제로 그림을 그리기로 결심한다. 그렇게 한 달 만에 완성시킨 작품이 〈게르니카〉이며, 그가 바로 스페인을 대표하는 20세기 화가 파블로 피카소다. 이 그림을 그렸을 당시 그의 나이는 서른여섯이었다.

"나는 인간을 사랑하기에
전쟁을 혐오한다."

- 파블로 피카소

전쟁의 포화로 얼룩진 20세기, 시대의 비극이 남긴 참혹한 현실에 맞서 붓과 물감을 무기로 전쟁의 참상을 고발한 화가 피카소의 메시지를 하나하나 짚어 보자.

스페인에 엄습한 공포의 그림자

가로 7.8미터, 세로 3.5미터의 〈게르니카〉는 현재 스페인 마드리드의 레이나 소피아 국립미술관에 소장돼 있다. 이 그림은 크게 1, 2, 3단으로 나눌 수 있다. 왼쪽부터 보면 아이를 안고 슬퍼하는 어머니가 있다. 이는 서양 기독교의 피에타를 상징한다. 거기서부터 오른쪽으로 조금씩 시선을 옮기면 중앙에 사지가 찢긴 말이 몸부림치며 포효하고, 그 아래엔 칼을 들고 죽은 사람의 시신이 훼손돼 잘린 팔다리가 널브러져 있다. 맨 오른쪽에는 화염 속에서 고통받고 있는 사람의 모습이 보인다. 그림 상단에 있는 백열전등의 빛이 퍼지는 모습은 굉장히 히스테릭한 느낌을 주는데, 이는 공습이 울렸을 때의 공포감과 긴장감을 보여 주는 장치라고 할 수 있다. 또한 형태가 폭탄처럼 생기기도 해 전쟁을 상징적으로 보여 준다고도 할 수 있다. 여기서 눈길을 사로잡는 건 역시 황소다. 황소는 스페인을 대표하는 동물이지만 이 그림에서는 그보다는 전쟁이 가진 폭력성을 보여 주는 상징물로 보는 편이 맞을 듯하다.

피카소가 〈게르니카〉를 흑백으로 그린 이유에 대해서는 몇 가지 추측이 있다. 첫째는 게르니카 폭격 사건을 처음 보게 된 게 신문에 실린 흑백

사진을 통해서였기 때문에 그때의 충격을 그대로 담기 위해 흑백을 차용했다는 것이고, 둘째는 화려하고 찬란한 색깔이 메시지 전달에 방해가 될 수 있기 때문이라고 한다. 원래 죽어 가는 아이를 안고 우는 여인의 눈물에 빨간색을 칠하려 했으나 그림과 어울리지 않아서 그림 본연의 메시지에 다가가고자 흑백을 썼다는 것이다.

회화에서 색채의 세계는 곧 감각의 세계다. 만약 이 그림에 색을 넣었다면 우리에게 굉장히 감각적으로 다가왔을 것이고, 감성적으로 느껴졌을 텐데 피카소는 그보다는 냉정하고 이성적으로 이 사건을 바라보고자 하는 의도에서 무채색으로 표현한 것이 아닐까 싶다.

1차 세계대전 이후 호황을 누리던 스페인은 급격한 쇠락을 겪으며 어려워진다. 결과적으로 다른 서유럽에 비해 산업화도 늦어지고, 1900년대에 들어서면서는 경제대공황이 오는 등 여러모로 힘든 상황에 직면하게 된다. 공화정에서 왕정복고로, 그리고 1931년에 다시 제2공화정을 수립하며 이미 혼란스러운 과정을 거쳤지만 이 혼란은 여기서 끝나지 않았다. 1933년 선거에서는 우파가, 1936년 선거에서는 좌파가 승리하며 좌우파 간 갈등이 첨예해졌고, 그 가운데 수많은 학살, 암살, 폭력 등이 일어나다 급기야 1936년에는 내전으로 번졌다.

내전에서 중요한 건 반대 세력을 제압해 권력을 차지하는 것이다. 따라서 너무 큰 대도시나 경제 중심지를 공격하게 되면 국가적으로 피해가 크고, 시민들의 반감을 살 수 있기 때문에 그런 지역보다는 반대 세력의 보급로를 차단할 만한 작은 도시를 공격하는 것이 중요하다. 그런 의미에서 게르니카는 바르셀로나에 버금갈 정도로 상공업이 발달했던 대도시

빌바오 초입에 있는 작은 도시이자, 좌파연합(인민전선)에 군수물자를 조달하는 보급로였기 때문에 최적의 타깃이 됐다. 내전을 주도하던 우파연합(국민전선)의 프란시스코 프랑코Francisco Franco는 게르니카를 장악함으로써 북서부 전체를 차지할 계획으로 독일과 연합해 게르니카를 공격한다.

당시는 전 세계가 혼란스러웠고, 외부에서도 스페인 내전이 자신들의 나라에 어떤 이익이 될지에 대해 관심 있게 지켜보는 세력이 많았다. 독일, 이탈리아, 소련 등 파시즘 국가들이 특히 이 내전에 관심이 많았는데 그 와중에 독일이 2차 세계대전에 앞서 자신들의 군사 능력을 테스트하고자 프랑코를 돕기로 하면서 게르니카 학살이 벌어지게 된다.

독일이 2차 세계대전에서 보여 준 군사 전략은 크게 두 가지였다. 하나가 루프트바페Luftwaffe라고 하는 독일의 공중전 전투 부대이고, 다른 하나는 블리츠크리그Blitzkrieg인데 블리츠blitz는 '번개', 크리그krieg는 '전쟁'이란 뜻으로, 번개 같은 속도로 적의 중심을 타격하는 독일 공군의 기습 전술을 말한다. 이걸 게르니카 학살에서 테스트한 것이다. 이때 사용된 무기가 '슈투카Stuka'라고들 부르는 급강하 폭격기다. 당시에는 유도탄이 없었기 때문에 고공비행 중 폭탄을 투하할 경우 정확도가 낮았다. 슈투카는 이런 단점을 보완해 수직으로 급강하해서 요격 지점 가까이 내려가 폭탄을 투하하는 방식이었다. 폭격기가 급강하할 때 굉장히 강한 기계음이 나는데 당시 사람들은 이를 '죽음의 사이렌'이라고 불렀다고 한다.

1차 세계대전까지만 해도 비행기를 활용한 전투는 미미한 수준이었다. 1차 세계대전 말부터 폭격이라는 개념이 나타나기 시작했고, 2차 세계대전 때 항공 폭격이 전쟁의 중요한 전략이 되면서 어떻게 해서든 상대

의 진영에 먼저 도착해 폭격하는 전략을 많이 사용한다. 독일의 게르니카 학살은 민간인을 상대로 한 최초의 항공 폭격으로 기록됐다. 이후 2차 세계대전, 베트남전쟁, 6·25전쟁, 최근의 우크라이나전쟁까지 게르니카의 비극은 지금도 세계 곳곳에서 계속되고 있다.

반전反戰과 평화의 메시지를 담은 〈게르니카〉가 공개됐을 당시 정부의 평가는 그리 좋지 않았다. 나치 독일에서는 이 그림을 비웃으며 "초등학교 4학년이면 누구나 그릴 수 있는 인체 부분들의 잡동사니"라고 혹평했고, 이 그림을 의뢰했던 스페인 정부(인민전선)조차도 "게르니카 학살을 부르주아화한 그림"이라고 비판하며 외면했던 것이다. 하지만 파리 만국박람회에 참석한 다른 국가들로부터는 크게 주목받았는데 박람회 이후 전세계 분쟁 지역에서 순회전을 열기도 했다. 그러자 나치는 이 그림을 어떻게든 불태우고 싶어 했고, 이를 피하기 위해 이 그림은 한동안 미국 뉴욕 현대 미술관에 보관됐다.

스페인 내전에서 결국 프랑코가 승리했고, 36년간 스페인을 지배한다. 그런 까닭에 피카소는 1973년 사망하기 전에 "스페인이 민주화되기 전까지는 자신의 그림을 스페인에 보내지 말라"고 이야기한다. 안타깝게도 그로부터 3년 뒤인 1976년에 프랑코가 사망했고, 1981년이 되어서야 〈게르니카〉는 스페인으로 돌아갈 수 있었다.

〈게르니카〉는 전 세계에 게르니카 학살을 주목시켰고, 이후 전쟁의 참상을 고발하는 반전의 상징이 됐다. 40여 년을 떠돌던 〈게르니카〉는 피카소의 유언에 따라 1981년에야 고국의 품으로 돌아왔지만 현재까지 많은 사람들의 사랑을 받고 있다.

해체와 재조직,
본질에 다가기 위한 노력

전쟁과 평화를 주제로 한 피카소의 또 다른 그림 중에는 〈우는 여인〉(348쪽)
이 있다. 〈게르니카〉와 같은 해에 그려진 이 그림은 전쟁의 공포를 담은 〈게
르니카〉 속 여러 감정 표현의 응집이라고 볼 수 있다.

〈우는 여인〉은 제목에서도 알 수 있듯 울고 있는 여인을 그린 그림이
다. 머리에는 빨간 모자를 쓰고 있고, 모자엔 파란 꽃이 달려 있다. 강렬하
게 튀어나온 눈과 눈물이 표현돼 있고, 손엔 손수건을 움켜쥐고 있다. 노
랑, 초록, 청색까지 들어가 색채가 강렬하다. 〈게르니카〉가 무채색으로
이성에 호소했다면 〈우는 여인〉은 강렬한 원색과 보색 대비를 통해 격렬
하게 표현했다고 볼 수 있다. 또한 여인의 콧날은 정측면인 반면, 눈은 정
면, 모자와 머릿결, 손수건은 측면을 그리고 있는데 다양한 각도에서 시
점을 해체시킨 다음 재조직해 완성한 그림이라고 할 수 있다.

서양 기준으로 보면 15세기에 원근법이 등장한 이래로 거의 500년간
미술은 한 시점, 한 각도에서 본 모습을 그림에 담았다. 하지만 피카소는
이걸 완전히 전복시킨다. 우리가 어떤 사람을 보고 느끼는 감정은 한 시
점, 한 순간이 아니라 다양하게 보고, 이야기함으로써 느낄 수 있는 것이
라고 본 피카소는 다양한 시점을 한 그림에 담아내는 것이 본질에 더 가까
워지는 방법이라고 보았다.

〈우는 여인〉의 모델은 당시 피카소와 사귀던 도라 마르Dora Maar라는 여
성이다. 도라 마르는 얼굴 선이 전체적으로 강하고, 눈도 크고, 속눈썹도

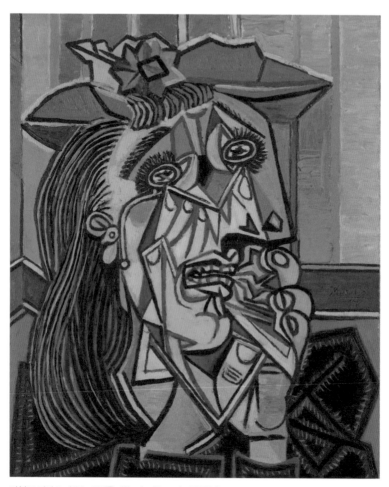

파블로 피카소, 〈우는 여인The Weeping Woman〉, 1937년

길었다. 피카소는 도라 마르를 다양한 관점에서 보고 오랫동안 느꼈던 감정을 분해한 다음 재조직함으로써 도라 마르의 본질에 더 접근하려 했다.

도라 마르는 피카소의 연인으로 잘 알려져 있지만 사실 자신도 뛰어난 재능을 가진 사진작가였다. 뿐만 아니라 사교계와 지식인들 사이에서도 잘 알려진 야망 있는 여성이기도 했다. 도라 마르를 만날 당시 피카소는 부인과는 별거 중이었고 마리 테레즈라는 연인도 있었으며 그 연인과의 사이에 딸도 있었다. 도라 마르는 피카소를 사랑했지만 한편으로 둘은 굉장히 괴로운 관계이기도 했다.

그럼에도 불구하고 피카소는 도라 마르의 초상화를 유독 많이 그렸다. 무덤덤한 표정이나 또 다른 표정들도 있지만 기본적으로는 우는 여인으

파블로 피카소, 〈우는 여인The Weeping Woman〉, 1937년

파블로 피카소, 〈우는 여인The Weeping Woman〉, 1937년

로 많이 그려서 '우는 여인' 시리즈는 드로잉까지 합치면 서른 점이 넘는다. 〈게르니카〉를 그릴 때 전쟁의 참화를 겪은 인간의 표정을 어떻게 잡아내는지가 중요하다고 생각했던 피카소는 도라 마르의 초상화를 통해 인간의 고통과 심리적 압박을 표현할 단서를 얻었다고 볼 수 있다.

피카소에게 있어 도라 마르는 연인이자 뮤즈였고, 또한 조력자였다. 사진 작가인 도라 마르는 〈게르니카〉의 제작 과정을 사진으로 남겨 주었는데 이 기록은 〈게르니카〉의 가치를 높이는 데 결정적인 역할을 했다.

하지만 도라 마르는 피카소가 그린 자신의 초상화에 대해 "피카소가 그린 나의 모든 초상화는 거짓이다. 그림 속에 도라 마르는 없다."라고 했다. 인간의 비극에 대한 성찰, 전쟁에 대한 반대의 의미가 있는지는 모르겠지만 자신은 없다고 한 것이다. 하지만 도라 마르도 정치적으로 진보적인 여성이었고 게르니카 참상에 대해 누구보다 슬퍼했던 사람 중 하나다. 피카소는 슬퍼하는 도라 마르의 모습에서 전쟁으로 인해 고통받는 사람들을 어떻게 표현할지에 대한 영감을 얻었을 것이다.

파블로 피카소, 〈첫 영성체First Communion〉, 1896년

간혹 피카소의 후기 작품들만 보고 오해하는 경우가 있는데 피카소는 사실주의 그림도 굉장히 잘 그리는 화가

"나는 본 대로 그리는 것이 아니라
생각한 대로 그린다."

- 파블로 피카소

다. 1896년, 피카소가 열다섯 살에 사실주의 기법으로 그린 작품 〈첫 영성체〉(350쪽)를 보면 그가 얼마나 화가로서 재능이 뛰어난 사람이었는지 알 수 있다. 어린 나이에 옛 거장들의 기법을 완벽히 습득했을 뿐 아니라, 다방면에 관심이 많아 다양한 실험적 시도를 많이 한다. 피카소 후기 작품들은 그의 예술적 여정의 결과물이라 할 수 있다.

기존의 상식을 무너뜨리고 다양한 시각으로 본질을 표현한 피카소의 파격적 시도들과 그 예술적 여정은 〈게르니카〉로 온전히 이어진 셈이다.

◇ 국경을 초월한 평화의 외침

피카소는 우리나라에 대한 작품도 남겼다. 이 그림은 발로리스라는 프랑스 작은 마을에 위치해 있다. 발로리스는 프랑스 남동쪽 지중해 연안에 있는 마을로, 도자기로 유명하다. 피카소는 1948년, 자신의 나이 예순일곱부터 이곳에서 머물기 시작하는데 지친 심신을 도자기를 구우며 달랬다고 한다. 발로리스에는 피카소 박물관이 있다. 옛 수도원이기도 했던 박물관 안에는 반원형의 터널이 있고 이 터널에 그려진 〈전쟁과 평화〉는 한국의 6·25전쟁을 주제로 한다.

6·25전쟁이 한창일 때 그려진 이 그림은 터널의 양쪽으로 나뉘어 있으며 한쪽은 전쟁, 다른 한쪽은 평화를 담았다.

먼저 '전쟁'(353쪽 위) 그림을 보면 괴수가 한 손에는 피 묻은 칼을, 다른 손에는 벌레들이 붙어 있는 방패를 들고 있는데 이는 세균전에 대한 공포를 표현한 것이라고 볼 수 있다. 그 앞으로는 괴물들이 전쟁의 폭력성을

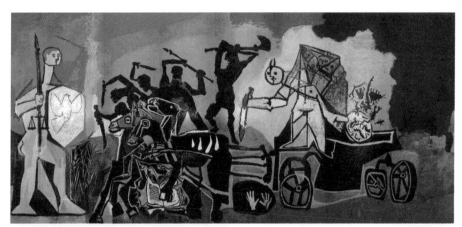

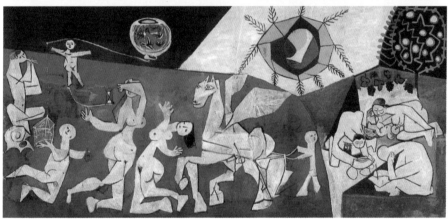

파블로 피카소, 〈전쟁과 평화War and Peace〉, 1952년

보여 준다. 그런데 이를 막아선 인물이 있다. 그가 든 방패에는 평화의 메신저로 불리는 흰 비둘기가 그려져 있고, 들고 있는 창에는 저울이 매달려 있다. 저울은 곧 정의를 의미한다. 그리고 그 사이에 곡식이 보이는데 이는 풍요를 상징한다.

맞은편 벽에 있는 '평화'(353쪽 아래) 그림을 보면 어린아이들과 사람들이 자유롭게 춤을 추고, 피리를 불거나 풍류를 즐기는 모습이다. 아이들은 천진난만하게 장난감을 가지고 놀고 있고, 한 아이는 날개 달린 말을 뒤에서 편안하게 끌고 가고 있는 등 동심이 살아나는 그림이다. 흥미로운 건 하늘 쪽에 그려진 문양인데 이 그림을 6·25전쟁으로 해석하면 피카소가 태극 무늬를 재해석한 문양으로 읽을 수 있을 듯하다.

〈전쟁과 평화〉는 국경을 초월해 전쟁의 아픔을 딛고 이제는 평화로운 삶을 누릴 수 있기를 바라는, 더 이상 이 땅에 전쟁의 비극이 일어나지 않기를 바라는 피카소의 진심을 담은 그림이라고 할 수 있다.

피카소가 태어난 후 20세기 전반에는 전쟁이 끊이지 않았다. 1차 세계대전, 스페인 내전, 2차 세계대전, 6·25전쟁까지 목도한 피카소는 전쟁의 잔혹함, 비인간성을 예술로서 고발하고자 했던 것으로 보인다.

6·25전쟁을 다룬 또 다른 그림도 있다. 〈전쟁과 평화〉보다 1년 먼저 그려진 〈한국에서의 학살〉이라는 작품인데 여기서는 '한국'이라는 단어가 제목에 직접적으로 등장한다.

〈한국에서의 학살〉에서 그림 왼쪽을 보면 지금 벌거벗은 모습의 순박한 사람들이 무기 하나 들지 않고 아이를 안고 있거나 체념한 듯 서 있다. 반면, 이들의 반대편에는 인간이라기보다는 로봇처럼 보이는 무시무시

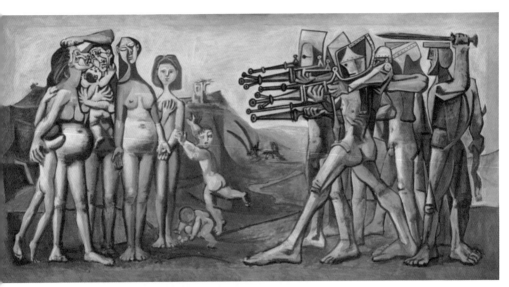

파블로 피카소, 〈한국에서의 학살Massacre in Korea〉, 1951년

한 학살군이 총을 겨누고 있는 구도다.

　이 그림은 프란시스코 고야의 〈1808년 5월 3일의 학살〉이라는 작품을 떠올리게 한다. 1808년 5월 2일 마드리드에서 민중 봉기가 있었고, 다음 날 나폴레옹 혁명군이 민중 봉기에 참여한 사람들을 잔인하게 학살했던 장면을 그린 것이다. 왼쪽에 흰 옷을 입고 두 팔을 벌리고 있는 사람은 이 학살을 처연하게 받아들이고 비참하게 죽어 가는 사람들의 대변인이라고 할 수 있다.

　〈1808년 5월 3일의 학살〉과 〈한국에서의 학살〉은 왼쪽에 양민, 오른

프란시스코 고야, 〈1808년 5월 3일의 학살The Third of May 1808〉, 1814년

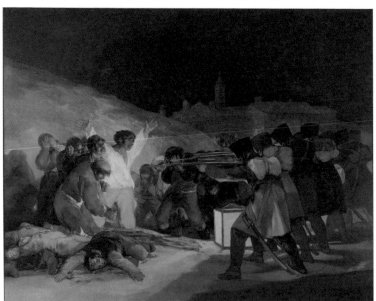

쪽에 학살자라는 같은 구도를 갖고 있다. 글을 읽을 때 왼쪽에서 오른쪽으로 읽는 것처럼 그림 역시 왼쪽에 희생자를 둠으로써 우리의 시선이 희생자에게 먼저 향하게 해 희생자 편에 더 공감할 수 있도록 짜인 구도라고 볼 수 있다.

고야의 그림이 학살을 사실적으로 다루고 있다면, 피카소의 그림에서는 전쟁에 대한 공포가 느껴진다. 〈한국에서의 학살〉의 희생자들은 여성과 아이들인 데다가 알몸 상태로 위험과 공포에 고스란히 노출돼 있기 때문이다. 또한 그림 속에는 만삭의 여성이 있는데 당시 임신 중이었던 피카소의 연인 프랑수아 질로Françoise Gilot를 소재로 하였다는 이야기가 있다. 정말 피카소가 만삭인 자신의 연인의 모습을 이 그림에 담은 것이라면 그만큼 6·25전쟁에 깊이 감정 이입했다는 징표일 것이다.

역사적으로 전쟁의 공포는 더욱 심해지고 있었다. 6·25전쟁 때 한반도에서 쏜 총탄의 양이 2차 세계대전 때 전 세계에서 썼던 총탄의 양과 비슷했고 6·25전쟁에서는 게르니카 학살 당시의 공습 수준을 훨씬 뛰어넘어 한번 폭격할 때 900~1,000대 가까이 비행기를 띄웠을 정도로 전쟁이 심화했다.

게르니카 학살 이후 85년이 지난 지금 그곳엔 그날을 기억하고 평화를 바라는 의미의 특별한 〈게르니카〉가 새겨져 있다. UN 안전보장이사회 사무국에는 반전의 상징으로 〈게르니카〉를 걸어 두고 있고, 세계 곳곳의 수많은 반전 시위에서도 〈게르니카〉가 평화의 메시지를 전달하고 있다. 그럼에도 불구하고 여전히 계속되는 전쟁의 비극, '게르니카'는 아직 끝나지 않았다.

"예술가가 어떻게 다른 사람들의 일에
무관할 수 있습니까?
그림은 아파트나 치장하라고
하는 것이 아닙니다.
그림은 적과 싸우며 공격과
방어를 하는 하나의 무기입니다."

- 파블로 피카소

파블로 피카소가 오늘의 당신에게 말을 건넨다.

"평화를 위해 우리는 무엇을 해야 할까요?"

〈예썰의 전당〉을 만드는 사람들

출연 김구라 재재 양정무 김지윤 조은아 심용환
책임프로듀서 송현경 **프로듀서** 박건영 한경택 **리서치** 송언민

1장 | 위대한 도전, 레오나르도 다빈치
연출 김희선 최윤화 **작가** 이주희 김선영

2장 | 나를 찾아서, 알브레히트 뒤러
연출 박정연 김용태 **작가** 이주희 정세영

3장 | 완벽을 꿈꾸다, 미켈란젤로
연출 김영숙 **작가** 이주희 이미령

4장 | 욕망의 재발견, 피터르 브뤼헐
연출 안효준 **작가** 이주희 김혜인

5장 | 융합의 마에스트로,
페테르 파울 루벤스
연출 전혜란 **작가** 이주희 이미령

6장 | 누구를 위하여 붓을 들었나,
디에고 벨라스케스
연출 김선희 **작가** 이주희 김선영

7장 | 삶의 빛과 그림자, 렘브란트 판레인
연출 김희선 **작가** 이주희 김솔빈

8장 | 일상을 예찬하다, 얀 페르메이르
연출 황지현 **작가** 이주희 곽청훈

9장 | 풍요의 시대, 발칙한 시선,
윌리엄 호가스
연출 노현우 장예솔 **작가** 이주희 김혜인

10장 | 삶을 위로하다, 장 프랑수아 밀레
연출 최윤화 **작가** 이주희 정세영

11장 | 지금 이 순간 마법처럼,
클로드 모네
연출 김희선 **작가** 이주희 김솔빈

12장 | 미술관에 걸린 편지,
빈센트 반 고흐
연출 김선희 **작가** 이주희, 김선영

13장 | 황금빛으로 물든 반항,
구스타프 클림트
연출 김용태 안효준 **작가** 이주희 이승후

14장 | 무엇이 마음을 흔드는가,
알폰스 무하
연출 황지현 **작가** 이주희 곽청훈

15장 | 밤의 방랑자, 에드바르 뭉크
연출 전아영 **작가** 이혜나 김솔빈

16장 | 색다른 꿈을 꾸다, 앙리 마티스
연출 황지현 **작가** 이혜나 정세영

17장 | 전쟁과 평화, 파블로 피카소
연출 김희선 **작가** 이주희 정세영